MANUEL
DE PERSPECTIVE,
DU DESSINATEUR
ET
DU PEINTRE,

CONTENANT LES ÉLÉMENS DE GÉOMÉTRIE INDISPENSABLES AU TRACÉ DE LA PERSPECTIVE, LA PERSPECTIVE LINÉAIRE ET AÉRIENNE ; ET L'ÉTUDE DU DESSIN ET DE LA PEINTURE, SPÉCIALEMENT APPLIQUÉES AU PAYSAGE.

PAR A. D. VERGNAUD,

Capitaine d'artillerie, ancien élève de l'École Polytechnique, membre de la Légion-d'Honneur et de la Société royale académique des Sciences de Paris.

Rien n'est beau que le vrai....

QUATRIÈME ÉDITION,

REVUE, CORRIGÉE, AUGMENTÉE, ET ORNÉE D'UN GRAND NOMBRE DE PLANCHES.

PARIS,
LIBRAIRIE ENCYCLOPÉDIQUE DE RORET,
RUE HAUTEFEUILLE, 10 BIS.

1835.

MANUEL
DE PERSPECTIVE,
DU DESSINATEUR
ET
DU PEINTRE.

AVERTISSEMENT
SUR CETTE QUATRIÈME ÉDITION.

Depuis la première édition de ce Manuel, en 1825, il a paru divers autres traités sur le même sujet; et quoique plusieurs n'aient pas craint de s'annoncer comme n'exigeant aucune notion quelconque de géométrie, presque tous nous ont fait l'honneur de nous emprunter les solutions d'un grand nombre de problêmes perspectifs, notamment ceux relatifs aux plans inclinés, au cercle et aux courbes de toute espèce de voûtes. Tous les traités de perspective d'ailleurs, plus volumineux et d'un prix beaucoup plus élevé, ne sont pas, nous osons le dire, aussi complets que ce *Manuel de Perspective*. L'accueil flatteur que le public a bien voulu faire à ses trois éditions successives, maintenant épuisées, nous imposait le devoir d'apporter la plus scrupuleuse attention à la révision de tout l'ouvrage. Cette quatrième édition, outre les additions faites à la troisième, sur *les licences perspectives des décorations théâtrales*, et des *plafonds*, renferme quelques observations nouvelles et tous les éclaircissemens que peuvent désirer les artistes les moins familiarisés avec la langue géométrique. Ils auraient grand tort, au reste, de s'effrayer de l'étude d'une langue sim-

ple et facile, qu'ils peuvent, à l'aide de ce Manuel, apprendre en quelques jours, et sans laquelle il leur serait de toute impossibilité de comprendre l'art de la perspective, qui repose entièrement sur la géométrie.

En indiquant au lecteur, à la fin de ce Manuel, les titres d'un grand nombre de livres français et étrangers relatifs au sujet que nous y traitons, nous avons cru pouvoir nous dispenser de les citer dans le corps de l'ouvrage. Cependant nous nous sommes fait un devoir de nous aider dans notre travail, pour le rendre aussi complet et aussi utile que possible, non-seulement des livres imprimés, mais encore des manuscrits et de tous les renseignemens que nous avons pu nous procurer ; c'est la marche que nous avons suivie dans les différens Manuels qui ont paru jusqu'à ce jour sous notre nom. Mais en nous emparant ainsi des lumières des autres pour les approprier à notre expérience et à nos opinions personnelles, nous leur abandonnons volontiers la louange de ce que le lecteur jugera bon dans notre livre, et nous nous réservons constamment le blâme de ce qu'il y pourra trouver à reprendre.

Saint-Omer, novembre 1834,

A. D. VERGNAUD.

MANUEL DE PERSPECTIVE,

DU

DESSINATEUR ET DU PEINTRE.

PREMIÈRE PARTIE.

INTRODUCTION. — VIE DU POUSSIN. — SES OBSERVATIONS SUR LA PEINTURE. — VIE DE CLAUDE LE LORRAIN.

§. I^{er}. INTRODUCTION.

Riche de poésie et de grands souvenirs, aussi variée que la nature qu'elle doit toujours prendre pour modèle, la peinture n'a, comme elle, d'autres bornes que celles de l'univers et de l'intelligence humaine : ce n'est donc qu'à force d'études et d'observations, après avoir acquis par une application soutenue, des connaissances aussi étendues que positives sur toutes les sciences qui sont du domaine de la pensée, que l'artiste vraiment digne de ce nom peut espérer d'atteindre à la hauteur de l'art divin de la peinture. Ce n'est qu'après avoir

épuré son goût, réglé son imagination, mûri son talent par la contemplation des beautés simples et toujours sublimes de la nature, qu'il peut se livrer sans crainte aux inspirations de son génie, et les enrichir de tout le luxe d'une poésie noble et harmonieuse; instrumens dociles dans ses mains exercées, ses pinceaux brillans rendront sans effort et avec vérité sa pensée tout entière, et leur faire large, vigoureux et facile n'altérera ni la pureté ni la chaleur de la composition.

Mais qui pourrait se flatter d'avoir l'esprit assez vaste et la main assez ferme pour tracer le chemin à suivre dans cette carrière immense que si peu d'artistes sont appelés à parcourir tout entière? S'il est de nombreux écueils où viennent sans cesse échouer, faute de guide, la fougue et l'inexpérience de la jeunesse; s'il existe quelques obstacles que le travail et la persévérance peuvent aider à surmonter, il est aussi, n'en doutons pas, des hauteurs accessibles au génie seul qui sait se frayer jusqu'à elles des routes ignorées du vulgaire.

Les études préliminaires, indispensables au dessinateur et au peintre, seront donc les seuls objets dont nous nous occuperons dans cet ouvrage; et, convaincus que l'on ne peut acquérir un savoir véritable qu'en apprenant d'abord à bien étudier, nous tâcherons de poser les principes avec assez de méthode et de clarté pour que leur application, sans présenter des difficultés capables de rebuter les élèves, puisse servir cependant à exercer leur intelligence. La vie du Poussin et celle de Claude le Lorrain, ces chefs immortels de l'école française du paysage, présentant d'une manière frappante de grandes et belles leçons pour les

paysagistes, nous avons cru qu'on nous saurait gré d'être entré dans quelques détails à cet égard; et il nous a semblé convenable de donner en même temps les observations du Poussin sur la peinture.

Élément essentiel et base fondamentale de la peinture, le dessin indique avec des clairs et des ombres les contours apparens des corps; il peut même, à l'aide d'un trait spirituel et d'un crayon habile, en faire sentir la pose et le relief; mais l'expression, le mouvement et la vie, c'est le coloris seul qui les donne : il faut donc savoir dessiner pour être en état d'apprendre à peindre.

Les lignes qui, dans la nature, servent de limites aux surfaces des corps, sont plus ou moins compliquées; mais les plus simples de toutes, les plus régulières, les mieux définies et dès-lors les plus faciles à saisir, sont ans contredit celles de la géométrie élémentaire. Cette science, dont les premiers principes sont nécessaires au dessinateur, a d'ailleurs une langue particulière, concise et énergique, indispensable à l'intelligence de la perspective, et que le peintre doit s'habituer à comprendre et à parler correctement. Dès que l'élève saura dessiner avec justesse, suivant leurs positions respectives et leurs aspects différens, les figures géométriques dont les contours fortement arrêtés par des lignes définies lui seront devenus familiers, il aura acquis une grande facilité pour copier avec exactitude tous les corps de la nature; malgré le vague et l'irrégularité de leurs contours, son œil exercé en saisira d'abord l'ensemble, puis les détails, et son crayon docile retracera le tout avec harmonie et fidélité.

Ainsi nous nous occuperons successivement dans ce Manuel, de *quelques définitions* et *des principes les plus élémentaires de la géométrie*; *du tracé de la perspective linéaire et des licences perspectives*; *de l'étude du dessin*, *de la peinture et de la perspective aérienne*, spécialement appliquée au paysage.

Nous y ajouterons, sur les couleurs dont on se sert actuellement pour la peinture, une note que nous devons en partie à l'obligeance de M. Colcomb, et nous donnerons enfin à ceux de nos lecteurs qui désireraient consulter les ouvrages déjà publiés sur le dessin, la peinture et la perspective, les titres exacts de ceux qui ont été imprimés, sur ces sujets, tant en France qu'à l'étranger.

§. II. Vie du Poussin.

Nicolas Poussin naquit en juin 1594, aux Andelys, petite ville de Normandie. Ses parens, nobles d'origine, mais dont les ancêtres avaient été ruinés durant les guerres civiles, en servant sous Charles IX, Henri III et Henri IV, jouissaient d'une très-petite fortune. Cependant l'éducation du jeune Poussin ne fut pas négligée ; l'état d'obscurité où les circonstances avaient plongé sa famille, mûrit de bonne heure son esprit : la raison chez lui devança l'âge ; il en donna des preuves par une grande application ; et l'étude des lettres ne fit qu'ajouter un plus noble essor au penchant invincible qui le portait vers la peinture.

Cette inclination pour la peinture alarma ses parens, qui ne l'envisageaient que d'une manière vulgaire ; mais

les reproches et les moyens qu'ils employèrent pour l'en détourner furent inutiles. Varin, peintre, fut le premier qui devina le génie du Poussin; il s'en empara avec l'agrément de ses parens; son élève répondit à ses soins, et ses progrès furent rapides.

Lorsque le Poussin eut atteint l'âge de dix-huit ans, il réfléchit au prix dont on achète les connaissances d'un art aussi étendu que la peinture; sa province lui parut trop stérile pour suivre ses études; il résolut de quitter son pays, et, sans secours, sans recommandation, il abandonna la maison paternelle et se rendit à Paris. Déjà doué d'une solide vertu et d'une prudence consommée, il comptait sur l'intérêt qu'inspire la jeunesse laborieuse, pour s'attirer l'estime des gens de bien. Il ne fut point trompé dans ses espérances; la rencontre qu'il fit d'un jeune homme de qualité qui se trouvait à Paris pour suivre ses cours d'étude, fut pour lui d'un heureux présage; le jeune amateur des beaux-arts lui ouvrit sa bourse et son cœur, et le mit à même d'étudier sans inquiétude. Le Poussin ne fut pas également heureux du côté de ses maîtres; il se confia successivement, dans l'espace de trois mois, à un nommé Ferdinand Elle, peintre de portraits, et à un nommé L'Allemand; mais les vues qu'il se proposait dans la peinture étant bien au-dessus de leur capacité, il les abandonna. Ses manières douces et prévenantes lui méritèrent l'estime de plusieurs savans et amateurs; il en profita pour s'introduire dans les galeries; il y trouva de bons modèles, on lui prêta de belles et rares estampes d'après Raphaël et Jules Romain : il les copiait dans la plus grande perfection. Il essaya son génie dans

la composition; et les premières pensées qu'il mit au jour rappelaient tellement ces deux grands maîtres, qu'elles semblaient avoir été créées dans leur école.

Le Poussin fut bientôt arrêté dans une si belle route : le départ du jeune amateur qui l'aidait dans ses études en fut la cause, et il suivit ce jeune homme dans sa famille, qui habitait le Poitou. Mais le Poussin ne tarda pas à s'éloigner de cette maison où il était regardé comme un hôte inutile et incommode, et revint à Paris. C'est alors qu'il fut contraint de travailler dans la province, pour fournir à ses besoins et pour faire les frais de ce voyage long et pénible; il tomba malade, et alla passer une année dans son pays natal pour y rétablir sa santé.

A son retour, il reprit ses travaux avec une nouvelle activité, et s'appliqua surtout à copier de nouveau des estampes d'après Raphaël et Jules Romain. Ce fut alors qu'il se sentit animé du désir de voir Rome; mais il ne put aller que jusqu'à Florence, et revint sur ses pas. Quelque temps après, un second voyage éprouva les mêmes obstacles, et la mauvaise fortune du Poussin semblait l'éloigner pour toujours de la patrie des beaux-arts; cependant, comme il s'était fait connaître avantageusement par l'exécution de six tableaux à fresque qu'il peignit en moins de huit jours pour l'église des Jésuites, le cavalier Marini, qui était alors à Paris, le vit et l'engagea à venir le joindre à Rome. Le Poussin y fut accueilli comme il s'y était attendu, et recommandé par le célèbre poète au cardinal Barberini. Bientôt la mort lui enleva le premier de ces deux protecteurs, et l'autre quitta Rome pour se rendre à ses lé-

gations. Le Poussin se trouva tout-à-coup dans une situation pénible. Forcé de donner à vil prix ses meilleurs tableaux, il vécut long-temps dans la détresse ; mais, calme et ferme dans l'adversité, il ne porta ses regards que vers la perfection de son art ; il n'estimait pas assez les richesses pour les acquérir, soit en donnant moins d'attention à terminer ses ouvrages, soit en se conformant au goût des peintres italiens, étrangement dégénéré de celui des grands maîtres qui les avaient précédés, et dont les principes semblaient être méconnus.

Ennemi du luxe et de l'ostentation, dont quelques artistes n'ont pas su se défendre, il conserva par goût, lors même que dans la suite la fortune cessa de lui être contraire, cette réserve et cette austère simplicité de mœurs dont la nécessité lui avait fait une loi dans ses premières années. Sa vie privée n'offre rien de remarquable. Le Poussin est tout entier dans ses ouvrages. Travaillant dans le silence et dans la solitude (personne n'était admis à le voir peindre), il connut peu la société des gens du monde.

L'Algarde, et François Flamand avec lequel il demeurait, l'un et l'autre excellens sculpteurs, étaient seuls admis dans son intimité. Le besoin que ses trois amis eurent dans la suite l'un de l'autre fortifia leur union ; ils travaillaient ensemble à modeler des antiques, pour assurer leur existence avec le produit de ce travail dont ils se défaisaient à vil prix. Leurs entretiens ordinaires avaient pour objet les beautés des chefs-d'œuvre anciens, et le Poussin dut beaucoup aux observations d'aussi habiles artistes.

Il pensait qu'il est plus utile de méditer sur les tableaux des grands maîtres que d'en faire des copies. Dans son examen et ses recherches sur les plus beaux tableaux de Rome, il ne recueillait de chaque maître que les qualités essentielles et celles qui se rapportaient à ses spéculations. Les dons que la nature répand dans les ouvrages de l'art, disait-il, sont épars çà et là ; ils brillent en divers hommes, en divers temps, en divers lieux : ainsi l'enseignement ne se trouve jamais dans un seul homme ; la réunion de tous ces dons doit être le but de l'étude et le terme de la perfection. C'est de cet amour du beau, du sublime, que naissait l'aversion du Poussin pour les ouvrages des artistes qui se laissent emporter sans choix à la simple vérité du naturel. N'ayant en vue que la pureté des arts, il rattachait sans cesse ce qu'ils offrent de flatteur pour les sens et pour l'esprit aux excellens principes de la savante antiquité ; aussi s'empressa t-il de méditer avec la plus sévère attention les ouvrages de Raphaël, du Titien, et surtout ceux du Dominiquin, pour lesquels il conserva toujours une prédilection particulière. Infatigable dans ses travaux, il ne s'appliqua pas moins assidûment à la géométrie et à l'architecture ; les plus beaux monumens de Rome furent ses modèles, il en recherchait les proportions, l'élégance, et en restaurait sur ses dessins les parties dégradées par le temps. Faisant ainsi marcher d'un pas égal l'étude de la perspective avec celle de l'architecture, il en fit usage avec tant d'art, qu'on peut en cela le citer comme une autorité en peinture.

Si la perspective est le ressort le plus puissant de l'illusion, elle est encore la base de la composition. Au-

cun peintre n'a plus senti cette vérité que le Poussin, et c'est au moyen des belles connaissances qu'il en eut qu'il parvint à produire des situations aussi neuves que variées, ainsi qu'à ouvrir de grandes scènes, dans lesquelles il maîtrisait à son gré l'espace pour placer les objets selon l'abondance de ses pensées, et à répandre dans les plans une précision qui rend les distances accessibles partout.

Le cas particulier que le Poussin faisait des productions du Titien, les groupes d'enfans qu'il peignit d'après ce fameux coloriste, prouvent que le Poussin était loin d'être insensible à la beauté du coloris; mais soit qu'il ne se sentît pas l'aptitude nécessaire pour exceller dans cette partie de l'art, soit que, regardant comme plus essentiel l'invention, l'ordonnance, l'expression, son imagination inépuisable, sans cesse agitée du besoin de produire, l'entraînât à une exécution expéditive, il cessa de s'attacher au coloris, et donna même peu de soins à la pratique du clair-obscur; aussi est-il facile de remarquer que la plupart de ses tableaux, excepté peut-être quelques paysages, n'ont été peints que d'après des dessins.

Sa réputation s'étant répandue en France, où l'on possédait plusieurs de ses ouvrages, Louis XIII le manda pour peindre la galerie du Louvre; il lui fit écrire par le ministre de Noyers et lui écrivit lui-même pour l'engager à venir. Le ministre lui adressa la lettre suivante en même temps que celle du roi.

M. de Noyers à M. Poussin.

Monsieur, aussitost que le Roy m'eust fait l'honneur de me donner la charge de surintendant de ses bastiments, il me vint en pensée de me servir de l'auctorité qu'elle me donne pour remettre en honneur les arts et les sciences; et comme j'ai un amour particulier pour la peinture, je fais dessein de la caresser comme une maitresse bien aimée, et de lui donner les prémices de mes soins. Vous l'avez sceu par vos amis qui sont de deçà; et comme je les pryai de vous écrire de ma part que je demandois justice à l'Italie, et que du moins elle nous fist restitution de ce qu'elle détenoit depuis tant d'années, attendant que pour une entière satisfaction elle nous donnast encore quelques uns de ses nourrissons. Vous entendez bien que par là je répétois M. le Poussin et quelque autre excellent peintre italien. Et, afin de faire cognoistre aux uns et aux aultres l'estime que le Roy faisoit de vostre personne, et des aultres hommes rares et vertueux comme vous, je vous fis écrire ce que je vous confirme par celle-ci, qui vous servira de première asseurance de la promesse que l'on vous fait, jusques à ce qu'à vostre arrivée je vous mette en main les brevets et les expéditions du Roy; que je vous envoyeray mille écus pour les frais de vostre voyage; que je vous feray donner mille écus de gage par chacun an, un logement commode dans la maison du Roy, soit au Louvre, à Paris, ou à Fontainebleau, à vostre choix; que je vous le feray meubler honnestement pour la première fois que vous y logerez, si vous

voulez, cela estant à vostre choix; que vous ne peindrez point en plafonds ni en voustes, et que vous ne serez obligé que pour cinq années, ainsi que vous le désirez, bien que j'espère que, lorsque vous aurez respiré l'air de la patrie, difficilement le quitterez-vous.

Vous voyez maintenant clair dans les conditions que l'on vous propose et que vous avez désirées. Il reste à vous en dire une seule, qui est que vous ne peindrez pour personne que par ma permission ; car je vous fays venir pour le Roy, non pour les particuliers. Ce que je ne dis pas pour vous exclure de les servir, mais j'entends que ce ne soit que par mon ordre. Après cela venez gayement, et vous asseurez que vous trouverez icy plus de contentement que vous ne le pouvez imaginer.

<div style="text-align:right">De Noyers.</div>

A Ruel, ce 14 janvier 1639.

Le Roi à M. Poussin.

Cher et bien-aimé, nous ayant esté fait rapport par aucun de nos plus spécieux serviteurs de l'estime que vous vous estes acquise, et du rang que vous tenez parmi les plus fameux et les plus excellents peintres de toute l'Italie, et désirant, à l'imitation de nos prédécesseurs, contribuer autant qu'il nous sera possible à l'ornement et décoration de nos maisons royales, en appelant auprès de nous ceux qui excellent dans les arts, et dont la suffisance se fait remarquer dans les lieux où ils semblent les plus chéris, nous vous faisons cette

lettre pour vous dire que nous vous avons choisi et retenu pour l'un de nos peintres ordinaires, et que nous voulons doresnavant vous employer en cette qualité. A cet effet, notre intention est que la présente receue vous ayez à vous disposer de venir par deçà, où les services que vous nous rendrez seront aussi considérés que vos œuvres et vostre mérite le sont dans les lieux où vous estes, en donnant ordre au sieur de Noyers, conseiller en nostre Conseil d'État, secrétaire de nos commandements, et surintendant de nos bastiments, de vous faire plus particulièrement entendre le cas que nous avons résolu de vous faire. Nous n'ajouterons rien à la présente que pour prier Dieu qu'il vous ait en sa saincte garde.

Donné à Fontainebleau, le 15 janvier 1639.

Ces monumens qui honorent autant la mémoire des grands du royaume de ce temps que celle de l'homme célèbre à qui ils furent adressés, étaient bien faits pour toucher son cœur et flatter son amour-propre; mais une épouse qu'il adorait, des habitudes qu'il ne pouvait rompre, des amis dont il ne pouvait se séparer, tant d'obstacles lui parurent invincibles; néanmoins, emporté par le devoir et la reconnaissance, il promit de se rendre en France l'automne suivant. Vainement il y fut attendu; on eut recours à M. de Chanteloup, son ami particulier, lequel depuis long-temps formait le projet de faire le voyage de Rome; ce fut une occasion pour lui de hâter son départ, bien résolu de ramener le Poussin avec lui; en effet, il fut de retour à la fin de

l'année suivante, en 1640, accompagné du célèbre artiste. A son arrivée, il reçut une pension et trouva un appartement aux Tuileries. Louis XIII voulant encore signaler l'estime particulière qu'il faisait du Poussin, le nomma son premier peintre, avec le titre de surintendant de tous les ouvrages de peinture, pour l'ornement et restauration des maisons royales, et confirma les faveurs dont il l'honora, dans l'expédition du brevet souscrit en la teneur suivante :

« Aujourd'hui vingtième de mars 1641, le Roy étant à S¹ Germain en Laye, voulant tesmoigner l'estime particulière que Sa Majesté faict de la personne du sieur Poussin, qu'elle a fait venir d'Italie sur la cognaissance particulière qu'elle a du haut degré d'excellence auquel il est parvenu dans l'art de la peinture, non seulement par les longues études qu'il a faictes de toutes les sciences nécessaires à la perfection d'icelui, mais aussi à cause des dispositions naturelles et des talents que Dieu lui a donnés pour les arts; Sa Majesté l'a choisy et retenu pour son premier peintre ordinaire, et en cette qualité lui a donné la direction générale de tous les ouvrages de peinture et d'ornement qu'elle fera cy après faire pour l'embellissement de ses maisons royales; voulant que tous les autres peintres ne puissent faire aucuns ouvrages pour Sa Majesté, sans avoir faict veoir les dessins, et receu sur iceux les advis et conseils dudit sieur Poussin; et pour lui donner moyen de s'entretenir à son service, Sa Majesté luy accorde la somme de trois mille livres par chacun an, qui sera doresnavant payée par les trésoriers de ses bastiments, chacun en l'année de son exercice, ainsi que de coustume, et qu'elle lui a esté

payée pour la présente année; et pour cet effect sera la dicte somme de trois mille livres doresnavant couchée et employée soubs le nom du dit sieur Poussin, dans les estats desdits offices de ses bastiments : comme aussi Sa Majesté a accordé au sieur Poussin, la maison, jardin qui est au milieu des Tuileries, où a demeuré cy devant le feu sieur Menou. En tesmoignage de quoy Sa Majesté m'a commandé d'expédier au sieur Poussin le présent brevet, qu'elle a voulu signer de sa main, et faire contresigner par son conseiller et secrétaire d'estat de ses commandements et finances, et surintendant et ordonnateur général de ses bastiments. »

Le Poussin avait déjà commencé les peintures de la galerie du Louvre, lorsque ses rivaux, par leurs cabales, entre autres Vouët, Fouquières et l'architecte Lemercier, dont il avait changé les dispositions, décrièrent tous à l'envi ses travaux et le dégoûtèrent du séjour de Paris; il voulut revoir Rome, jouir de la tranquillité et de la liberté auxquelles il avait renoncé avec tant de peine, et il obtint la permission d'y retourner, sous prétexte d'aller chercher sa femme pour s'établir en France. Ainsi s'éloigna de sa patrie pour la dernière fois, l'an 1642, au mois de septembre, le *peintre de la raison et des gens d'esprit*; titre unique dans l'histoire de l'art, et qui, décerné si justement par les contemporains, a été consacré par la postérité.

Peu d'artistes, dans leur temps de prospérité, ont été plus à même que le Poussin de tenter la fortune; mais les preuves de son désintéressement étaient toujours écrites derrière la toile; jamais on ne discutait le prix qu'il fixait à son ouvrage, et il renvoyait l'excédant à

ceux qui grossissaient la somme. La philosophie et la simplicité de ses mœurs égalaient son désintéressement; sa vie laborieuse l'obligeait à écarter de lui tout ce qui pouvait troubler sa tranquillité; il attachait un tel prix à la liberté et à la paix, qu'il se passait même de valet, et l'on raconte à ce sujet que le prélat *Massini*, qu'il reconduisait un soir la lampe à la main, le plaignant de ce qu'il n'avait pas un seul valet pour le servir : *et moi, Monseigneur*, lui répondit-il, *je vous plains bien davantage d'en avoir un aussi grand nombre.*

Quelque temps après son arrivée à Rome, ayant appris la mort du Roi et la retraite de M. de Noyers, il ne voulut plus revenir, quelque instance qu'on lui fît pour l'engager à terminer la galerie. A cette époque, le Poussin avait déjà passé vingt années à Rome, et durant les vingt autres qu'il vécut, il se livra sans interruption aux travaux de son art. Dans les dernières années de sa vie, il fut en proie à des infirmités qui ne lui permirent plus de travailler, et qui le conduisirent au tombeau, ne laissant ni enfant ni élèves (1), et ayant conservé jusqu'à ses derniers momens le titre de premier peintre, avec le traitement affecté à cette place, et ses pensions, que Louis XIV lui fit payer exactement.

Après avoir fait par son génie l'admiration des savans et des hommes de goût, et s'être concilié, par la fran-

(1) Guaspre Dughet, son beau-frère, que l'on considère comme le seul élève qu'ait formé le Poussin, est célèbre par la beauté de ses paysages, quoiqu'il soit fort inférieur à son maître pour la majesté, la richesse de la composition et la variété des sites.

chise et la candeur de son ame, l'estime et la vénération de tous ceux qui le fréquentaient, il mourut le 19 novembre 1665, âgé de soixante-onze ans et cinq mois.

Malgré l'extrême assiduité du Poussin, on est en droit de s'étonner du grand nombre de productions d'un homme qui ne se fit jamais aider dans l'exécution de ses ouvrages, dont la plupart sont très-compliqués. Félibien, à qui l'on doit des détails sur la vie du Poussin, a décrit ses principaux chefs-d'œuvre. Il cite entre autres le tableau de *Germanicus*, *la prise de Jérusalem*, *la Peste des Philistins*, *Rebecca*, *la Femme adultère*, *les sept Sacremens*, qu'il peignit deux fois avec des changemens considérables; *le Frappement du rocher*, *l'Adoration du veau d'or*, *la Manne*, *le Ravissement de saint Paul*, *Moïse sauvé des eaux*, nombre de paysages qu'il enrichit de sujets historiques; *Diogène*, *Polyphéme*, *Orphée et Euridice*, *Pyrame et Thisbé*, etc. Enfin *les quatre Saisons*. *L'Hiver* est ce fameux tableau du déluge qui fut son dernier ouvrage.

Le Poussin, indépendamment de ses compositions historiques, qui ont révélé toute la beauté de son génie, n'eût-il jamais exercé ses talens que dans le genre du paysage, se serait également placé au premier rang des artistes les plus célèbres dont la France puisse se glorifier. A l'aspect imposant que présentent les paysages du Poussin, au style majestueux de leur ordonnance et à l'extrême vérité des détails, il est aisé de reconnaître que si l'imagination a présidé à la création de sites analogues aux siècles, aux climats, aux actions des personnages qu'elle y a voulu représenter, elle s'est d'ailleurs guidée sur des études ou des souvenirs de la nature

choisie dans ces momens de calme où aucun accident ne vient altérer la pureté de ses formes et la sérénité de ses traits. En effet, le Poussin, qui, dans ses sujets purement historiques, négligeait assez ordinairement de dessiner la figure d'après le modèle vivant, pour s'attacher de préférence à copier l'antique ou à méditer attentivement les ouvrages des grands peintres d'histoire, ne laissait échapper aucune occasion, même dans ses promenades, de saisir, au moyen de légères esquisses, les effets pittoresques de la nature, et de dessiner les arbres de différentes espèces et les fabriques dont la beauté frappait singulièrement ses regards. C'est ainsi que l'imitation de la nature n'était pour lui simplement qu'un moyen d'arriver plus sûrement aux grandes fins qu'il se proposait. Doué d'un esprit naturellement observateur et contemplatif, aimant passionnément la solitude, où l'âme peut sans contrainte se livrer au recueillement et à la méditation, nourri de la lecture des poètes et des historiens, et joignant à une instruction solide et à une grande variété de connaissance les sentiment intime des convenances, le Poussin a trouvé le secret que semblait avoir entrevu le Dominiquin, d'agrandir la carrière du paysage, et d'élever ce genre pour ainsi dire au niveau des compositions historiques.

§. III. OBSERVATIONS DE NICOLAS POUSSIN SUR LA PEINTURE.

De l'exemple des bons maîtres.

Bien qu'à la théorie on joigne l'enseignement qui

regarde la pratique, cependant, tant que les préceptes ne sont pas rendus authentiques, ils ne laissent pas dans l'âme cette sécurité dans l'habitude du travail, qui ne peut être que l'effet de la main-d'œuvre. Les voies longues et détournées conduisent rarement les jeunes gens au terme de leur voyage, à moins que l'escorte efficace des bons exemples ne leur montre un chemin plus court et un but plus direct.

Définition de la peinture et de l'imitation.

La peinture, dans le style noble, n'est autre chose que l'imitation des actions humaines qui, de leur nature, peuvent s'imiter. Quand les circonstances, dans ce cas, forcent en outre à imiter d'autres objets, ils ne doivent être regardés que comme accessoires. Ainsi la peinture peut imiter les actions humaines, et même toutes les variétés de la nature.

De l'art et de la nature.

L'art n'est point une chose différente de la nature : en conséquence il ne peut outre-passer le terme que lui enseigne la nature. Les dons que la nature répand dans les ouvrages de l'art sont épars çà et là; ils brillent en divers hommes, en divers temps et divers lieux ; ainsi l'enseignement ne se trouve jamais dans un seul homme. La réunion de tous ces dons doit être le but de l'étude et le terme de la perfection dans les ouvrages de l'art.

Comment l'impossible forme quelquefois la perfection de la poésie et de la peinture.

Aristote démontre, par l'exemple de Zeuxis, qu'il est permis à un poète de dire des choses impossibles ; c'est ainsi que nous paraissent les choses lorsqu'elles sont à un plus haut degré de perfection que tout ce que l'on connaît : puisqu'il est impossible qu'il y ait dans la nature une femme qui réunisse toutes les beautés qu'on admire dans la figure d'Hélène, cette Hélène est donc une femme plus parfaite que possible.

Des termes du dessin et de la couleur.

Il faut éviter trop de mollesse et trop de rudesse dans les lignes et dans les couleurs. La peinture sera élégante quand les termes supérieur et inférieur seront fondus par l'intermission des milieux. C'est ainsi que l'on peut expliquer l'amitié et l'inimitié des couleurs et de leur terme.

De l'action.

Il y a deux moyens de maîtriser l'esprit des auditeurs, l'action et la diction. La première est si puissante et si efficace par elle-même, que Démosthènes lui donne le pas sur l'art de la rhétorique ; Cicéron l'appelle la *langue du corps* ; Quintilien lui attribue tant de force et de puissance, que sans elle il regarde

comme inutiles les pensées, les preuves et les affections oratoires : de même en peinture, sans cette action, le dessin et la couleur ne persuadent pas l'esprit.

De quelques formes, de la magnificence du sujet, de la pensée, de l'exécution et du style.

La manière magnifique consiste en quatre choses : la nature ou le sujet, la pensée, l'exécution et le style. La première chose que l'on demande, comme le fondement de toutes les autres, est que la nature ou le sujet soit grand, tel que les choses divines, les batailles, les actions héroïques. Mais lorsque le sujet sur lequel travaille le peintre est grand, la chose à laquelle il doit s'attacher davantage est d'éviter les puérilités, pour ne pas manquer au décorum de l'histoire; et, après avoir parcouru avec un pinceau fier les choses magnifiques et grandes, affecter de répandre une certaine négligence sur les choses ordinaires et d'un intérêt secondaire.

Il faut qu'un peintre ait non seulement l'art d'inventer son sujet, mais il faut qu'il ait encore le jugement nécessaire, d'abord pour le bien connaître, et qu'ensuite il soit d'une nature propre à être d'une grande perfection en peinture.

Les sujets vils sont le refuge de ceux qui, par la faiblesse de leur génie, n'en peuvent choisir d'autres. Il faut donc mépriser la bassesse de ces sujets, pour lesquels toutes les ressources de l'art sont inutiles. Quant à la pensée, c'est une pure production de l'ame qui

combine toutes les parties de son sujet. Telle fut la pensée d'Homère et de Phidias dans le Jupiter Olympien, qui d'un signe ébranle l'univers. Il faut que le dessin tourne toujours au profit de la pensée. L'exécution ou la composition de toutes les parties ne doit point être recherchée, étudiée, ni trop élaborée, mais conforme en tout à la nature du sujet. Le style est une manière particulière dans l'application et l'usage des idées, et un art de peindre et de dessiner né du génie particulier de chacun.

De l'idée de la beauté.

L'idée de la beauté n'arrive pas dans le sujet qu'elle n'y soit préparée le plus possible. Cette préparation consiste en trois choses : l'ordre, le mode et l'espèce ou la forme. L'ordre signifie l'intervalle des parties, le mode a trait à la quantité, et la forme consiste dans les contours et les couleurs. Il ne suffit pas que toutes les parties aient l'ordre et l'intervalle convenables, ni que tous les membres du corps soient dans leurs places naturelles, si l'on n'y joint le mode, qui sert à demeurer dans de justes bornes ; la forme, dans des traits faits avec grâce et finesse, l'accord parfait entre la lumière et les ombres.

On voit donc clairement que la beauté s'éloigne toujours de la nature des corps, et ne s'en approche que lorsqu'elle est disputée par des moyens préparatoires qui élèvent l'imagination en portant l'esprit à donner une plus haute idée des choses qu'elles ne sont en effet.

La peinture agréable de la beauté est le *nec plus ultrà* de l'art.

La nouveauté dans la peinture consiste moins dans le choix d'un sujet qui n'a jamais été traité que dans une disposition et une expression neuve et variée; ainsi un sujet commun ou ancien devient neuf et particulier à celui qui s'en empare, en l'élevant au-dessus de ceux qui l'ont traité avant lui. On en peut citer un exemple dans la *Communion de saint Jérôme* du Dominiquin ; elle est si supérieure en expression à celle d'Augustin Carrache, faite antérieurement, qu'on citera toujours de préférence celle du Dominiquin.

Ce que le sujet que l'on veut traiter ne peut apprendre, et la manière d'y suppléer.

Si le peintre veut exciter de l'étonnement, quoique n'ayant pas devant les yeux un sujet propre à le reproduire, ce n'est point par des efforts hors de la raison ni par des nouveautés étranges qu'il y parviendra ; mais s'il exerce son génie dans une belle exécution, la supériorité avec laquelle il aura traité son sujet fera dire, *le mérite du peintre surpasse le sujet.*

De la forme des choses.

La forme des choses se distingue par l'effet qu'elles produisent sur l'esprit. Les unes excitent la joie et la gaîté ; les autres, la tristesse ou l'horreur. Si elles agitent l'âme du spectateur dans l'un ou l'autre de ces divers sens, la forme des choses est atteinte.

De la magie des couleurs.

Les couleurs, en peinture, sont comme les vers dans la poésie ; ce sont les charmes que ces deux arts emploient pour persuader.

§ IV. VIE DE CLAUDE LE LORRAIN.

Claude Gelée naquit en 1600, à Chamagne, près de Mirecourt, dans le diocèse de Toul en Lorraine ; et de là lui vint le surnom de *Claude le Lorrain*, qu'il a immortalisé. Issu de parens pauvres, après avoir quitté l'école où il n'apprit rien, pour le métier de pâtissier qui ne lui réussit pas davantage, et se trouvant orphelin à l'âge de douze ans, il entreprit à pied le voyage de Fribourg pour aller trouver son frère aîné, Jean Gelée, graveur en bois, qui lui enseigna le dessin. Emmené à Rome par un de ses parens, et s'y trouvant bientôt abandonné, il se mit, faute d'argent et d'occupation, au service d'un peintre nommé Augustin Tassi, dont il apprêtait la nourriture et broyait les couleurs. C'est là qu'il prit du goût pour la peinture, dans laquelle son défaut d'instruction et une intelligence bornée semblaient lui interdire toute espèce de succès, lorsque la vue de quelques paysages de Goffredi Wals, élève de Tassi, vint échauffer son imagination et lui révéler sa véritable vocation. Il se décida sur-le-champ à partir pour Naples, où demeurait Goffredi ; et après deux ans d'étude sous ce maître, il revint à Rome, fit

un voyage en Lorraine, et retourna enfin, à l'âge de trente ans, se fixer en Italie, où il se perfectionna. Ses progrès furent lents d'abord, et rien ne semblait annoncer l'éclat des succès qu'il obtiendrait un jour dans la carrière qu'il avait entrepris de parcourir. Privé d'éducation première, son indigence, et plus particulièrement son peu de capacité, concoururent pendant long-temps à l'empêcher d'apporter dans ses études la suite et surtout la méthode convenable pour en obtenir des résultats bien satisfaisans ; mais l'habitude de contempler la nature, une sorte d'instinct à la bien choisir, et sa persévérance à comparer attentivement les divers effets de la lumière selon les différentes heures du jour, dessillèrent insensiblement ses yeux, et une fois que, familiarisé avec les phénomènes périodiques qui frappaient sans cesse ses regards, il parvint à s'initier aux secrets de leur magie pittoresque, son intelligence se développa tout à coup, son imagination s'agrandit, et ses ouvrages dès-lors captivèrent l'admiration générale. Claude le Lorrain, malgré le prix élevé que dès ses premiers succès il ne balança point à mettre à ses tableaux, pouvait à peine suffire à l'empressement des amateurs ; de sorte qu'en peu de temps il amassa une fortune considérable, dont il se plut, n'étant point marié, à faire un emploi digne de son cœur, naturellement bon et généreux, en la faisant servir au soutien de toute sa famille. Il obtint la protection du pape Urbain VIII, et après avoir fourni une carrière laborieuse, également utile à sa gloire et à sa fortune, il mourut de la goutte à l'âge de quatre-vingt-deux ans.

Ce grand paysagiste a laissé, outre ses tableaux, un

nombre prodigieux de beaux dessins, et lui-même a gravé à l'eau forte une suite de paysages. Le plus connu de ses élèves est Herman Swanevelt.

Les paysages de Claude le Lorrain sont des modèles de perfection ; il a su joindre la beauté des sites à la vérité du coloris. Inférieur au Poussin pour la richesse de la composition, il le surpasse dans la dégradation aérienne et la variété des effets de la lumière : il a le même avantage sur les Carrache, le Dominiquin et tous les paysagistes de l'école italienne, si l'on excepte le Titien, qui possède une fierté de teinte que nul autre ne peut lui disputer. Quelques maîtres flamands sont supérieurs à Claude pour la finesse des détails et la grace du pinceau ; mais il a rendu avec un plus grand goût le feuillé des arbres et le caractère de leurs différentes espèces.

Il ne dut son habileté ni aux maîtres dont il reçut les premières leçons ni à la vivacité d'un génie facile ; son esprit s'était refusé dès l'enfance aux notions les plus simples. Né de parens obscurs, privé d'éducation, stupide en apparence, à peine savait-il écrire son nom. Les règles de la perspective que lui donna Goffredi à Naples, semblaient être au-dessus de son intelligence ; et ce fut inutilement qu'il s'appliqua à l'étude de la figure ; celles qu'il a introduites dans ses tableaux sont au-dessous de la médiocrité, et il ne s'aveuglait pas sur ce point ; car le plus souvent il confiait à quelque main étrangère le soin d'animer ses paysages. Quelques-unes des figures que l'on voit dans ses tableaux sont attribuées à Jean Miel ; mais il est reconnu qu'elles

sont pour la plupart de la main de Jacques Courtois, ou de celle de Philippe de Lauri, peintre d'histoire, qui paraît avoir également cultivé le paysage. Quant aux figures que Claude a peintes lui-même, il est aisé de les distinguer à leur incorrection ; et loin qu'il se fît illusion dans cette partie, il avait coutume de dire en plaisantant qu'il vendait le paysage et donnait les figures par-dessus le marché.

Il ne fut redevable de ses talens extraordinaires qu'à de longues méditations et à un travail opiniâtre. Il passait une partie de son temps à contempler dans les campagnes ou sur le rivage de la mer les effets de la lumière du soleil aux différentes heures du jour; il observait les montagnes, l'horizon, les nuages, les tempêtes. Retiré chez lui plein de ses souvenirs, il prenait ses pinceaux, et ne les quittait que lorsqu'il était parvenu à reproduire sur la toile les objets qui l'avaient frappé. Aussi peut-on dire que ses tableaux rivalisent avec la nature ; plus on les regarde, plus on trouve l'imitation parfaite.

C'est surtout dans les effets du matin et du soir que brillent la richesse et la puissance de la palette de Claude le Lorrain, il ne craint point d'aborder les plus grandes difficultés du coloris. La lumière jaillit de ses pinceaux, sans effort, sans contraste, et toujours avec l'harmonie sublime de la nature.

S'il peint un soleil levant, le jour s'ouvre à peine pour éclairer une belle matinée d'automne, et la nuit escortée de ses ombres semble fuir devant le soleil,

dont le disque majestueux s'échappant des nuées de l'Orient décèle l'éternel Souverain de la nature. Des nuages de pourpre, étincelans de lumière, se détachent sur l'azur du ciel, dont la voûte paraît s'entr'ouvrir et montrer la Divinité versant ses bienfaits sur tous les mortels; des milliers de plantes et de fleurs soulèvent peu à peu leurs têtes humides; les arbres sont agités d'un doux frémissement, et la lumière, en se jouant à travers le feuillage, le brillante des gouttes transparentes de la rosée. On croit entendre se confondre dans une harmonie solennelle le bruit des eaux et du feuillage, le chant des oiseaux, le mugissement des troupeaux et les cris de ceux qui les conduisent aux travaux champêtres; et cependant on respire les exhalaisons embaumées que du fond des vallées et de la cime des monts, la terre tressaillant de plaisir envoie au soleil, cet immuable régulateur des lois de la nature.

Quel que soit le sujet qu'il traite, Claude le Lorrain n'est pas moins admirable pour l'éclat du ciel que pour le choix et l'ordonnance des sites qu'il reproduit. Aucun paysagiste n'a porté aussi loin que lui l'entente de la perspective aérienne, n'a fait sentir avec la même justesse la dégradation des plans, n'a rendu avec autant de magie la vapeur des lointains qui se perdent à l'horizon.

Ami du Poussin, qui aimait sa personne et qui faisait un cas infini de ses ouvrages, Claude le Lorrain, en suivant un autre système, a prouvé que deux routes absolument distinctes, dans la même carrière, peuvent également conduire au but. Tous les deux, constans

dans leur application à l'étude de la nature, persévérans dans leurs efforts, malgré tous les obstacles qu'ils éprouvent, ne s'asservissent jamais à imiter servilement leur modèle, et deviennent la gloire et l'ornement de l'école française.

SECONDE PARTIE.

QUELQUES DÉFINITIONS ET PRINCIPES LES PLUS ÉLÉMENTAIRES DE LA GÉOMÉTRIE.

§. Ier. FIGURES RECTILIGNES TRACÉES DANS UN MÊME PLAN.

Nous ne pouvons avoir une idée exacte de l'étendue d'un corps qu'en examinant la grandeur de chacune de ses faces, et celle des contours lignes ou arêtes, qui les terminent.

La *géométrie* est une science qui a pour objet la mesure de l'*étendue*.

L'*étendue* a trois dimensions : longueur, largeur, et épaisseur ou hauteur.

Solide ou *corps*, est ce qui réunit les trois dimen- de l'étendue : on ne connaît un corps, géométriquement, que lorsqu'on a la mesure de sa longueur, de sa largeur, et de sa hauteur ou épaisseur.

Pour faire connaître la grandeur d'un tableau, il suffit de désigner, sans faire mention de l'épaisseur, la longueur et la largeur de sa surface.

Surface, est ce qui a longueur et largeur, sans épaisseur ou hauteur.

On peut, sans s'occuper de la largeur d'un tableau, n'avoir à mesurer que sa longueur.

La *ligne* est une longueur sans largeur : et pour bien comprendre cette définition, considérons une ligne sans faire attention à la surface qu'elle termine; il est évident qu'en laissant tout-à-fait de côté la largeur de cette surface, la ligne n'a qu'une seule dimension, longueur.

Les extrémités d'une ligne s'appellent *points*; et la ligne n'ayant que de la longueur, le point ne peut être mesuré dans aucun sens : *le point n'a donc pas d'étendue.*

Ces définitions du *point*, de la *ligne*, de la *surface*, du *corps*, ou *solide*, sont les élémens bien simples de la langue géométrique, et l'on comprend de suite comment elles se rattachent à la mesure des trois dimensions de l'étendue.

La *ligne droite* est le plus court chemin d'un point à un autre.

Toute ligne qui n'est ni droite ni composée de lignes droites, est une *ligne courbe.*

Ainsi (fig. 1), AB est une ligne droite, ACDB une *ligne brisée* ou composée de lignes droites, et AEB est une ligne courbe.

On distingue, parmi les lignes droites, la *verticale*, qui est la direction du fil à plomb : le sentiment de la verticale est d'autant plus nécessaire au peintre, que c'est d'après cette ligne qu'il juge la position de toutes les autres lignes, dans la nature, ou sur son tableau.

Nous avons dit que la ligne était une longueur sans largeur, et cependant on ne peut tracer une ligne sur

un tableau sans qu'elle ait une certaine largeur. Mais cette largeur nécessaire pour que les yeux voient la ligne, doit être considérée comme n'existant pas. Il est important d'ailleurs de tracer les lignes aussi fines que possible, quand on veut déterminer avec précision les points où elles se coupent, et qu'on nomme *points d'intersection*.

Indépendamment des lignes qui représentent les contours ou arêtes des corps, on a souvent besoin, dans la perspective, de tracer des lignes géométriques, qui ne servent qu'à faire parvenir au résultat qu'on a en vue, et que l'on appelle *lignes de construction*.

Le *plan* est une surface, sur laquelle prenant deux points à volonté, et les joignant par une ligne droite, cette ligne est tout entière dans la surface : la toile d'un tableau est ordinairement un plan ou surface plane.

Toute surface qui n'est ni plane ni composée de surfaces planes, est une *surface courbe* : la toile d'un panorama est étendue sur la surface courbe intérieure et concave d'une tour ronde.

Angles. — Lorsque deux lignes droites (fig. 2), AB, AC, se rencontrent, la quantité plus ou moins grande dont elles sont écartées l'une de l'autre quant à leur position, s'appelle *angle*; le point de rencontre ou d'intersection A est le *sommet* de l'angle; les lignes AB, AC, en sont les *côtés*.

Lorsque la ligne droite, (fig. 3) AB rencontre une autre droite CD, de telle sorte que les angles adjacens BAC, BAD, soient égaux entre eux, chacun de ces angles s'appelle un *angle droit*, et la ligne AB est dite *perpendiculaire* sur CD. Si AB est une verticale, CD, est une ligne droite horizontale ou de niveau. Le sen-

4

tinient de l'horizontale n'est pas moins nécessaire au peintre que celui de la verticale, car ce sont ces lignes qui assurent l'aplomb de tous les objets du tableau.

Tout angle (fig. 4), BAC, plus petit qu'un angle droit, est un *angle aigu;* tout angle, DEF, plus grand qu'un angle droit, est un *angle obtus.*

Surfaces planes. — Nous avons défini le plan une surface sur laquelle prenant deux points à volonté et les joignant par une ligne droite, cette ligne est tout entière dans la surface. On conçoit dès-lors qu'un plan peut tourner autour d'une droite qui s'y trouve tracée, comme font des feuillets de papier autour de leur pli commun; et il suit de là qu'une ligne droite ne suffit pas pour déterminer la position du plan. Mais si en dehors de cette droite on marque un point, la position qu'aura le plan quand il renfermera ce point, sera distincte de toutes les autres, c'est-à-dire que le plan aura une position fixe qui pourra toujours être indiquée et retrouvée. Ainsi pour déterminer un plan, il suffit d'une droite et d'un point pris hors cette droite, ou de trois points non en ligne droite.

Deux lignes droites qui se coupent suffisent pour déterminer un plan.

Il est deux sortes de plans fort remarquables, ce sont les *plans verticaux* et les *plans horizontaux.*

On nomme plans verticaux ceux qui contiennent la verticale donnée par le fil à plomb, et puisqu'une ligne droite ne suffit pas pour déterminer un plan, on comprend qu'une foule de plans verticaux peuvent passer par la même direction d'un fil à plomb.

Le plan horizontal est déterminé par deux lignes

droites horizontales qui se coupent ; il est perpendiculaire à une verticale, et il n'y a qu'un seul plan horizontal pour chaque point d'une verticale ; quand un plan est horizontal, toutes les droites qu'il contient sont des horizontales.

Tout plan qui n'est ni vertical ni horizontal, est dit *plan incliné*.

Les murs d'un édifice s'élevant d'aplomb, présentent de nombreux exemples de plans verticaux ; les planchers, les tablettes de cheminée, les appuis de croisée, les plafonds, sont ordinairement des plans horizontaux, tandis que les toits sont terminés par des plans inclinés.

Deux plans se coupent, ou bien ils ne se rencontrent jamais. La ligne qui unit tous les points communs à deux plans qui se coupent, est appelée l'*intersection* de ces plans ou la *trace* de l'un sur l'autre.

L'intersection de deux plans ne peut être qu'une ligne droite ; autrement ces deux plans se confondraient, puisqu'il suffit de trois points non en ligne droite pour déterminer un plan.

L'intersection de deux plans verticaux est une verticale.

L'intersection d'un plan horizontal coupé par un plan quelconque est une horizontale. Ainsi quand une des faces d'un corps est horizontale, ou de niveau, les arêtes qui déterminent cette face sont aussi de niveau.

Deux plans qui se coupent laissent entre eux un espace que l'on appelle *coin*, ou *angle de deux plans*. L'indication de l'angle de deux plans est la même que celle de l'angle formé par deux droites perpendiculaires à l'intersection, l'une dans un plan, l'autre dans l'autre.

-Ainsi l'angle de deux plans peut être aigu, droit ou obtus; quand il est droit, les deux plans sont perpendiculaires entre eux.

Tout plan vertical est perpendiculaire au plan horizontal qu'il rencontre.

Parallèles. — Deux lignes droites concourantes (fig. 5), AB, AC, font avec une ligne droite DE qui les coupe toutes deux, des angles inégaux dans le même sens, BDE, CEF.

Deux lignes droites (fig. 6), FG, HK, qui coupées par une troisième MN, située dans le même plan, font avec celle-ci des angles, GMN, KNm, égaux dans le même sens, ne se rencontrent pas, à quelque distance qu'on les suppose prolongées : elles sont dites *parallèles*.

Deux lignes droites perpendiculaires à une troisième sont parallèles entre elles, et des parallèles sont partout à la même distance l'une de l'autre.

Deux lignes droites parallèles à une troisième, sont parallèles entre elles.

Une droite qui ne rencontre jamais un plan, ou qui n'en est jamais rencontrée, est dite *parallèle à ce plan*.

Les verticales ne sont pas rigoureusement parallèles, puisque, suffisamment prolongées, elles vont concourir au centre de la terre : mais dans la pratique, où la distance d'une verticale à l'autre est en général peu considérable, et de quelque décamètres tout au plus, tandis que le rayon de la terre est de six cent trente-sept myriamètres, on peut, sans erreur sensible, considérer toutes les verticales comme parallèles entre elles.

Surfaces planes limitées. — *Figure plane*, est un plan terminé de toutes parts par des lignes.

Si les lignes sont droites, (fig. 7) l'espace qu'elles renferment s'appelle *figure rectiligne* ou *polygone*, et les lignes elles-mêmes prises ensemble forment le contour ou *périmètre* du polygone.

Triangle. — Il faut au moins trois droites qui se coupent deux à deux, pour limiter un plan de tous côtés. Ainsi le polygone de trois côtés est le plus simple de tous, et comme il renferme trois angles, on l'a nommé *triangle*; celui de quatre côtés s'appelle *quadrilataire*; celui de cinq, *pentagone*; celui de six, *hexagone*; etc.

On appelle triangle *équilatéral*, (fig. 8) celui qui a ses trois côtés égaux; triangle *isocèle* ou *symétrique*, (fig. 9), celui dont deux côtés seulement sont égaux; triangles *scalène* (fig. 10), celui qui a les trois côtés inégaux; mais dans ce dernier cas on dit plus généralement un triangle quelconque, l'épithète *scalène* étant peu usitée.

Le triangle *rectangle* (fig. 11), est celui qui a un angle droit, BAC; le côté BC, opposé à l'angle droit, s'appelle *hypothénuse*.

La somme de trois angles de tout triangle est égale à deux angles droits.

Quadrilatère. — Parmi les quadrilatères on distingue le *carré*, (fig. 12) qui a les côtés égaux et les angles droits :

Le *rectangle*, (fig. 13) qui a les angles droits sans avoir les côtés égaux; c'est la forme la plus ordinaire

d'un tableau, et dans les arts on désigne souvent cette forme par le nom impropre de *carré long* :

Le *parallélogramme*, (fig. 14) qui a les côtés opposés égaux et parallèles ;

Le *losange*, (fig. 15) qui a ses quatre côtés égaux, sans que les angles soient droits ;

Enfin le trapèze, (fig. 16) dont deux côtés seulement sont parallèles.

Diagonale. On appelle *diagonale*, dans un quadrilatère, la ligne qui joint les sommets de deux angles opposés : le point d'intersection des deux diagonales d'un quadrilataire, rectangle ou parallélogramme, est ce qu'on nomme le *centre de figure*, C, (fig. 12 à 15).

Le losange est divisé symétriquement par ses diagonales, (fig. 15).

Les deux diagonales d'un rectangle sont égales et divisent symétriquement le rectangle, (fig. 13).

Dans un polygone on appelle aussi diagonale la ligne qui joint les sommets de deux angles non adjacens.

Polygone équilatéral, est celui dont tous les côtés sont égaux, polygone *équiangle*, celui dont tous les angles sont égaux.

Deux polygones sont *équilatéraux* entre eux, lorsqu'ils ont les côtés égaux chacun à chacun, et placés dans le même ordre; c'est-à-dire, lorsqu'en suivant leurs contours dans un même sens, le premier côté de l'un est égal au premier côté de l'autre, le second de l'un au second de l'autre, le troisième au troisième, et ainsi de suite. On entend de même ce que signifient deux polygones équiangles entre eux.

Dans l'un ou l'autre cas, les côtés égaux ou les angles égaux s'appellent côtés, ou angles *homologues.*

On entend en général par côtés homologues ou correspondans, ceux qui sont placés de la même manière, lorsqu'on suit dans le même sens les contours de deux figures que l'on compare.

Tout polygone qui est à la fois équiangle et équilatéral, s'appelle *polygone régulier.*

Deux figures sont *égales*, lorsque, étant appliquées l'une sur l'autre, dans le même sens, elle coïncident dans tous leurs points. Indépendamment de cette *superposition directe*, ou par *application*, il existe une *superposition* par *rabattement* qui s'opère en prenant pour charnière une droite commune aux deux figures égales : il faut alors que ces figures soient non seulement égales, mais encore placées symétriquement par rapport à cette charnière.

Quand un rabattement est indispensable pour opérer la superposition, on dit que les figures sont *égales par symétrie.*

Les reflets dans l'eau offrent un exemple remarquable d'égalité par symétrie. Ces reflets sont les images renversées des objets qui s'élèvent au-dessus de la surface de l'eau, et la ligne de niveau de l'eau sert de charnière pour le rabattement.

Deux figures sont *semblables*, lorsqu'elles ont les angles égaux chacun à chacun, et les côtés homologues proportionnels.

Deux figures égales sont toujours semblables; mais deux figures semblables peuvent être fort inégales.

La plupart des tracés de perspective reposent sur les

propriétés des figures semblables : ce n'est pas toujours une surface égale à une autre qu'il faut produire, c'està-dire un tableau grand comme nature, mais une surface plus petite ou plus grande, tableau de chevalet ou plus grand que nature, qui soit pourtant l'exacte configuration, ou la copie de cette autre.

Deux figures sont *équivalentes*, lorsque leurs surfaces sont égales. Deux figures peuvent être équivalentes quoique très-dissemblables : par exemple, un cercle peut être équivalent à un carré, un triangle à un rectangle, etc., etc.

Triangles semblables. — Nous croyons devoir énoncer ici les différens cas de la similitude des triangles; car c'est sur cette similitude qu'est fondée la science de la perspective, et les figures, en général, peuvent se partager en triangles.

1°. Deux triangles équiangles ont les côtés homologues proportionnels, et sont semblables.

Pour que deux triangles soient semblables, il suffit qu'ils aient deux angles égaux chacun à chacun ; car alors le troisième sera égal de part et d'autre, puisque la somme des trois angles de tout triangle est égale à deux angles droits, et les deux triangles seront quiangles.

2°. Deux triangles, qui ont les côtés homologues proportionnels, sont équiangles et semblables.

3°. Deux triangles qui ont un angle égal, compris entre côtés proportionnels, sont semblables.

4°. Deux triangles qui ont les côtés homologues parallèles, ou qui les ont perpendiculaires chacun à chacun, sont semblables.

Le peintre qui veut étudier consciencieusement la perspective, devra se rendre compte de ces différens cas de similitude des triangles, par de nombreux tracés de toutes grandeurs. Il devra s'assurer également de la facilité avec laquelle les figures, en général, peuvent se partager en triangles, et construire ainsi des figures semblables et symétriques de toute grandeur.

§. II. Cercle.

La *circonférence du cercle* est une ligne courbe dont tous les points sont également distans d'un point intérieur qu'on appelle *centre*.

Le *cercle* est l'espace terminé par cette ligne courbe.

On appelle *rayon*, (fig. 17) toute ligne droite, CA, CE, CD, CB, menée du centre à la circonférence; toute ligne, comme AB, qui passe par le centre, et qui est terminée de part et d'autre à la circonférence, se nomme *diamètre*; ainsi tout rayon est un *demi-diamètre*.

Pour qu'une circonférence soit double ou triple d'une autre, il faut la décrire avec un rayon double ou triple de celui de la circonférence donnée, et l'on peut dire, en général, que les circonférences sont dans le même rapport que les rayons : le rapport des rayons est d'ailleurs égal au rapport des diamètres.

Deux cercles ont pour rapport de leurs surfaces, celui des carrés de leurs diamètres où celui des carrés de leurs rayons.

On appelle *arc* une portion de circonférence, telle que FHG, (fig. 17) :

La *corde* ou *sous-tendante* de l'arc, est la ligne droite FG qui joint ses deux extrémités.

Segment, est la surface ou portion de cercle comprise entre l'arc et la corde.

A la même corde, FG, répondent toujours deux arcs, FHG, FEG, et par conséquent aussi deux segmens; mais c'est toujours le plus petit dont on entend parler, à moins que l'on n'exprime formellement le contraire.

Secteur est la partie du cercle comprise entre un arc DE et deux rayons CE, CD, menés aux extrémités de cet arc.

On appelle *ligne inscrite dans le cercle*, (fig. 18) celle dont les extrémités sont à la circonférence, comme AB;

Angle inscrit, un angle tel que BAC, dont le sommet est à la circonférence, et qui est formé par deux cordes AB, AC :

Triangle isncrit, un triangle tel que BAC, dont les trois angles ont leurs sommets à la circonférence;

Et, en général, *figure inscrite*, celle dont tous les angles ont leurs sommets à la circonférence : en même temps on dit que le cercle est *circonscrit*, et son centre est le centre de la figure.

On appelle *sécante*, (fig. 19) toute ligne qui coupe la circonférence en deux points; telle est AB, et l'on comprend qu'un diamètre est une sécante qui passe par le centre du cercle.

Tangente est un ligne qui n'a qu'un point commun avec la circonférence; telle est CD : le point commun M s'appelle *point de contact*.

Un polygone est *circonscrit* à un cercle, lorsque tous ses côtés sont des tangentes à la circonférence;

dans le même cas on dit que le cercle est *inscrit* dans le polygone.

Les *arcs* servant ordinairement de *mesures aux angles*, on a imaginé à cet effet de diviser la circonférence (1) en 400 parties égales, appelées *degrés* (°), le degré en 100 *minutes* ('), et la minute en 100 *secondes* ("), de cette manière, 100°, ou 10000', ou 1000000", représentant le quart de circonférence ou un angle droit, et le diamètre partage la circonférence en deux parties égales, de 200° chacune : ce que l'on appelle inclinaison à 50° est l'hypoténuse CB', (fig. 11) d'un triangle rectangle isocèle AC'B, dont les deux côtés égaux AC, AB'; sont l'un une verticale AC, et l'autre une horizontale A B'; l'angle que fait cette hypoténuse avec chacun des côtés, B'CA ou CB'A, est la moitié d'un angle droit ou la moitié de 100°.

L'angle qui a son sommet au centre a pour mesure l'arc compris entre ses côtés. Ainsi l'angle ACE, (fig. 17) a pour mesure l'arc AE, l'angle ECD a pour mesure l'arc ED, l'angle DCB a pour mesure l'arc DB ; c'est-à-dire que l'indication de chacun de ces angles est le nombre de degrés, minutes, secondes contenus dans chacun des arcs qui leur servent de mesures. La somme des angles ACE, ECD, DCB, a pour mesure la somme des arcs AE, ED, DB, ou la demi-circonférence ; elle est

(1) Avant l'adoption du système décimal, la circonférence était divisée en 360°, le degré en 60', la minute en 60" ; ainsi 90°, ou 5400', ou 324000", représentaient le quart de la circonférence ou un angle droit : ce que l'on appelait inclinaison à 45° était l'hypoténuse CB', (fig. 11), du triangle rectangle isocèle ACB' dont la base AB' est une horizontale.

donc indiquée par 200°, et conséquemment égale aux deux angles droits.

L'angle inscrit qui a son sommet à la circoférence a pour mesure la moitié de l'arc compris entre ses côtés. Ainsi l'angle BAC, (fig. 18) a pour mesure la moitié de l'arc BC, l'angle ABC a pour mesure la moitié de l'arc CA, et l'angle BCA a pour mesure la moitié de l'arc BA. La somme des angles du triangle inscrit ABC, que nous avons dit être égale à deux angles droits, a donc pour mesure la moitié de la somme des arcs BC, AC, BA, ou la demi-circonférence, ou 200°.

L'angle formé par une tangente CM, (fig. 19) et par une sécante MN, qui se coupent sur la circonférence, a pour mesure la moitié de l'arc MN renfermé dans l'angle.

§. III. SOLIDES OU CORPS; SURFACES COURBES.

Le *prisme* est un solide compris sous plusieurs plans parallélogrammes, terminés de part et d'autre par deux plans polygones égaux et parallèles.

Pour construire ce solide, (fig. 20), soit ABCDE un polygone quelconque; si dans un plan parallèle à ABC, on mène les lignes FG, GH, HI, etc., égales et parallèles aux côtés AB, BC, CD, etc., ce qui formera le polygone FGHIK égal à ABCDE; si ensuite on joint d'un plan à l'autre les sommets des angles homologues par les droites AF, BG, CH, etc., les polygones ABGF, BCHG, etc., seront des parallélogrammes, et ABCDEFGHIK sera un prisme.

Les polygones égaux et parallèles, ABCDE, FGHIK, s'appellent les *bases du prisme*; les autres plans parallélogrammes se nomment *faces* du prisme, et pris ensemble ils constituent la *surface latérale* ou *convexe* de ce solide. Les droites égales AF, BG, CH, etc..., s'appellent les côtés du prisme. Lorsque ces arêtes parallèles sont inégales, et que néanmoins leur extrémités se trouvent dans un même plan, le prisme est tronqué, et le polygone supérieur n'est plus parallèle à l'inférieur.

Un prisme est *droit*, lorsque les côtés AF, BG, etc., sont perpendiculaires aux plans des bases; les faces d'un prisme droit sont donc des rectangles : dans tout autre cas le prisme est *oblique*.

Un prisme est *triangulaire*, *quadrangulaire*, *polygonal*, selon que la base est un triangle, un quadrilatère, un polygone.

Dans une maison qui a deux pignons, et dont le plan est un rectangle, le toit est un prisme droit triangulaire et creux. Quand l'édifice n'a pas de pignons, le toit a deux croupes, et il présente un prisme triangulaire tronqué, terminé aux deux bouts par des triangles égaux dont les plans symétriques et non parallèles, sont également inclinés sur les arêtes parallèles.

Les corps ont des plans de symétrie, comme les surfaces ont des lignes de symétrie. Le plan de symétrie de deux prismes est celui qui coupe à angles droits et en deux parties égales toutes les droites qui unissent les sommets de l'un des corps avec les sommets correspondans de l'autre. Les deux prismes égaux P, P' (fig. 21), placés de cette façon, par rapport au plan de symétrie MN, sont égaux par symétrie.

Dans les réflets, la surface des eaux tranquilles est de niveau et présente un plan horizontal de symétrie; mais, cette surface ne peut être regardée comme plane que de la même manière, et entre les mêmes limites que nous avons assignées au parallélisme des verticales. Au reste la direction du fil à plomb est toujours perpendiculaire à la surface des eaux tranquilles.

Parallélipipède, est un prisme, P, ou P', (fig. 21) qui, ayant pour base un parallélogramme, a toutes ses faces parallélogrammiques.

Le *parallélipipède* est *rectangle*, lorsque toutes ses faces sont des rectangles; c'est un *cube*, lorsque ses six faces rectangulaires sont des carrés.

La hauteur d'un prisme est la distance entre les deux bases; cette hauteur est par conséquent égale à la perpendiculaire abaissée d'un point de la base supérieure sur la base inférieure.

La hauteur d'un cube est la longueur de l'une de ses douze arêtes : car chacune d'elles est la distance entre les deux bases.

Les quatre diagonales d'un cube sont égales, et le divisent symétriquement chacune.

La *pyramide* est le solide formé lorsque plusieurs plans triangulaires, (fig. 22) partent d'un même point S, et sont terminés aux différens côtés d'un même plan polygonal ABCDE.

Le polygone ABCDE s'appelle la *base* de la pyramide, le point S en est le *sommet*; et l'ensemble des triangles ASB, BSC, etc., forme la *surface convexe* ou *latérale* de la pyramide.

La hauteur d'une pyramide est la distance du sommet à la base; cette hauteur est par conséquent égale à la perpendiculaire SH, (fig. 22) abaissée du sommet S sur le plan de la base ABCDE et qui la rencontre en H.

La pyramide est *triangulaire*, *quadrangulaire*, *polygonale*, suivant que la base est un triangle, un quadrilatère, un polygone.

Une pyramide est *régulière*, lorsque la base est un polygone régulier, et qu'en même temps la perpendiculaire abaissée du sommet sur le plan de la base passe par le centre de base: cette ligne s'appelle alors *l'axe* de la pyramide.

Le toît d'une tour carrée est ordinairement composé de quatre lattis formant une pyramide quadrangulaire et régulière : nous pourrions citer beaucoup d'autres exemples, et ce sera une bonne étude pour le peintre, que de se rendre compte ainsi des formes des édifices qui toutes sont accusées par des lignes géométriques.

Deux pyramides régulières de même base et de même hauteur, qui sont opposées base à base, ou sommet à sommet, sont placées symétriquement, lorsque leurs axes se confondent en une seule et même ligne droite.

Si l'on coupe une pyramide quelconque par un plan parallèle à sa base, la pyramide retranchée est semblable à la pyramide totale, et le tronc qui reste a ses bases parallèles.

La *sphère* est un solide, (fig. 23) terminé par une surface courbe dont tous les points sont également dis-

tans d'un point intérieur qu'on appelle *centre*.

On peut imaginer que la sphère est produite par la révolution du demi-cercle AMB autour du diamètre AB : car la surface décrite dans ce mouvement par la courbe AMB aura tous ses points à égale distance du centre C.

Le *rayon de la sphère* est une ligne droite menée du centre à un point de la surface ; le *diamètre* ou *axe* est une ligne passant par le centre, et terminée de part et d'autre à la surface.

Tous les rayons de la sphère sont égaux ; tous les diamètres sont égaux et doubles du rayon.

Toute section de la sphère faite par un plan est un *cercle* : on appelle *grand cercle*, la section G qui passe par le centre ; *petit cercle*, celle P qui n'y passe pas.

Un plan est tangent à la surface sphérique, quand il n'a qu'un seul point commun avec elle ; d'où il suit que tout plan perpendiculaire à l'extrémité d'un rayon d'une sphère, est tangent à cette sphère.

La *normale* d'une surface courbe est la perpendiculaire menée au plan tangent par le point de contact : d'où il suit que tous les rayons de la sphère sont des *normales*, ou que toutes les normales à la surface sphérique passent par le centre.

Les verticales ou les directions du fil à plomb sont les normales de notre globe.

Le plan normal, c'est-à-dire celui qui contient une normale, passe par le centre et coupe la sphère suivant un grand cercle.

Ce qu'on appelle *coupole*, dans un édifice, est ordinairement une calotte hémisphérique.

On nomme *surface cylindrique* toute surface sur laquelle une règle peut s'appliquer dans toute sa longueur suivant des directions parallèles. Ainsi toute surface cylindrique est courbé et réglée par des lignes droites parallèles. Comme ces parallèles sont naturellement sans limites, la surface cylindrique n'est terminée par les deux bouts que dans le cas où l'on en considère seulement une portion.

Il y a deux manières principales d'engendrer ou de produire une surface cylindrique : 1° en faisant cheminer une droite AB, (fig. 24 bis) le long d'une courbe B B' B", de façon qu'elle reste toujours parallèle à sa première direction ; 2° en promenant la courbe le long de la droite AB, de façon que le point B de cette courbe ne quitte jamais la droite, et que les autres points tracent des parallèles à AB. Il est visible que ces deux générations donnent une surface courbe réglée par des parallèles : AB est dite la *génératrice droite* de la surface, et B B' B" est la *génératrice courbe*. On appelle aussi *génératrices* toutes les droites, A'B', A"B", etc., qu'on peut tracer sur une surface cylindrique.

La plus simple de toutes les surfaces cylindriques est celle dont la génératrice courbe est une circonférence. Cette surface cylindrique est dite *droite*, quand les génératrices droites sont perpendiculaires au plan de la circonférence ; elle est appelée *oblique* dans le cas contraire.

Si un rectangle ABCD, (fig. 24) tourne sur un de ses côtés AB, le côté parallèle CD engendre une surface cylindrique droite ; car alors CD chemine le long de la circonférence que décrit le point C, et reste constamment parallèle à sa première position.

On appelle *cylindre*, le solide, (fig. 24.) produit par la révolution du rectangle A B C D, qu'on imagine tourner autour du côté immobile A B : c'est ainsi que les maçons dirigent leur construction d'une tour ronde ou parfaitement cylindrique.

Dans ce mouvement, les côtés A C, B D, restant toujours perpendiculaires à A B, décrivent des plans circulaires égaux A C M E, B D N F, qu'on appelle les *bases du cylindre*; et le côté C D en décrit la *surface cylindrique droite*.

La ligne immobile A B s'appelle l'axe du cylindre.

On nomme *surface conique* toute surface sur laquelle une règle peut s'appliquer dans toute sa longueur et selon des directions concourant au même point. Ainsi toute surface conique est une surface courbe réglée par des droites qui se coupent toutes en un même point.

Il y a deux manières principales d'engendrer ou de produire la surface conique : 1° en faisant tourner une droite A B, (fig. 25 bis) autour d'un point A, de façon qu'elle passe successivement par tous les points d'une courbe B B' B''...; 2° en faisant marcher la courbe vers le point A et parallèlement à la première position, en la diminuant de telle sorte que les points B, B', B'', etc., suivent des droites qui se coupent au même point A. Il est aisé de voir que ces deux générations produisent une surface courbe réglée par des droites concourantes. La surface conique a donc, comme la surface cylindrique, des génératrices droites telles que A B, A B'..... et des génératrices courbes telles que B B' B''... *b b' b''*.... La plus simple de toutes les surfaces coniques est celle dont la génératrice courbe est une circonférence. Cette

surface conique est *droite*, quand le sommet S, (fig. 25) est situé sur la perpendiculaire S A, menée au plan de la circonférence par le centre A; elle est nommée *oblique* dans le cas contraire.

Le toit d'une tour ronde offre extérieurement une surface conique circulaire droite.

On appelle *cône* le solide, (fig. 25) produit par la révolution du triangle rectangle S A B, qu'on imagine tourner autour du côté immobilé S A.

Dans ce mouvement, le côté A B décrit un plan circulaire B M D, qu'on appelle la *base* du cône, et l'hypothénuse S B en décrit la *surface conique droite et circulaire*.

Le point S se nomme le *sommet* du cône, S A l'*axe* ou la *hauteur*, et S B le *côté* ou l'*apothème*.

Toute section faite perpendiculairement à l'axe est un cercle; et lorsque le sommet du cône a été ainsi retranché, la portion qui reste E F B M D, se nomme tronc du cône. Toute section faite suivant l'axe est un triangle isocèle double du triangle générateur.

La section faite par un plan parallèle à la génératrice courbe de la surface conique droite et circulaire, est un cercle. Si le plan coupant passe par le sommet du cône, l'intersection est un point. Si le plan coupant n'est pas parallèle à la génératrice circulaire, et que cependant il rencontre deux génératrices droites diamétralement opposées, l'intersection est une *ellipse* : c'est une *parabole* si le plan coupant est parallèle à l'une des génératrices droites, et cette courbe est celle du jet d'eau qui s'élève et retombe en décrivant une parabole.

Ces différentes sections sont ce qu'on appelle les *sections coniques*.

§. IV. Solutions de problèmes géométriques indispensables au tracé de la perspective.

Diviser une ligne droite en deux parties égales.

Soit A B, (fig. 26) la ligne qu'il s'agit de diviser. Des points A et B comme centres, avec un rayon égal à A B on décrit deux arcs qui se coupent en D en E; ces points sont dès-lors également distans des points A et B; au-dessus et au-dessous de A B, et joignant D E, cette droite, perpendiculaire sur le milieu de la ligne A B, la coupe en deux parties égales au point C.

On comprend qu'il suffit que le rayon, sans être égal à A B, soit plus grand que A C ou C B, moitié de A B, pour que les arcs puissent se couper, et donner par leurs intersections les points D' et E' de la droite D E.

Par un point donné sur une droite, élever une perpendiculaire à cette droite.

Soit A le point donné, (fig. 27) des points B, C, également distans de A, pris comme centres, et d'un rayon plus grand que B A, on décrit deux arcs de cercle qui se coupent en D; le point D étant dès-lors également distant de B et de C, A D est la perpendiculaire demandée.

Si le point A (fig. 28) est donné sur l'extrémité de la droite et sans qu'on puisse prolonger cette droite au-

delà du point donné, on prend en dehors de A B un point quelconque C, et de ce point comme centre décrivant avec le rayon C A un arc de cercle qui coupe la droite en B, on joint B C, que l'on prolonge jusqu'à sa rencontre en E avec l'arc décrit, et A E est la perpendiculaire demandée; car l'angle inscrit B A E qui a son sommet à la circonférence, a pour mesure la moitié de l'arc E O B, c'est-à-dire le quart de la circonférence, séquemment c'est un angle droit.

Si par le centre C on élève C O perpendiculaire sur le diamètre B E, et qu'on joigne le point A avec le point O où la droite C O rencontre la circonférence, l'angle droit B A E sera divisé en deux parties égales par la droite O A; car chacun des angles inscrits E A O, O A B, ayant son sommet à la circonférence, a pour mesure l'autre moitié de l'arc compris entre ses côtés, c'est-à-dire l'arc E O ou l'arc O B, et chacun de ces arcs est le quart de la circonférence.

D'un point donné hors d'une droite, abaisser une perpendiculaire sur cette droite.

Soit A le point donné, (fig. 29) de ce point comme centre, et d'un rayon suffisamment grand, on décrit un arc qui coupe la ligne droite donnée aux deux points B et D; puis de ces points B et D comme centres, et avec le même rayon B A ou D A, on décrit deux arcs qui se coupent en E, et A E est la perpendiculaire demandée. On comprend facilement comment on peut suppléer à cette construction à l'aide d'une règle et d'une équerre; il suffit de placer la règle suivant la di-

rection donnée B D et de placer l'équerre, en la faisant glisser sur la règle, de manière que l'angle droit de l'équerre coïncide avec A C B ou avec A C D. Cependant le tracé géométrique est en général préférable à une opération mécanique et sert en tous cas à vérifier l'exactitude des instrumens.

On fait un emploi fréquent des perpendiculaires dans les constructions de perspective ; il est très-peu de dessins où l'on n'en ait pas besoin, et ce besoin devient indispensable et continuel dès qu'il s'agit d'indiquer les lignes les plus simples de l'architecture.

Les perpendiculaires les plus remarquables sont celles qu'on peut mener à une verticale ; nous avons dit qu'on les nommait horizontales ou lignes de niveau. Il suffit pour qu'une droite soit horizontale ou de niveau, qu'elle soit d'équerre sur le fil à plomb ou perpendiculaire à la verticale ; et par un même point d'une verticale on peut mener une foule de droites qui satisfassent à cette condition, tandis que par un même point d'une horizontale, on ne peut élever qu'une seule verticale ; ainsi *toute perpendiculaire à une verticale est nécessairement une horizontale, et parmi toutes les perpendiculaires menées à une horizontale par un point pris sur cette horizontale, il n'y en a qu'une qui soit une verticale.*

Faire un angle égal à un angle donné.

Soit K, (fig. 30) l'angle donné. Du sommet K comme centre et d'un rayon à volonté on décrit l'arc I L terminé aux deux côtés de l'angle ; on mène à volonté la droite A B, et du point A comme centre, avec le même

rayon K I ou K L on décrit un arc indéfini B O; du point B comme centre et avec I L pour rayon, on décrit un arc de cercle qui coupe l'arc B O au point D, et B A D est l'angle demandé égal à l'angle donné K, car il a pour mesure l'arc B O égal à l'arc I L, et ces deux arcs ont même rayon.

Diviser un arc ou un angle donné en deux parties égales.

S'il faut diviser, (fig. 31) l'arc A B en deux parties égales, des points A et B comme centres et avec un même rayon on décrit deux arcs qui se coupent en D, et joignant ce point D au centre C, la droite C D perpendiculaire sur le milieu de la corde A B coupe l'arc A B en deux parties égales au point E.

S'il faut diviser l'angle A C B en deux parties égales; après avoir décrit du sommet C l'arc A B, la droite D E, déterminée par la construction précédente, et qui coupe en E cet arc en deux parties égales, divise l'angle A C B aussi en deux parties égales.

Par un point donné mener une parallèle à une droite donnée.

Soient A et B C, (fig. 32) le point et la ligne données, du point A comme centre et d'un rayon suffisamment grand on décrit l'arc indéfini E O; du point E comme centre et du même rayon on décrit l'arc A F, on prend E O égale à A F, et joignant le point A au

point O par une ligne droite qu'on peut prolonger indéfiniment, A D est la parallèle demandée ; car les angles dans le même sens e E C et E A O sont égaux, puisque e E C est égal à F E A, et que F E A et E A O sont égaux comme ayant pour mesure des arcs E O, F A qui sont égaux et décrits du même rayon.

On supplée à cette construction dans la pratique à l'aide d'une équerre et d'une règle ; on applique un des côtés de l'équerre sur B C, *le côté adjacent sur la règle que l'on maintient sans bouger, et on fait glisser l'équerre jusqu'au point* A *pour tirer* A D. *Mais il ne faut pas oublier que ces méthodes abrégées ont besoin d'être vérifiées de temps en temps, par le tracé géométrique, pour s'assurer de l'exactitude des instrumens.*

Trouver le centre d'un cercle ou d'un arc donné ; faire passer une circonférence par trois points donnés ; inscrire un triangle dans un cercle.

On prend à volonté sur la circonférence ou dans l'arc, (fig. 33) trois points A, B, C, que l'on joint par les droites A B et B C ; on divise ces droites en deux parties égales par les perpendiculaires D E, E F, dont l'intersection O est le centre cherché.

Cette construction sert également *à faire passer une circonférence par trois points donnés*, A, B, C, et aussi à faire un cercle dans lequel le *triangle* donné A B C *soit inscrit.*

Par un point donné mener une tangente à un cercle donné.

Si le point donné A (fig. 34), est sur la circonférence, on tire le rayon A C et on mène A D perpendiculaire à l'extrémité A de ce rayon; A D est la tangente demandée.

Si le point donné A (fig. 35), est hors du cercle, on joint le point A avec le centre C, par la droite A C que l'on divise en deux parties égales au point O; de ce point O comme centre et du rayon O C, on décrit une circonférence qui coupe la circonférence donnée en B et en D, et joignant A B ou A D, chacune de ces droites peut être la tangente demandée.

L'angle C B A, ou l'angle C D A, *qui a son sommet* B *ou* D *à la circonférence et ses extrémités sur un diamètre est un angle droit*; car il a pour mesure la moitié de l'arc compris entre ses côtés, c'est-à-dire le quart de la circonférence.

Dans les arcades en plein cintre, les arêtes en piedsdroits ou jambages sont tangentes à l'arête circulaire. Les moulures des colonnes, des corniches, etc., sont ordinairement des tangentes à des arcs de cercle.

Quand une droite est tangente à un cercle, ce cercle est aussi tangent à la droite.

On dit que deux cercles sont *tangens* quand ils n'ont qu'un seul point commun; ce point T, (fig. 34), est le contact des deux circonférences, et il se trouve toujours sur la droite C C' qui joint les deux centres.

On appelle *concentriques* deux circonférences dont les centres sont confondus et qui d'ailleurs n'ont aucun point commun : telles sont les circonférences M et N, (fig. 34).

Diviser une ligne droite donnée en tant de parties égales que l'on veut, ou en parties proportionnelles à des lignes données.

Soit proposé de diviser AB, (fig. 36) en cinq parties égales ; par l'extrémité A on mène une droite indéfinie AG, et prenant AC d'une grandeur quelconque, on porte AC cinq fois sur AG ; on joint le dernier point de division G avec l'extrémité B de la droite donnée, et menant par les autres points de division, F, E, D, C, des parallèles à GB, les points M, L, K, I, où ces parallèles coupent AB, la divisent en cinq parties égales. Pour que ces divisions de AB soient parfaitement égales dans la pratique, il est nécessaire que l'angle BAG soit de 60° à 80° centigrades; plus grand il pourrait rendre les parallèles trop obliques sur AB et causer par suite de l'incertitude sur les points I, K, L, etc.; plus petit il rendrait difficile la détermination précise du point A. Il faut encore que la droite AG ne diffère pas trop en longueur de la droite AB, sans cela les parallèles seraient trop obliques, même dans le cas où l'angle BAG serait d'une soixantaine de degrés.

C'est au moyen de ce tracé qu'on divise l'échelle d'un dessin de perspective, et cette échelle est nécessaire pour qu'on puisse représenter exactement en petit dans un paysage peint une foule d'objets, arbres,

maisons, etc., dont la grandeur naturelle dépasse de beaucoup le cadre ordinaire d'un tableau.

Soit proposé de diviser AB, (fig. 37) en parties proportionnelles aux lignes données P, Q, R. Par l'extrémité A on tire l'indéfinie AG; on porte P de A en C, Q de C en D, R de D en E; on joint EB, et menant CI, DK, parallèles à EB, la ligne AB est divisée en parties AI, IK, KB, proportionnelles aux lignes données P, Q, R.

Trouver le rapport numérique de deux lignes droites données, si toutefois ces deux lignes ont entre elles une commune mesure.

On porte la plus petite droite sur la plus grande autant de fois qu'elle peut y être contenue; s'il y a un reste, on le porte sur la plus petite autant de fois qu'il peut y être contenu; s'il y a un second reste, on le porte sur le premier, et ainsi de suite, jusqu'à ce que l'on ait un reste qui soit contenu un nombre de fois juste dans le précédent; alors ce dernier reste est la commune mesure cherchée, et en le regardant comme l'unité, on trouve aisément les valeurs des restes précédens, et enfin celle des deux lignes proposées, d'où l'on conclut leur rapport numérique.

Si l'on ne peut trouver une commune mesure, quelque loin que l'on continue l'opération, alors les deux lignes sont dites *incommensurables*; tels sont par exemple la diagonale et le côté d'un carré. On ne peut donc alors trouver le rapport exact en nombres; mais en né-

gligeant le dernier reste, on trouve un rapport plus ou moins rapproché, selon que l'opération a été poussée plus ou moins loin.

Construire une figure qui soit égale par symétrie à une figure donnée.

Soit ABCD (fig. 37 bis), la figure donnée ; on trace des parallèles quelconques par tous les sommets du polygone et on les coupe par une perpendiculaire FG ; on porte ensuite AF de F en A', BH de H en B', EI de I en E' ; on joint A'B', A'E' etc..... et l'on forme ainsi le polygone A'B'C'D'E' égal par symétrie au polygone donné ; les angles F, H, I, K, G étant droits, les deux polygones se superposeront par rabattement, la droite FG servant de charnière.

La surface limpide des eaux tranquilles présente pour image d'une surface plane une surface qui lui est égale par symétrie, la ligne de niveau de l'eau sert alors de charnière.

Inscrire un carré dans une circonférence donnée.

On tire deux diamètres AC, BD, (fig. 38), qui se coupent à angles droits, et joignant les extrémités A, B, C, D, les angles en A, B, C, D, qui ont pour mesure la moitié de l'arc compris entre leurs côtés, c'est-à-dire le quart de la circonférence, sont des angles droits ; les deux triangles ABC, ADC sont égaux par symétrie, et les côtés AB, BC, CD, DA sont égaux.

Les diagonales du carré inscrit se coupent au centre O du cercle circonscrit.

Construire un polygone semblable à un polygone donné.

On partage d'abord en triangles le polygone donné, et prenant pour base une droite quelconque dont la grandeur règle l'échelle suivant laquelle la figure semblable sera exécutée, on construit sur cette droite un triangle semblable à l'un des triangles dans lesquels on a partagé le polygone donné ; ce triangle semblable étant exécuté, on construit sur un de ses côtés un triangle semblable au triangle suivant du polygone donné, et ainsi de suite, etc.

Lever un plan, c'est construire sur le papier un polygone semblable à celui que forment dans la nature les différens points remarquables d'un terrain, supposés liés entre eux par des droites.

Nous bornons ici les élémens de géométrie indispensables à l'intelligence de la perspective ; mais nous aurons soin d'ailleurs d'indiquer successivement pour les différens tracés perspectifs, les constructions géométriques qui servent à les déterminer, et qui reposent sur les principes que nous venons d'exposer.

Après avoir résolu ces différens problèmes, avec la règle et le compas, en traçant des figures aussi grandes que possible, le peintre fera bien d'en exécuter les tracés à la main, afin d'acquérir ainsi une grande justesse de coup-d'œil et beaucoup de dextérité pour tous les tracés perspectifs.

TROISIÈME PARTIE.

PERSPECTIVE LINÉAIRE. — THÉORIE ET PRATIQUE DES TRACÉS PERSPECTIFS.

§ I^{er}. LUMIÈRE ; OEIL ; VISION ; ANGLE OPTIQUE ; ESTIMATION DE LA GRANDEUR, ET ILLUSIONS D'OPTIQUE.

Lumière. — Tout le monde est familiarisé avec la lumière du soleil, avec celle que donnent une bougie et d'autres corps lorsqu'ils brûlent ; chacun sait aussi que c'est par le moyen de la lumière que les corps nous sont rendus visibles.

Lorsqu'un corps lumineux répand sur tous les autres corps renfermés dans sa sphère un éclat qui affecte nos yeux et rend ces corps visibles pour nous, cet effet suppose nécessairement l'existence d'un fluide dont l'action s'exerce et sur les objets éclairés et sur l'organe qui les aperçoit. Ce fluide est-il une matière subtile qui remplit toute la sphère de l'univers, et à laquelle le corps lumineux imprime un mouvement d'ondulation qui se transmet ensuite de proche en proche, comme les vibrations du corps sonore se propagent par l'intermède

de l'air? la lumière provient-elle, au contraire, d'une émission ou d'un écoulement des particules propres du corps lumineux qu'il lance sans cesse de tous côtés, par un effet de l'agitation continuelle que lui-même éprouve? telles sont les deux hypothèses qui partageaient les physiciens sur la nature de la lumière, lorsque les savantes recherches de M. Fresnel vinrent fixer définitivement les opinions restées si long-temps indécises entre le système Newtonien de l'émission soutenu par le grand nom de son auteur, et celui des ondulations dû au génie de Descartes, et que les talens réunis d'Huyghens et d'Euler n'avaient pu réussir à faire adopter.

Désormais la supériorité trop long-temps méconnue de la théorie des ondulations ne peut plus être contestée; elle a été complétement et irrésistiblement démontrée par les expériences et par les calculs de M. Fresnel; et c'est d'après cette théorie que la physique est enseignée maintenant dans les écoles du gouvernement et dans les cours publics.

Nous ne croyons pas devoir entrer ici dans les nombreux détails d'optique qui servent à développer d'une manière complète la théorie des ondulations, et nous nous bornerons à donner sur la lumière quelques notions très-simples, auxquelles on est obligé de recourir constamment dans l'étude de la perspective.

Quelque petit que soit un point lumineux, il est toujours composé dans la réalité, d'une infinité de centres d'ondulations, et il doit être considéré dès-lors comme le sommet commun d'une infinité de cônes d'une très-petite épaisseur, composés de rayons lumineux

qui s'étendent indéfiniment tant que rien ne les arrête.

La vitesse avec laquelle la lumière se meut toutes les fois qu'elle est séparée d'un corps quelconque avec lequel elle était combinée, est d'environ 32000 myriamètres par seconde, et cette vitesse prodigieuse, elle l'acquiert dans un instant et semble l'acquérir de même dans tous les cas, quel que soit le corps dont elle se sépare.

On appelle *diffraction* de la lumière, les modifications qu'elle éprouve en passant auprès des extrémités des corps.

Lorsque l'on fait entrer les rayons solaires dans une chambre obscure par une ouverture d'un très-petit diamètre, on remarque que les ombres des corps, au lieu d'être terminées nettement et d'une manière tranchée, comme cela devrait arriver si la lumière marchait toujours en ligne droite, sont fondues sur leurs contours et bordées de trois franges colorées bien distinctes, dont les largeurs sont inégales et vont en diminuant de la première à la troisième; quand le corps interposé est assez étroit, on voit même des franges dans son ombre qui paraît alors divisée par des bandes obscures et des bandes plus claires, placées à des distances égales les unes des autres. Ces ondes lumineuses qui se répandent dans les ombres des corps, sont dues à la diffraction de la lumière. Grimaldi est le premier physicien qui les ait observées et étudiées avec soin, et quoique le phénomène de la diffraction ne soit que d'un intérêt secondaire dans l'étude de la perspective, nous n'avons pas cru devoir le passer sous silence, parce que c'est

en l'examinant, que M. Fresnel a été conduit de preuve en preuve à la démonstration complète du système des ondulations de la lumière.

Lorsqu'un rayon de lumière rencontre un obstacle, il rebrousse chemin; se replie sur le milieu qu'il avait traversé, et cette déviation se nomme *réflexion :* une partie du mouvement d'ondulation est *réfléchie* et présente l'effet d'une boule qu'on laisse tomber obliquement sur le plancher, tandis que l'autre partie est transmise et se propage en se détournant un peu de sa direction primitive. Cette déviation qu'éprouve dans ce cas la marche de la lumière, se nomme *réfraction*.

C'est parce que la lumière se *réfléchit*, que nous apercevons dans l'eau l'image renversée des objets qui se peignent à sa surface; c'est parce que la lumière se *réfracte*, qu'un bâton bien droit plongé dans l'eau, nous paraît brisé au point même où il entre dans ce liquide.

L'angle formé par la première direction du rayon lumineux avec un plan tangent au point de la surface où le rayon le rencontre, est ce qu'on appelle *l'angle d'incidence*; et l'angle formé par la nouvelle direction du rayon avec le même plan, se nomme *l'angle de réflexion*. L'observation prouve que l'angle de réflexion est toujours égal à l'angle d'incidence, et que les sinus des angles d'incidence et de réfraction sont dans un rapport constant.

ŒIL. — Les impressions que les objets excitent dans l'organe de la vue, dépendent d'une action immédiate qu'exerce sur cet organe la lumière qu'ils lui envoient, soit qu'elle vienne directement d'un corps lumineux, soit qu'elle ait été réfléchie ou réfractée: On a reconnu

que l'œil est un véritable instrument d'optique, au fond duquel la lumière va peindre les portraits en petit de tous les corps situés en présence du spectateur : mais pour bien concevoir la manière dont s'opère la vision, il est nécessaire d'entrer dans quelques détails sur la structure de l'œil.

La cavité dans laquelle l'œil est logé se nomme *l'orbite de l'œil*. Les nerfs optiques, qui séparés en partant du cerveau s'étaient ensuite réunis en un point commun, se séparent de nouveau, et chacun d'eux entre dans l'orbite placée de son côté, où il s'épanouit pour former le globe de l'œil, en sorte que les enveloppes de ce globe ne sont autre chose que les expansions du nerf optique.

On distingue dans ce nerf deux tuniques principales situées l'une sur l'autre autour de la partie médullaire. La tunique extérieure, qu'on appelle la *dure-mère*, prend en s'épanouissant une forme arrondie, dont la partie antérieure qui est à découvert représente à peu près un segment de sphère d'un diamètre plus petit que celui de la partie enfoncée dans la cavité de l'œil, ce qui la rend saillante et plus propre à recevoir les rayons qui viennent de ce côté.

De ces deux portions de sphère, celle qui occupe le fond de la cavité est opaque et d'une forte consistance : on la nomme *sclérotique* ou *cornée opaque*; l'autre portion, qui forme la partie antérieure, est plus mince, plus flexible et en même temps diaphane, d'où lui vient le nom de *cornée transparente*. La seconde tunique du nerf optique, qui s'appelle la *pie-mère*, s'épanouit en-dessous de la dure-mère ; elle est composée de deux

lames, dont l'une, qui est une véritable membrane, s'applique exactement sur la cornée opaque et se confond avec elle près de la cornée transparente; l'autre, qu'on nomme *choroïde*, est un assemblage de nerfs et de vaisseaux qui sortent de la surface interne de la première, et qui sont imbibés d'une espèce de liqueur noirâtre. Ces nerfs et ces vaisseaux s'ouvrent en partie, et forment ce tissu velouté dont Ruysch a fait une tunique particulière à laquelle on a donné son nom.

Vers l'endroit où la cornée transparente s'unit à la sclérotique, la choroïde se détache, et de plus se sous-divise en deux lames, dont celle qui est antérieure produit cette espèce de couronne colorée qu'on appelle l'*iris*, vers le milieu de laquelle est une ouverture ronde connue sous le nom de *prunelle*. La lame postérieure, qu'on nomme *couronne ciliaire*, est plissée et comme composée de feuillets oblongs dont nous verrons bientôt l'usage.

L'iris est un assemblage de fibres musculaires, les unes orbiculaires et rangées autour de la circonférence de la prunelle, les autres dirigées comme autant de rayons. Les premières servent à rétrécir la prunelle, pour modérer l'impression d'une lumière trop vive, et les autres à la dilater, pour laisser entrer avec plus d'abondance une lumière faible.

La couronne ciliaire tient comme enchâssé, vis-à-vis le trou de la prunelle, un corps transparent, assez solide, d'une forme lenticulaire, et plus convexe vers le fond de l'œil que par devant; ce corps porte le nom de *cristallin*.

La portion médullaire du nerf optique forme en s'é-

panouissant une membrane blanche et très-mince appliquée sur la choroïde, et qu'on appelle *rétine*.

L'espace compris entre la cornée transparente et le cristallin se trouve divisé par l'iris en deux espèces de chambres qui communiquent ensemble au moyen de la prunelle, et qui sont remplies d'une eau limpide appelée l'*humeur aqueuse*. Entre le cristallin et le fond de l'œil, est un autre espace beaucoup plus grand, occupé par une sorte de gelée transparente, qui est l'*humeur vitrée*; le cristallin est comme enchatonné dans la partie antérieure de cette gelée, dont la puissance réfractive est moindre que la sienne.

Ce qu'on appelle le *blanc de l'œil* est produit par une tunique particulière qu'on nomme *albuginée*, et qui adhère fortement à la cornée; elle est recouverte par une autre membrane très-mince, lâche et flexible, appelée *conjonctive*, qui se replie au bord de l'orbite et forme la surface interne des paupières. Celle-ci est percée d'une multitude de petits trous, par lesquels passe le fluide qui vient de la glande lacrymale.

L'œil a été pourvu de différens muscles destinés à l'avancer ou à le retirer en arrière, à en élargir ou à en resserrer l'ouverture, et à lui procurer une multitude de positions variées, pour le mettre à portée d'apercevoir distinctement les objets situés à différentes distances.

Vision. — De tous les points d'un objet qui se présente à l'œil, il peut y avoir des rayons qui divergent dans tous les sens, mais parmi lesquels ceux qui sont dirigés de manière à pouvoir entrer dans la petite ouverture de la prunelle, forment des espèces de pinceaux

déliés, en sorte que ceux qui composent un même pinceau approchent du parallélisme. Supposons que l'objet étant d'une forme alongée soit situé horizontalement, et ne considérons, pour plus de simplicité, que le pinceau qui vient du milieu, et les deux qui viennent des extrémités. L'axe du premier pinceau passant par le centre de la cornée et tombant à angle droit sur la surface du cristallin, pénètre les différentes humeurs de l'œil, sans y subir de réfraction. Cet axe porte le nom d'*axe optique*; les autres rayons qui tombent obliquement sur la cornée se réfractent dans l'humeur aqueuse, en convergeant vers l'axe. Leur passage à travers le cristallin augmente cette convergence; et en sortant de ce corps lenticulaire pour entrer dans un milieu moins dense, ils prennent un nouveau degré de convergence qui est tel, que le cône qu'ils forment derrière le cristallin, a son sommet situé précisément sur le fond de l'œil, où il dessine l'image des points d'où les rayons sont partis pour se rendre à cet organe.

Les axes des deux autres pinceaux en entrant par la cornée se réfractent ainsi que les rayons qui les accompagnent : ces pinceaux se croisent ensuite en passant par le trou de la prunelle, et subissent dans le cristallin et l'humeur vitrée de nouvelles réfractions, dont l'effet est de rapprocher les rayons qui les composent de leurs axes respectifs, en sorte qu'ils forment deux nouveaux cônes dont les bases reposent sur la surface postérieure du cristallin, et dont les sommets tombent sur le fond de l'œil, où ils dessinent de même les images des points qui leur correspondent sur l'objet.

Tous les pinceaux partis des autres points de l'objet

font le même office, en sorte qu'il se forme au fond de l'œil une image complète de cet objet, mais qui est renversée, en conséquence de ce que les rayons qui viennent des points situés de part et d'autre de celui du milieu, se croisent en traversant la prunelle. L'opinion la plus commune c'est que l'image se peint sur la rétine; cependant de célèbres anatomistes ont pensé que la choroïde était la véritable toile du tableau.

On peut vérifier par l'expérience ce que nous venons de dire sur la cause de la vision, en prenant l'œil d'un bœuf tué récemment, et en le dépouillant par derrière de sa sclérotique. Si l'on place cet œil dans l'ouverture faite au volet d'une chambre obscure, de manière que la cornée soit en dehors, on verra, à travers les membranes transparentes de la partie opposée, les images distinctes des objets extérieurs.

Tout le monde connaît l'appareil que l'on nomme *chambre noire* ou *chambre obscure*. Le jour n'y pénètre que par un petit trou garni d'un verre lenticulaire, et forme sur la paroi opposée l'image des objets extérieurs; cette image qui s'y peint renversée d'abord, y est ensuite redressée par un miroir incliné.

Notre œil A, (fig. 38 bis) est une chambre obscure dont la prunelle B est l'orifice. La rétine où se peint l'image, est la surface courbe C d'une blancheur éblouissante. Derrière la prunelle, le cristallin D force tous les rayons partis d'un point E, à se réunir en un point E' de la rétine. Comme l'œil est lié au cerveau par des nerfs très-sensibles, le choc de la lumière contre la rétine nous avertit de la présence des objets, et nous force à les regarder; alors nous rapportons le point E' de l'image à un point E

de la droite E' E, parce que nous savons bien que les corps sont hors de nous, et c'est ainsi que nous voyons les objets droits, quoique dans l'œil ils soient peints renversés. Chez les myopes, c'est-à-dire chez les personnes qui ont la vue courte, le point E' où se réunissent tous les rayons qui, partis d'un point éloigné E, passent par la prunelle, se trouve entre le cristallin et la rétine. Ils sont donc écartés de nouveau quand ils atteignent la rétine, ce qui produit plusieurs images du même point, et rend la vision confuse. On corrige ce défaut en portant des lunettes à verres creux, parce que ces verres augmentant l'écartement des rayons qu'ils reçoivent, les forcent de se réunir plus en arrière du cristallin. Les presbytes, ou ceux qui ne voient que de loin, ont des yeux où le point E' se trouverait derrière la rétine, si les rayons partis d'un point E très-rapproché étaient prolongés. Il en résulte encore une vision confuse qu'on rend nette au moyen de lunettes à verres bombés, dont la propriété est de diminuer l'écartement des rayons qu'ils reçoivent.

Quoique chacun des objets situés devant nos yeux ait son image dans l'un et l'autre de ces organes, cependant nous ne voyons pas les objets doubles, parce qu'ayant reconnu à l'aide du toucher que tel objet était simple, en même temps que nous dirigions vers lui nos deux axes optiques, et que les deux images se peignaient sur des parties correspondantes des rétines, nous avons lié l'idée d'unité d'objet avec le sentiment des mêmes impressions, et nous nous sommes accoutumés à identifier des sensations qui se trouvaient pour ainsi dire à l'unisson l'une de l'autre. Mais si les axes

optiques ne concourent plus vers un même point, comme lorsque nous pressons légèrement un œil de côté, avec la main, l'objet paraît double, et il est évident qu'alors les deux images ne tombent plus sur des parties correspondantes des rétines.

Angle optique. — Un point éclairé réfléchit des rayons dans toutes les directions. L'œil qui le regarde ne voit ce point que parce qu'il reçoit un de ses rayons. Si donc nous voyons un objet, c'est que nous recevons un des rayons réfléchis pour chacun de ses points. Or les rayons de lumière qui entrent dans l'œil se croisent tous en un point situé derrière la prunelle; par conséquent ceux qui nous viennent d'une courbe forment une surface conique. On nomme *angle optique*, l'angle que forment entre elles deux arêtes opposées du faisceau conique des rayons visuels, dans un plan qui passe par l'axe du cône, c'est-à-dire par l'axe optique.

Concevons la surface conique coupée par un plan parallèle à sa génératrice courbe, nous aurons la même vision, soit que nous regardions la courbe résultant de cette intersection, soit que nous regardions la génératrice courbe, et les deux courbes semblables et inégales qui sont dans ce cas, sont dites *perspectives* l'une de l'autre.

Estimation de la grandeur et illusions d'optique. — L'angle *visuel* est formé par les deux rayons qui, en partant des extrémités de l'objet, viennent se croiser dans la prunelle. Derrière cet angle il s'en forme un second qui provient des mêmes rayons réfractés à travers le cristallin et les autres humeurs de l'œil; cet angle sous-tend le diamètre de l'image sur le fond de

l'œil, et il est facile de voir qu'il augmente et diminue en même temps que l'angle visuel ; et lorsque l'un et l'autre sont petits, les augmentations et les diminutions, ainsi que celle du diamètre de l'image, sont sensiblement en raison inverse des distances de l'objet à l'œil.

Maintenant la grandeur d'un objet peut être considérée sous plusieurs rapports différens. Les véritables dimensions de l'objet, considéré en lui-même, donnent ce qu'on appelle la *grandeur réelle*, et l'ouverture de l'angle visuel détermine la *grandeur apparente*; d'où l'on voit que la grandeur réelle étant une quantité constante, la grandeur apparente varie continuellement avec la distance.

Plus l'éloignement des objets rend les angles visuels petits, plus les grandeurs apparentes diffèrent des grandeurs réelles; ainsi tous les objets visibles semblent diminuer de grandeur à mesure qu'ils s'éloignent de nous; un objet situé à une distance considérable nous paraît beaucoup plus petit qu'il ne l'est réellement, et même il finit par disparaître entièrement à nos yeux quand nous nous éloignons suffisamment. Le plus ou moins de clarté des objets, et la manière plus ou moins nette et distincte dont nous les apercevons, nous les font juger encore ou plus proches ou plus éloignés. C'est d'après ces considérations que l'on doit diminuer dans un tableau les dimensions des objets représentés, à mesure qu'ils sont censés être dans un plus grand éloignement.

Lorsque entre un objet et nous il se trouve plusieurs autres objets, cette circonstance nous aide encore à estimer la distance du premier objet par une sorte d'addi-

tion que nous faisons de toutes les distances des objets intermédiaires pour en composer une distance totale, d'où il résulte qu'alors un objet nous paraît plus éloigné que dans le cas où l'espace qui nous en sépare serait nu, et sans aucun point de ralliement qui pût nous servir à sommer toutes les parties de la distance.

Lorsque les objets sont hors du cercle de nos observations ordinaires, nous nous trompons également sur les grandeurs et sur les distances. Une autre cause qui contribue encore à nous en imposer, est la diversité des positions que prennent les corps à notre égard, par une suite des mouvemens qui les transportent dans l'espace, ou de ceux que nous faisons nous-mêmes. Ces erreurs, que déterminent une foule de circonstances très-variées, ont été nommées *illusions d'optique*, et nous allons donner l'explication de certaines illusions choisies parmi celles qui nous sont le plus familières, et que la perspective est appelée à reproduire le plus souvent dans un tableau.

Il n'est personne qui, étant à une des extrémités d'une longue avenue, n'ait observé que les deux rangées d'arbres dont elle est composée paraissent converger l'une vers l'autre, au point de se toucher si l'avenue s'étend assez loin pour cela; dans ce cas, les intervalles entre deux arbres correspondans sous-tendent des angles visuels qui vont toujours en diminuant, et finissent par être insensibles à une grande distance. Il en résulte que, sur le petit tableau qui est au fond de l'œil, les images des arbres sont situées sur deux lignes inclinées entre elles, et qui concourent en un point commun, ou, ce qui revient au même, les intervalles entre les images

des arbres correspondans diminuent graduellement, de manière que le dernier intervalle est presque nul. Or, si nous supposons que les deux axes optiques se dirigent successivement vers différens arbres toujours plus éloignés, la variation de ces angles, et en même temps celle de l'impression de la distance, deviendra toujours moins sensible; et, par une suite nécessaire, l'impression de la grandeur, qui dépend ici de l'intervalle entre les arbres correspondans, sera tellement prédominante, qu'elle déterminera presque seule le type de la sensation; en sorte que deux lignes exactement parallèles s'offrent à nous sous l'aspect de deux lignes convergentes. C'est par une cause semblable que, lorsque l'on est à l'entrée d'une longue galerie, le plafond paraît aller un peu en s'abaissant, et le parquet en s'élevant.

Quand on regarde un canal ou une longue pièce d'eau, le plan horizontal de la surface de l'eau paraît incliné, et semble s'élever de plus en plus à mesure que ses parties sont plus éloignées du spectateur; car alors on compare ce plan à la ligne de niveau qui passerait par l'œil, et qui fait l'office d'un second plan, dont le premier semble se rapprocher par la diminution des angles visuels qui partent des points correspondans pris sur l'un et l'autre plan.

Lorsque l'on veut estimer à l'œil l'inclinaison d'une ligne située dans l'espace, on la compare avec une horizontale ou une verticale imaginaire, qui passe par une des extrémités de la ligne donnée. Un terrain incliné, vu d'une certaine distance, suivant qu'il s'élève ou qu'il s'abaisse, nous paraît plus long ou plus court que dans le cas où il serait horizontal. L'une et l'autre

de ces illusions ont pour cause la diminution des angles visuels. L'angle visuel qui embrasse le terrain qui s'élève est plus grand que celui qui embrasserait le terrain s'il devenait horizontal, et celui-ci à son tour est plus grand que l'angle visuel qui embrasse le terrain qui s'abaisse.

On peut expliquer d'après les mêmes principes une multitude d'autres illusions d'optique, qui se présentent tous les jours à un observateur un peu attentif, et que la perspective nous donnera constamment occasion de signaler.

§. II. Définition de la perspective ; tableau ; panorama ; diorama ; choix de l'angle optique.

Définition. — La perspective a pour but de représenter sur *une seule et même surface,* l'ensemble *et les détails* des objets que la nature répartit à *distances inégales* sur des surfaces variées à l'infini : il est, pour atteindre ce but, deux parties bien distinctes dans la perspective. L'une doit déterminer les contours apparens des corps et leurs positions respectives sur les différentes surfaces où ils se trouvent, l'autre doit saisir la couleur même de ces objets, avec toutes les modifications que lui font subir et les accidens de la lumière et les couches plus ou moins épaisses d'air atmosphérique qui les séparent les uns des autres. La première est une science positive, où l'on est guidé rigoureusement par les principes les plus simples de la géométrie : c'est la *perspective linéaire,* sans laquelle on ne peut être dessinateur. La seconde, qui semblerait au pre-

mier abord pouvoir s'obtenir d'une manière non moins rigoureuse, à l'aide de la géométrie et de la physique, constitue la *perspective aérienne*, sans laquelle on ne peut être peintre : mais il ne faut pas espérer en atteindre la magie des couleurs et la sublimité, si l'on n'est pas doué de cette sensibilité exquise et de cette chaleur d'imagination, étincelles du feu sacré sans lequel il ne peut exister de véritable artiste. En un mot on peut, à l'aide de la perspective linéaire, produire de belles statues dont les formes seront pures et agréables, mais pour lesquelles la perspective aérienne ne cessera jamais d'être le souffle créateur de Prométhée.

Ce serait, au reste, pour le peintre comme pour le dessinateur, un grand tort de vouloir séparer l'étude de la perspective linéaire de celle de la perspective aérienne, car elles se prêtent un mutuel appui; et sans leur accord parfait, sans leur complète harmonie, il ne peut y avoir vérité de nature dans un tableau. Telle est d'ailleurs l'influence des lignes perspectives sur la position, la forme et la grandeur des objets, qu'en général elles semblent corriger l'inexactitude des tons perspectifs, tandis que la couleur ne peut racheter la fausseté du dessin.

Tableau. — Quand on opère, pour représenter la nature, sur une surface sensiblement plane que l'on dispose ensuite pour un spectateur de manière que son œil puisse l'embrasser aussi facilement du premier coup, que l'œil du peintre embrassait le terrain dont elle est l'image, on obtient un *plan perspectif* ou tableau ordinaire : on comprend dès-lors que l'illusion du tableau

dépend, en grande partie, de la position du spectateur.

Panorama, Diorama. — Si au lieu d'une surface plane on emploie une surface cylindrique dont on entoure le spectateur qu'on place ensuite sur l'axe de ce cylindre, c'est un *panorama* que l'on crée, tableau magique dont le spectateur est environné, comme le peintre l'était de la nature. L'illusion prodigieuse du panorama n'a rien de comparable, si ce n'est celle du diorama, peinture en partie animée, dans laquelle on obtient, par des moyens mécaniques et un mode particulier d'éclairage, un ciel en quelque sorte mobile et les modifications de lumière et d'ombre qu'apportent, dans la nature, la marche imposante et régulière des astres et la course vagabonde des nuages.

Il est à remarquer que l'illusion du panorama, comme celle du diorama, provient surtout de la distance fixe où le spectateur est tenu de la peinture, restant en quelque sorte isolé au point de vue le plus favorable au tableau, de la même manière que le peintre a dû se placer pour copier la nature. Nous reviendrons d'ailleurs sur cette observation, qui doit faire seulement ici pressentir à l'artiste, toute l'importance du choix de la distance et de celui du point de vue, dont nous allons nous occuper dans le paragraphe suivant.

Choix de l'angle optique. — Pour obtenir un plan perspectif, le peintre travaille sous un *seul angle optique* qui doit rester unique et invariable jusqu'à l'entière confection du tableau. Pour obtenir une surface cylindrique perspective, il opère successivement sous un grand nombre d'angles optiques dont tous les sommets

sont au centre de la nature qui l'environne, et ce centre seul reste invariable jusqu'à l'entier achèvement du panorama ; bien entendu cependant que chacun de ces angles optiques est invariable lui-même, pendant toute la durée de la représentation du terrain qu'il embrasse.

Chaque individu, suivant la conformation particulière de son œil, peut se servir d'un angle optique plus ou moins grand ; il existe d'ailleurs des objets dont l'ensemble s'embrasse plus facilement sous un angle que sous tout autre : ainsi l'on ne peut pas, d'une manière positive et invariable, fixer l'angle optique sous lequel le peintre devra opérer pour donner du charme à ses tableaux ou à ses panoramas ; c'est à la nature, et au goût de l'artiste, qui doit toujours la prendre pour modèle, à en décider : il est bon d'observer toutefois, que l'angle optique le moins aigu possible est rarement plus grand que la moitié d'un angle droit, et qu'il n'en peut presque jamais excéder les deux tiers.

§. III. PLAN PERSPECTIF ; LIGNE D'HORIZON RÉELLE, FICTIVE ; CHOIX DE L'HORISON ; POINT DE VUE ; POINT PRINCIPAL ; LIGNE DE TERRE ; POINT DE DISTANCE ; ŒIL DU SPECTATEUR.

Plan perspectif. — Dans tout ce qui va suivre sur la perspective linéaire, nous supposerons que c'est uniquement sur une surface plane que le peintre veut reproduire l'image de la nature : ainsi l'on peut se faire d'avance une idée assez nette du but que nous nous proposons, en imaginant que si le peintre examinait la nature à travers un carreau de verre, sans changer de

position, sous un angle optique invariable, et qu'il la copiât sur cette vitre, il n'aurait qu'à placer les objets tels qu'il les y voit, pour qu'ils fussent en perspective ; et que nous allons lui donner les moyens de suppléer à ce carreau transparent, et d'opérer avec la même facilité sur le papier ou sur la toile.

Ligne réelle d'horizon. — Lorsqu'en haute mer on n'aperçoit plus que le ciel et les eaux, dans toute l'étendue que l'œil peut embrasser, le ciel semble s'abaisser pour se confondre avec les eaux qui paraissent s'élever de leur côté, et il existe alors une ligne distincte de séparation du ciel et de la mer ; on l'a nommée *ligne d'horizon,* et sur le tableau ou plan perspectif elle est *représentée par une ligne droite horizontale* (1), qui conserve cette dénomination.

La ligne d'horizon, dans la nature, n'est pas une ligne droite géométrique, c'est une portion de courbe déterminée par la forme de la terre ; mais en raison de l'étendue immense de ce globe, par rapport à celle de la vue humaine, et surtout aussi à cause de la petitesse de l'angle optique dont on est forcé de se servir, cette courbe paraît se confondre avec sa tangente, et peut être considérée dès-lors comme une véritable ligne droite. Le peintre, en fixant cet horizon réel, remarquera qu'il monte ou descend suivant que lui-même s'élève ou s'abaisse, la ligne d'horizon restant constamment à la hauteur de son œil : il observera que cette

(1) Cette horizontale est en effet l'intersection du plan horizontal des rayons visuels, avec le plan vertical du tableau sur lequel on opère.

variation de hauteur dans la ligne d'horizon en apporte une aux contours des objets et à l'aspect général de la nature; il s'étudiera à se placer de manière à obtenir le coup-d'œil le plus agréable.

Ligne fictive d'horizon. — Excepté dans les lieux où la vue est bornée par la mer ou par une plaine immense, la ligne d'horizon n'existe pas de fait dans la nature, ou du moins elle y est masquée par les plis du terrain. On est alors obligé, pour mettre le tableau correctement en perspective, de recourir à un horizon fictif, représenté par une horizontale; mais l'horizon, réel ou fictif, monte ou descend constamment avec l'œil du peintre, et se trouve toujours à la hauteur à laquelle il s'arrête, ce qui lui a fait donner quelquefois le nom de ligne de niveau de l'œil.

Choix de l'horizon. — Quand on chemine sur une plaine bien horizontale, dans une allée droite à perte de vue, bordée de chaque côté d'arbres plantés à égales distances entre eux, les arbres les plus voisins du promeneur lui semblent les plus espacés entre eux; ils paraissent se serrer à mesure qu'ils s'éloignent, et finir par se toucher : les pieds de ces arbres, leurs sommités, le sol de l'allée et le ciel, tout cela pour lui se confond en seul et même point, qui, placé sur l'horizon, lui semble monter et s'éloigner, à mesure qu'il avance, et néanmoins toujours rester à la même hauteur et à la même distance pour son œil, dont cette hauteur et cette distance constantes sont en effet la hauteur et la distance où peuvent atteindre ses rayons visuels.

Comme le peintre peut à volonté travailler assis,

debout, ou placé sur un sol très-élevé ou très bas, *il a pour choisir son horizon une certaine liberté relative qui existe ainsi de fait dans la nature.* Le choix de la ligne d'horizon est cependant bien loin d'être indifférent : fait avec goût, il prête du charme et de la grâce à tous les objets du tableau, tandis que s'il est fait sans discernement, il rend difformes, désagréables, difficiles même à reconnaître pour un œil peu exercé, les objets de la nature que le tableau reproduit cependant avec exactitude et vérité.

Un exercice que le peintre devra se rendre familier, est celui de déterminer toujours, dans la nature, l'horizon réel ou fictif qui produit le coup-d'œil le plus agréable ; il apprendra ainsi, en élevant ou abaissant à volonté l'horizon, l'influence du choix de la ligne d'horizon sur le contour des objets et sur l'aspect général de la nature, ou l'effet du tableau.

Il faut, pour bien comprendre l'influence que peut avoir sur un tableau le choix de l'horizon, étudier les grands maîtres avec une constante application : il faut surtout interroger la nature ; ses éloquens interprètes, les *Poussin*, les *Claude le Lorrain*, pourront initier le jeune artiste qui aura étudié avec fruit, aux mystères les plus secrets et à la magie de la perspective. Le Poussin a souvent placé la ligne d'horizon un peu au-dessous de l'horizontale qui partage en deux le tableau. En général, le peintre se place, ou choisit son horizon de manière à montrer, sous l'aspect le plus avantageux, ce qui offre le plus d'intérêt dans l'action ou dans le site qu'il représente.

Point de vue, point principal. — Le point de vue ou

le sommet de l'angle optique qui, dans l'œil du peintre, se confond avec l'intersection de l'axe optique et de l'horison, est représenté sur la ligne d'horizon du tableau par un point qui prend le nom de *point principal* ou *central*. La hauteur de l'horizon restant fixe, on comprend que le point principal peut venir sur toute la longueur de la ligne d'horizon, et ce que nous avons dit pour le choix de l'horizon s'applique dans toute son étendue au choix du point de vue ou du point principal. Le peintre devra donc étudier la variation d'aspect qui résulte de celle du point principal, afin de choisir ce dernier de manière à obtenir l'effet le plus agréable. Nous ferons observer en outre que le spectateur se plaçant naturellement en face du tableau qu'il veut regarder, il est bon que le peintre, qui lui-même copie ordinairement le site qu'il a devant lui, n'aille pas mettre le point principal hors du tableau, et ne contraigne pas dès-lors le spectateur à se placer de côté pour en bien sentir la perspective.

Ligne de terre. — La ligne horizontale à partir de laquelle commence, dans la nature, le terrain que le peintre copie, se nomme *ligne de terre*; c'est la base du tableau et l'échelle suivant laquelle se développeront proportionnellement tous les objets qui vont entrer dans la composition d'un tableau. Dans un panorama, la ligne de terre est la circonférence horizontale ou la base de la surface cylindrique sur laquelle il est tracé.

Point de distance — On ne peut pas fixer d'une manière invariable la distance de la ligne de terre (1) au

(1) Dans un tableau, la distance du point de vue à l'horizon ou à

point de vue dans l'œil du peintre ; c'est à l'artiste à la choisir avec goût, et de manière à distinguer sous l'aspect le plus favorable l'ensemble des objets qu'embrasse son angle optique. Cette distance est au reste forcément proportionnelle à celle qui devra exister entre la base du tableau et l'œil du spectateur qui voudra en juger consciencieusement la perspective.

Un tableau est fait habituellement pour être vu d'assez près, de quelques pieds tout au plus ; la longueur de la base du tableau pourra donc servir de limite pour la plus petite distance dont on devra faire choix ; mais ensuite, pour obtenir des lignes plus heureuses, qui se coupent sous des angles moins aigus, surtout pour ne pas avoir de déformations pénibles à l'œil, on sera libre d'augmenter cette distance presque autant qu'on le voudra.

Le peintre, pour étudier l'influence de la distance sur les contours des objets, se rapprochera et s'éloignera du même point de vue : c'est ainsi qu'il se rendra compte de la variation d'effet produit par un changement de distance, sur l'aspect de la même nature. Il remarquera que si une trop grande distance fait disparaitre les détails pour n'accuser que les masses, il n'en résulte au moins jamais cette déformation désagréable qu'une distance trop courte impose aux objets, dès qu'on n'en peut plus embrasser la masse qui semble alors se perdre dans une foule de détails.

la ligne de terre, est la même, puisque ces deux lignes sont dans un même plan vertical (le plan perspectif) ; et pour exprimer cette distance, on se sert indistinctement ou de la base, ou de l'horizon du tableau.

Quant à cette distance elle-même dont l'apparence sur le tableau n'est qu'un point qui se confond avec le point principal, on est convenu de la mesurer sur l'horizon, à droite et à gauche du point principal, et d'appeler *point de distance* le point qui en marque ainsi l'extrémité. Mais comme le point de distance, qu'on nomme aussi quelquefois point d'éloignement, se trouverait alors hors du tableau, ce qui serait fort incommode pour les tracés perspectifs, nous donnerons toujours le moyen de le remplacer par un point de l'horizon du tableau.

OEil du spectateur. — Si nous avons dit jusqu'à présent l'œil du peintre, l'œil du spectateur, c'est qu'en perspective, où l'on ne peut opérer sûrement que sous un seul angle optique, il ne faut jamais oublier que les axes optiques des deux yeux, doivent concourir vers un même point de vue, afin que les images des objets puissent venir se peindre sur des parties correspondantes des rétines.

Ayant fait une fois pour toutes cette observation indispensable, nous dirons maintenant indistinctement, *les yeux* ou *l'œil du spectateur*, et il sera toujours sous-entendu que nous n'opérons que sous un seul angle optique, *invariable*, ainsi que nous l'avons dit, pour un même tableau.

Si le peintre ferme l'un de ses yeux, et qu'en regardant avec l'autre auquel la main servira d'une espèce de tube isolant, il détermine ainsi d'une manière précise, son angle optique et son point de vue, il s'apercevra que l'ensemble et les détails sont plus distincts alors pour son œil qu'ils ne l'étaient pour ses deux *yeux*.

Ce même effet est rendu plus frappant encore, en appliquant l'œil au très-petit trou d'une plaque métallique opaque, l'autre œil restant fermé, en sorte que l'on ne peut voir la nature qu'à travers ce seul point troué.

§. IV. GRANDEUR DES PERSONNAGES QUE LE PEINTRE VEUT PLACER DANS UN TABLEAU.

La déterminer avec un horizon réel. — Supposons d'abord, pour plus de simplicité, que la scène se passe sur mer, ou dans une plaine dont la surface bien horizontale s'étende à perte de vue.

Le peintre est assis. — La ligne d'horizon, ou l'horizon visuel, se trouve au niveau de ses yeux ; dès-lors la ligne d'horizon du tableau doit passer par les yeux de tous les personnages qui y sont assis, et couper en deux tous ceux qui seront debout, car, sans nous occuper des différences de stature, un homme assis a sensiblement moitié de la hauteur d'un homme debout. Ainsi, (fig. 39). P est le point principal; AP est la hauteur, sur la base du tableau, d'un spectateur assis; *a* et *b* sont deux personnages sur une même ligne *ab*, parallèle à l'horizon ou à la base du tableau, dont l'un, *a*, est assis, et l'autre, *b*, est debout.

Le peintre est debout. — L'horizon visuel se trouve au niveau de ses yeux ; il est aussi dès-lors au niveau des yeux de tous les personnages qui sont debout dans le tableau, et passe au-dessus de la tête de ceux qui y sont assis, à une distance égale à la hauteur qu'ils occupent assis. Ainsi, (fig. 40) A P est, sur la base du tableau, la hauteur du personnage debout; *a* et *b*; tous

deux sur une horizontale *a b*, sont deux personnages dont l'un, *a*, est debout, et l'autre, *b*, est assis.

Le peintre est élevé et debout sur une estrade de sa taille. — L'horizon se trouve toujours au niveau de ses yeux; mais il passe alors au-dessus de la tête de tous les personnages d'une quantité égale à la taille de chacun d'eux. Ainsi, (fig. 41) A P est, sur la base du tableau, la hauteur d'un personnage debout sur une estrade A E de même hauteur que lui; *a* et *a'* sont deux personnages placés sur deux estrades *a e*, *a' e*, de leur taille; mais *a* s'y trouve debout, tandis que *a'* s'y trouve assis; *b* et *c* sont deux personnages, l'un debout et l'autre assis sur le sol où reposent les estrades et sur une même horizontale parallèle à la base du tableau.

Les objets de même grandeur sont représentés avec des grandeurs égales, lorsqu'ils sont dans le même plan vertical parallèle au tableau. — Il est cependant vrai que les images de ces objets diffèrent de grandeur, en venant se peindre dans l'œil, suivant les angles visuels sous lesquels on les considère; mais dans les limites du champ que l'œil peut embrasser, et que le tableau peut représenter, ces différences de grandeurs sont toujours très-peu considérables, et la rectification que le jugement opère à notre insu les rend véritablement inappréciables. Ainsi, un personnage placé sur la plate-forme ou à différens étages d'un bâtiment, y conserve la même grandeur que s'il était au bas de l'édifice, dans un même plan vertical parallèle au tableau, et passant par l'axe de son corps dans ces diverses positions. On détermine donc, pour placer des personnages en un point quelconque du bâtiment; le plan horizontal sur lequel re-

posent leurs pieds, le plan horizontal qui passe immédiatement au-dessus de leurs têtes, et leur hauteur est dès-lors comprise entre ces deux plans. Ainsi, (fig. 42) A P est la hauteur d'un personnage sur la base du tableau; $a\,c$ est la hauteur d'un personnage sur la plate-forme ou bien au bas de l'édifice M; $b\,t$ est la hauteur d'un personnage en un point quelconque b du bâtiment; b B est le plan horizontal sur lequel reposent les pieds de b, et t T le plan horizontal qui passe immédiatement au-dessus de sa tête.

Si des gens placés sur un édifice très-élevé nous paraissent parfois plus petits que ceux qui sont en bas, c'est que tout près de cet édifice, nous sommes forcés de lever les yeux pour apercevoir ceux qui sont en haut, et que nous changeons ainsi machinalement, sans y songer et sans bouger de place, l'angle optique sous lequel nous considérons ceux qui sont en bas, en un angle bien plus aigu, qui nous les fait dès-lors paraître d'autant plus petits que nous sommes forcés de lever davantage les yeux. Mais si nous nous reculions assez pour voir les uns et les autres, en embrassant tout l'édifice d'un seul coup d'œil, comme dans un tableau, alors ces différences de stature disparaîtraient, et, ainsi que nous l'avons dit tout à l'heure, le personnage placé sur le faîte d'un bâtiment y est sensiblement de même grandeur que celui placé en bas dans un même plan vertical. Pour bien faire comprendre au dessinateur la nécessité d'embrasser *sous un seul et même angle optique*, la totalité des objets qu'il veut représenter dans un tableau, nous mettrons sous ses yeux, à l'appui des réflexions générales qui précèdent, un exemple parti-

culier. A P (fig. 43) est la hauteur d'un spectateur assez éloigné pour comprendre dans le même angle optique le bas et le sommet de l'édifice M; le personnage E T, ou $e\,t$, placé au pied de l'édifice ou sur la plate-forme est pour lui de même hauteur; mais s'il s'avance en p, n'embrassant plus le bas et le sommet de l'édifice M, le colosse e T', qu'il ne peut apercevoir sans lever les yeux, lui semble de même hauteur que E T sur lequel il reporte la vue en baissant les yeux, ou qu'il voit sous un autre angle optique; et $e\,t$, qui n'est autre que E T, lui paraît beaucoup plus petit, $e\,d$ par exemple, lorsqu'il lève les yeux pour le regarder de nouveau : $e\,p\,d$ est un angle optique bien plus aigu que E' $p\,k$ ou son égal E P k'.

Les statues colossales que l'on place sur les édifices très-élevés sont, indépendamment de l'intention de mettre leur masse en rapport avec celle du bâtiment, une concession faite à cette irréflexion du public, à son habitude de regarder les édifices de très-près, de lever dès-lors les yeux forcément pour apercevoir les statues qui les dominent; habitude qu'on le contraint d'ailleurs à prendre, en encombrant les alentours de ces édifices de manière à l'empêcher de se placer convenablement pour en considérer l'ensemble dans son vrai point de vue.

C'est ainsi qu'un édifice qui semble massif parce que, vu de trop près, il perd de sa hardiesse imposante, reprend sa grandeur quand on a déblayé les alentours dont l'encombrement gênait la vue. En général la beauté du style d'un édifice, ou sa véritable valeur, si je puis m'exprimer ainsi, ne peut être appréciée qu'à son vrai point de vue, et les modernes se sont trop sou-

vent écartés de ce principe que les anciens ont toujours respecté. Une masse, comme celle des pyramides, conserve sa grandeur imposante, au milieu du désert, à une distance infinie; elle la perd lorsque, vue de trop près, le regard n'en peut plus embrasser l'ensemble. Un édifice grêle au contraire, semble encore plus mesquin quand on l'isole au milieu d'une vaste place.

Occupons-nous maintenant, *avec un horizon fictif*, de déterminer dans le tableau d'un site quelconque la grandeur de tous les personnages qui s'y trouvent disséminés, et abandonnons cette hypothèse de la mer ou d'une plaine sans fin, que nous n'avions choisie que pour fixer les idées du peintre sur un horizon visuel tracé distinctement dans la nature. Dans le cas d'un horizon fictif, le peintre indique sa position par un personnage que l'on voit ou que l'on suppose debout sur la base du tableau. Si les yeux de ce personnage sont sur l'horizon, le peintre a travaillé debout et sur un terrain parfaitement de niveau avec la ligne de terre; si les yeux du personnage sont au-dessus de l'horizon, le peintre était dans un bas-fond; s'ils sont au-dessous, le peintre était sur une hauteur, toujours relativement au niveau de la ligne de terre. Ainsi, (fig. 44), en supposant les personnages d'une taille égale, dans la même attitude, et sans accidens de terrain : 1° *a t*, sur la base du tableau, indique le peintre A P sur un terrain de niveau avec cette base, et le spectateur voit l'horizon au niveau des yeux de chaque personnage; 2° *a t* indique le peintre A P sur un terrain au-dessous du niveau de la base, de A B égale à *ti*, et le spectateur voit l'horizon abaissé au niveau de ses yeux,

paraître au-dessous de la tête de chaque personnage ;
3° *a t* indique le peintre A P sur un terrain au-dessus du niveau de la base, de A B égale à *t i*, et le spectateur voit l'horizon élevé au niveau de ses yeux, paraître au-dessus de la tête de chaque personnage.

Quels que soient les plis du terrain, l'élévation des montagnes, la profondeur des vallées, le bas-fond des rivières, l'abîme des ravins, la hauteur des arbres et des édifices où l'on voudra placer des personnages, il suffira, comme dans l'exemple donné, (fig. 42) de personnages placés à différens étages d'un bâtiment, de déterminer le plan horizontal qui passe sous leurs pieds, et le plan horizontal qui passe sur leurs têtes, puisqu'ils seront dès-lors forcément compris entre ces deux plans. Tout se réduit donc à examiner la hauteur du plan où ils se trouvent relativement à l'horizon, et le rapport numérique qui existe entre cette hauteur et la stature d'un homme : cela fait, et la stature d'un homme étant donnée sur la base, ou bien en tout autre point du tableau, le reste s'en déduit sans difficulté. Ainsi, (fig. 45), A P étant la hauteur d'un personnage sur la base du tableau, 3 *t* est la hauteur d'un personnage élevé au-dessus du niveau de la ligne de terre de trois statures d'homme, et le chêne K qui a son pied également élevé au-dessus du niveau de la ligne de terre, de trois statures d'homme, est un arbre grand de cinq statures d'homme environ : *t'* est un bas-fond de deux statures d'homme au-dessous du niveau de la ligne de terre, et *t'* 1, moitié de *a' t'*, est la hauteur du personnage placé en *t'*, le bateau B ayant une longueur d'environ deux statures d'homme : *a"* 12, est un rocher de douze

statures d'homme au-dessus du niveau de la ligne de terre, t'' 12, douzième de a'' 12, est la hauteur du personnage placé en 12, et le sapin S qui a son pied également élevé, au-dessus du niveau de la ligne de terre, de douze statures d'homme, est un arbre grand de dix statures d'homme environ : t''' est un bas-fond de deux septièmes de stature d'homme au-dessous du niveau de la ligne de terre, t'' 5 sera la hauteur du personnage, dont la tête sera de deux septièmes de cette hauteur au-dessous de l'horizon.

Le peintre remarquera qu'avec les inégalités d'un sol qui place quelques parties du terrain au-dessus et au-dessous du niveau de la ligne de terre, les personnages debout sur ce terrain n'ont plus la tête au niveau de la ligne d'horizon, ainsi que cela aurait lieu, dans une plaine horizontale, A P désignant la hauteur d'un personnage debout sur la ligne de terre. Il est donc toujours nécessaire, pour déterminer la grandeur d'un personnage, de connaître la position du plan où il se trouve, par rapport au niveau de la ligne de terre. Enfin il est d'autant plus essentiel pour un paysagiste, de déterminer ainsi la grandeur perspective des personnages, qu'il donne alors, en les plaçant avec discernement, du relief aux accidens de terrain et une puissance d'effet, souvent difficile à atteindre par tout autre moyen.

Echelle de proportion. — Un personnage étant placé de grandeur convenable en un point du tableau, cette dimension donne celle d'autres personnages placés au même niveau par une simple *échelle de proportion* qu'on trace sur le tableau en menant deux droites,

l'une par les pieds, l'autre par la tête du personnage, et aboutissant toutes deux à un même point de l'horizon. On peut même rapporter cette échelle en un autre point du tableau par un quart de cercle. Ainsi, (fig. 46) AT étant la grandeur convenable d'un personnage quelconque, on mène par les pieds A, et par la tête T deux droites AF, TF qui aboutissent sur un même point F pris au hasard sur l'horizon; toutes les verticales at comprises entre AF et TF sont perspectivement de même grandeur que AT, et ce sont les hauteurs de différens personnages, placés sur des plans plus ou moins reculés du tableau, au même niveau A, par rapport à la base du tableau, ou à la ligne de terre; mais si l'un quelconque des points a indiquait d'ailleurs sur le tableau, une élévation ou un bas-fond d'un niveau au-dessus ou au-dessous de celui de A, alors at ne serait plus la grandeur perspective du personnage, et il faudrait opérer, comme le montre la figure 45, c'est-à-dire, déterminer la position de ce plan a par rapport au niveau de la ligne de terre. Il ne faut donc jamais oublier que cette échelle de proportion n'est applicable qu'aux personnages placés au même niveau, relativement à l'horizon; car on commettrait de graves erreurs si on l'employait, sans les modifications indiquées figure 45, pour des personnages placés sur un sol inégal et très-accidenté.

On rapportera l'échelle de proportion en un autre point du tableau, par un quart de cercle TT'' faisant l'horizontale AT' égale à AT et joignant T'F; alors tous les at' seront perspectivement de même grandeur

et représenteront les hauteurs $a\,t$ par des longueurs horizontales.

On sent avec quelle facilité ce que nous venons de dire pour la hauteur des personnages s'applique à celle de tous les objets de la nature, en établissant le rapport numérique qui existe entre la hauteur de ces objets et la stature de l'homme. Que l'on fixe cette stature à 2^m ou à $1^m,67$, 10^m en seront le quintuple ou le sextuple, etc.

Quand on compose un tableau, il est bon, pour donner aux objets toute la grandeur que l'on veut, d'observer la position qu'occupent les *pieds de ces objets* par rapport à l'horizon, et leur hauteur par rapport à celle des personnages placés *à ces pieds*, dans un même plan vertical parallèle au tableau; par exemple, (fig.47) A P étant la hauteur d'un personnage placé sur le tableau, les arbres a' plantés sur le terrain horizontal $a\,a$ ont à peine trois statures d'homme, tandis que les arbres b' plantés sur le terrain horizontal $b\,b'$ ont onze statures d'homme.

Nous n'avons, dans tout ce qui précède, ni dû ni voulu entrer dans les détails de la différence des statures d'un homme à un autre homme, à une femme, à un enfant; ces détails, inutiles à l'établissement d'une mesure commune à laquelle nous voulions rapporter les grandeurs de tous les objets d'un tableau, se déduisent d'ailleurs immédiatement des principes généraux que nous venons d'établir, et sur lesquels nous avons cru ne pouvoir trop insister, parce qu'ils sont d'un usage indispensable dans le moindre tracé de perspective.

§. Principes généraux et vérités fondamentales.

Nous avons dit, en parlant des illusions d'optique, comment deux lignes géométralement parallèles s'offrent à nous, en perspective, sous l'aspect de deux lignes convergentes : les règles principales relatives à la position des points de concours des apparences perspectives de ces lignes, et que nous allons indiquer ici d'une manière générale, seront successivement développées dans l'application que nous en ferons aux tracés perspectifs.

Il est d'ailleurs dans la nature, des lignes parallèles dont les apparences perspectives restent parallèles sur le tableau ; nous allons l'indiquer ici d'une manière générale, avant de le déveloper en détail par les tracés perspectifs.

Lignes parallèles au plan du tableau. — Les apparences sur le tableau des lignes de la nature parallèles entre elles, sont *elles-mêmes des parallèles,* quand dans la nature ces lignes sont tracées dans des plans parallèles à celui du tableau ; et si elles sont espacées également, leurs apparences le sont aussi ; car ces lignes et leurs apparences sont dans des plans verticaux, parallèles entre eux, et elles sont de plus perpendiculaires à l'axe optique.

L'apparence d'une verticale est une droite perpendiculaire à la ligne d'horizon du tableau, et les apparences des verticales sont parallèles entre elles.

L'apparence d'un polygone tracé par la nature dans un plan parallèle à celui du tableau est sur le tableau un *polygone semblable.*

Parmi les lignes parallèles dont les apparences sont convergentes, parce que l'angle optique qui fait juger de l'intervalle qui sépare les parallèles va toujours en diminuant jusqu'au point de s'évanouir tout-à-fait, nous considérreons d'abord les parallèles horizontales. Les points de concours de ces horizontales se trouvent placés sur la ligne d'horizon, parce que leurs parallèles, menées par l'œil du spectateur, se confondent elles-mêmes avec l'horizon.

Lignes perpendiculaires au plan du tableau. — Les apparences des lignes de la nature perpendiculaires au plan du tableau, *vont concourir toutes au point principal*, sur la ligne d'horizon ; car ces lignes sont dans des plans perpendiculaires à celui du tableau. Tous ces plans d'ailleurs passent par l'axe optique, et le point principal est, dans le tableau, l'apparence de l'intersection de tous ces plans, et par suite de toutes ces lignes avec la ligne d'horizon.

Lignes inclinées par rapport au plan du tableau. — Les apparences des lignes de la nature, inclinées de 50° (*ou la moitié d'un angle droit*) par rapport au plan du tableau, *concourent toutes au point* de distance sur l'horizon, parce qu'elles sont parallèles à la diagonale des carrés construits sur la distance, et que cette diagonale se termine elle-même au point de distance.

Les apparences de toutes les autres lignes parallèles de la nature, diversement inclinées par rapport au plan du tableau, pourvu qu'elles soient dans des plans horizontaux ou verticaux, vont *concourir* en des points *accidentels* qu'on appelle aussi *évanouissans* ou de *fuite*,

et dont l'inclinaison de ces lignes détermine la position sur la ligne d'horizon du tableau.

Niveau des eaux. — Pour qu'une rivière paraisse de niveau dans le tableau, il faut, à moins que son cours et ses bords ne soient parallèles à l'horizon, que les lignes inclinées qui déterminent les bords opposés, aillent constamment *concourir sur l'horizon*, une horizontale marquant chaque fois le changement de direction de son cours.

Plans inclinés, horizons rationnels. — Un plan incliné a un horizon plus ou moins élevé suivant son inclinaison, et toujours différent de l'horizon réel ou fictif des plans horizontaux ou verticaux.

On nomme *horizons rationnels* ces horizons des plans inclinés, et leur position dans le tableau dépend de l'inclinaison des plans : mais toutes les lignes qui se trouvent dans un même plan incliné ont invariablement pour horizon l'horizon rationnel de ce plan.

Ces principes généraux paraîtront peut-être, au premier abord, un peu abstraits au peintre qui n'est pas encore familiarisé avec la concision de la langue géométrique, mais à mesure que les tracés perspectifs lui en développeront les applications continuelles, il les comprendra de mieux en mieux et sa mémoire les retiendra de manière à ne jamais les oublier.

N. B. Il est bien entendu, pour tout ce qui va suivre, que l'élève après avoir étudié chaque tracé perspectif sur la figure du livre, l'exécutera lui-même sur une autre échelle, aussi grande que possible.

§. VI. LIGNES DROITES TRACÉES SUR DES PLANS HORIZONTAUX OU VERTICAUX.

Vues de front. — On dit qu'une *vue* est de *front* ou de *face*, lorsque la face principale du bâtiment est parallèle au plan du tableau. Les édifices et même les fabriques étant généralement élevés d'une manière régulière, et sur des plans rectangulaires, c'est presque toujours ainsi qu'on les présente dans les tableaux d'histoire, nous donnerons donc d'abord les moyens de mettre en perspective des édifices rectangulaires.

Les grands maîtres ont ordinairement choisi des vues de front dans les tableaux d'histoire du premier ordre, afin d'en rendre l'ordonnance plus sévère, l'ensemble plus imposant, et de ne pas attirer l'œil sur les accessoires au détriment du sujet principal. Mais les paysagistes ayant à représenter la nature sous l'aspect le plus pittoresque, ne doivent pas se borner à des vues de front, ni même à des édifices rectangulaires; aussi donnerons-nous avec beaucoup de détails, en traitant des *vues accidentelles*, tous les moyens de déterminer sous un aspect quelconque non seulement les angles droits des édifices réguliers, mais encore les angles aigus ou obtus des fabriques les plus irrégulières.

Une opération en quelque sorte préliminaire de tout tracé perspectif est celle d'indiquer la droite horizontale, qui représente *la ligne d'horizon*, de marquer sur cette ligne le *point principal*, et de mener par ce point une verticale qui se nomme *la verticale du tableau*.

PREMIER TRACÉ.

Sur une droite donnée, parallèle à la base du tableau, tracer un carré perspectif.

Soit A B, (fig. 48) la ligne donnée ; le point principal P est donné (1), ainsi que la distance P D, de l'œil du spectateur au tableau.

Cela posé, on joint les extrémités A et B de la droite donnée avec le point principal P ; les droites A P et B P sont les directions des côtés du carré perpendiculaire au plan du tableau (2) : joignant A D, et par le point E, où cette droite coupe B P, menant la droite E C parallèle géométrale à A B, A B C E est le carré perspectif demandé ; sa diagonale A E prolongée rencontre l'horizon au point de distance D. (3)

Les droites A B, C E, sont les apparences perspectives des côtés du carré parallèles à la base du tableau, et les droites B E, A C, sont les apparences perspectives

(1) Nous aurons soin de désigner exactement les mêmes points par les mêmes lettres, afin d'éviter des répétitions et des recherches inutiles. Ainsi P désignera toujours le point principal, F un point de fuite, D le point de distance, etc.

(2) Puisque les apparences des lignes de la nature perpendiculaires au plan du tableau *vont concourir toutes au point principal,* page 94.

(3) Il en doit être ainsi puisque les apparences des lignes de la nature, inclinées de 50° (ou la moitié d'un angle droit) par rapport au plan du tableau, *concourent toutes au point de distance,* page 94.

des côtés du même carré, perpendiculaires au plan du tableau.

On remarquera, dans ce tracé, que les apparences A B, B E, des côtés géométriquement égaux d'un même carré, sont inégales perspectivement. Cette inégalité varie avec la distance; car si D devient D', A B ne varie pas, et B E devient B E'; l'apparence du même carré est donc A B E' C' ou A E B C, suivant que le point de distance est D' ou D. On voit ainsi combien le choix du point de distance est important, et le peintre s'exercera, en faisant varier la distance, à tracer différens carrés perspectifs qui lui montreront quelles déformations peuvent résulter d'un mauvais choix du point de distance.

Nous avons ici laissé le point de distance D hors du tableau, afin que ce premier tracé n'offrît aucune difficulté; nous allons donner dans le suivant, les moyens de se servir du point de distance D en le ramenant toujours sur la ligne d'horizon limitée par le cadre du tableau.

SECOND TRACÉ.

Sur une droite donnée, parallèle à la base du tableau, établir perspectivement un pavé de dalles carrées, en se servant d'abord du point de distance placé hors du tableau, et en y suppléant ensuite par un point pris sur l'horizon du tableau.

1°. A B étant la ligne donnée, (fig. 49) soit donné P, D restant placé hors du tableau.

On divise A B en autant de parties égales que l'on

vent de dalles, par exemple en 9 ; on joint les extrémités A et B de la ligne donnée, et chacun des points de division avec P : on tire la diagonale A D qui coupe toutes les lignes menées au point principal par les points de division 1. 2. 3.....9, et par chacun des points d'intersection on mène des parallèles géométrales à A B. On détermine ainsi le pavé en dalles carrées qui occupent le carré perspectif A B, ab, et l'on voit qu'il suffit de savoir tracer ce carré pour obtenir, au moyen de la diagonale A b, les dalles dont on a besoin.

Pour remplir de dalles l'espace A aa', on porte sur aa' la distance $a1'$ autant de fois qu'elle peut y être contenue, et l'on joint les nouveaux points de division, a'', avec P. Pour continuer le dallage au-delà de ab, il suffit d'opérer sur ab comme on vient de le faire sur A B.

2° A B étant toujours la ligne donnée, suppléer à D qui est hors du tableau, soit par d, soit par d' ou par tout autre point K pris sur l'horizon limité par le cadre du tableau.

Après avoir joint les extrémités A et B et les autres points de division 1. 2. 3... avec P, au lieu de tirer A D qui, coupant B P en b, détermine le carré perspectif A B ab, on supplée à D par d, P d étant la moitié de la distance P D, en divisant A B en deux parties égales au point M, et joignant M d qui coupe P B en b et détermine de même le carré perspectif A B ba.

On supplée à D par d', P d' étant le neuvième de la distance P D, en divisant A B en neuf parties égales et joignant 8 d' qui détermine encore, par son intersection b avec P B, le carré perspectif A B ba.

On supplée de même à D par une portion quelconque de P D, P K par exemple, puisqu'il suffit alors de connaître le rapport de P D à P K pour déterminer aussi facilement avec K qu'avec D le carré perspectif A B *b a*, et ce carré une fois déterminé, le pavé en dalles s'exécute au moyen de la diagonale A *b*, ainsi que nous l'avons dit tout à l'heure. (1)

On remarquera que d'après la représentation perspective régulièrement faite de l'une des dalles, il est facile de retrouver la distance; et l'on voit que les droites A D, M *d*, 8 *d'* se coupent en un même point *b*, en sorte que pour déterminer ce point *b*, il est indifférent de se servir de la distance P D, ou d'un fragment de cette distance, P *d* ou P *d'*, pourvu que l'on connaisse le rapport de ce fragment à la distance entière.

TROISIÈME TRACÉ.

Sur une droite donnée, parallèle à la base du tableau, tracer perspectivement un carré et des rectangles proportionnels.

Étant donnés (fig. 50) A B parallèle à la base du tableau, P et *d*, P *d* étant le sixième de la distance, on

(1) Si D était donné à gauche de P, au lieu de l'être à droite comme dans la *figure*, ce serait la diagonale B *a*, qui servirait à exécuter le pavé en dalles, et le tracé serait entièrement analogue : l est bon d'ailleurs que l'élève s'habitue à placer indistinctement la distance, ou le fragment de cette distance qui peut y suppléer, soit à droite, soit à gauche du point principal.

joint A P et B P, puis on divise A B en six parties égales et l'on joint 5 *d* dont l'intersection en *b* avec P B détermine le carré perspectif A B *b a*. Pour obtenir sur cette même base A B un rectangle perspectif double de ce carré, il suffit de joindre 4 *d* dont l'intersection en *b'* avec P B détermine un rectangle A B *b' a'* double du carré A B *a b*. On obtient d'une manière analogue un rectangle triple, quadruple du carré A B *b a*, toujours avec la même base A B.

Si l'on veut un rectangle qui ne soit que la moitié ou le tiers, etc., etc., du carré, on divise 5 B en deux ou en trois parties égales, etc., etc., et joignant ces nouveaux points de division 5 1/2 ou 5 2/3 avec *d*, on détermine sur B P des points d'intersection qui donnent les rectangles demandés.

Ce tracé offre un nouvel exemple de l'importance du choix de la distance, car en faisant varier la distance, le rectangle double ou moitié du carré peut devenir ce carré lui-même, en perspective.

QUATRIÈME TRACÉ.

Tracer un carré perspectif sans opérer sur la base parallèle à l'horizon.

A B, (fig. 51) P et *d* sont donnés, P *d* étant le quart de la distance. On mène P A, P B, on divise P A en quatre parties égales, et l'on joint *d* 1 à laquelle on mène par A une parallèle géométrale A *b*, dont l'intersection en *b*, avec B P, détermine le carré perspectif A B *b a*.

On opérerait de même sur P B, si *d* était donné à gauche de P.

CINQUIÈME TRACÉ.

Tracer en perspective, au moyen d'une échelle de front, différens objets parallèles au plan du tableau.

Ayant tracé sur la base du tableau une suite de dalles carrées, ces dalles forment une échelle de front qui sert à déterminer différens objets parallèles au plan du tableau.

P et *d* étant donnés, (fig. 52) P *d* étant la moitié de la distance, l'échelle de front est établie sur la base du tableau divisé en vingt-un pieds; les dimensions d'une dalle carrée servent à déterminer celles de l'objet qui repose sur cette même rangée de dalles. Ainsi le battant *m* a trois pieds de largeur sur sept de hauteur; la table carrée *n* a un dessus de trois pieds de largeur et de un pouce et demi d'épaisseur. Cette épaisseur est aussi celle des pieds carrés de la table, qui ont deux pieds de hauteur et deux pieds de distance entre eux; l'espace 20 à 21 divisé en douze parties égales donne des pouces à l'échelle de front (1), en joignant chacun des points de division avec P. On voit que la perspective régulièrement tracée d'une dalle carrée, suffit dans un tableau pour fixer comparativement la grandeur des objets qui s'y trouvent représentés.

(1) Si l'échelle de front était de 21 mètres, l'espace 20 à 21 divisé en *dix* parties égales, donnerait des décimètres, etc., etc.

SIXIÈME TRACÉ.

Espace occupé par chacun des flots d'une mer agitée.

Dans les marines du célèbre Vernet, lorsque la mer est agitée, le premier flot, (fig. 53) aa' occupe moitié de P A; le deuxième flot a' a" vient au tiers de P A à partir de P; le troisième flot a" a'" au quart, et le quatrième a'" a"" au sixième de P A, toujours à partir de P, et sans parler, bien entendu, de l'irrégularité des vagues.

Pour obtenir ce résultat, on prend la distance égale à la base du tableau, se donnant ainsi d, P d étant égale à la moitié de la distance. Cette distance égale à la longueur de la base du tableau est d'ailleurs la plus petite distance que l'on doive choisir. Menant a P, A d détermine l'intersection K, et par suite l'horizontale a' qui détermine le premier flot; menant a' P on obtient de même l'intersection K' et l'horizontale a" qui limite le second flot, et ainsi de suite.

On a dès-lors a' d égale à la moitié de P A, a" d égale au tiers, a'" d égale au quart, a"" d égale au sixième de P A à partir de P; ce qui devient évident par la construction géométrale que nous avons placée exprès au-dessous du tracé perspectif qui n'en est que la traduction. Le rectangle M est divisé en quatre parties égales, et la similitude des triangles A P' K, A' P' B' donne, A K *est à* A' B' *comme* A P' *est à* A' P (1); or

(1) Ce qui s'écrit ordinairement ainsi : A K ; A' B' ; : A P' : A' P.

A P' est moitié de A' P', donc A K est moitié de A' B' ou de A B qui lui est égale. On trouve de même par la similitude des triangles A P' K', A" P' B", que A K' est le tiers de A B.

Nous avons choisi cet exemple de l'espace occupé par chacun des flots d'une mer agitée, afin que le peintre voie bien tout l'effet qui peut résulter du choix de la distance et de l'espace occupé par un premier plan, dans un tableau, relativement aux plans intermédiaires et aux plans les plus reculés jusqu'à l'horizon. Le peintre comprendra qu'en raccourcissant la distance, c'est-à-dire en s'approchant du premier flot, on peut arriver à masquer l'horizon par ce seul flot, tandis qu'en s'éloignant ou alongeant la distance, on démasque l'horizon et on donne de l'étendue aux plans intermédiaires.

SEPTIÈME TRACÉ.

Étant donnée une face d'un bâtiment rectangulaire, parallèle au tableau, déterminer son autre face.

Soient donnés, (fig. 54) P, *d*, P *d* étant la moitié de la distance, et la face M; supposons d'abord que le bâtiment soit une tour carrée, on divise A B en deux parties égales au point *e*: on joint B P, *b* P et *e d*; par le point *c* d'intersection de cette dernière ligne avec B P, on mène une verticale qui termine la face N perpendiculaire à la face donnée M de la tour carrée.

Si *d'*, P *d'* étant le quart de la distance, est donnée sur la verticale du tableau, il faut diviser A B en quatre parties égales, en porter une de *b* en *e'* sur la verticale B *b*, et joindre alors *c' d'* qui, par

son intersection avec b P, détermine c' et par suite la verticale $c\,c'$ qui termine la face N perpendiculaire à la face donnée M de la tour carrée.

Supposons maintenant un bâtiment rectangulaire dont la face N doive être moitié ou double ou triple, etc., de la face donnée M ; on joint $f\,d$ ou A d, ou $g\,d$, etc., B f étant moitié de B e, B A étant le double de B e, B g étant le triple de B e, etc. ; et par les points d'intersection de ces droites avec B P, on mène des verticales qui limitent ainsi la face N demandée, moitié, double, triple, etc., perspectivement, de la face donnée.

On voit encore ici toute l'importance du choix de la distance, puisqu'il suffit de la faire varier pour qu'une face double ou moitié d'une autre, puisse devenir une face qui lui soit égale. Nous revenons sans cesse sur cette observation importante, le *choix de la distance*, parce que c'est elle qui, dans un tableau, modifie l'aspect perspectif d'un bâtiment ou de tout autre objet, de manière qu'on peut à volonté, pour ainsi dire, soit en relever et en accroître l'élégance, soit l'écraser et la diminuer jusqu'à la déformation.

Ce tracé perspectif, qui sert constamment dans les paysages où se trouve la moindre fabrique, est une conséquence de celui que nous avons donné précédemment pour obtenir des rectangles proportionnels à un carré ; nous n'avons donc rien à y ajouter, et en général nous laisserons par la suite ces faciles explications à la sagacité du lecteur ; convaincu, qu'en les trouvant lui-même, il ne pourra plus oublier les principes élémentaires de la perspective, que les tracés se grave-

ront mieux dans son esprit, et qu'il pourra les appliquer sans peine aux différens cas qui se présenteront par la suite. Cependant nous n'hésiterons pas, chaque fois que nous le jugerons nécessaire, à donner la construction géométrale sur laquelle reposera le tracé perspectif.

HUITIÈME TRACÉ.

Relation entre les deux faces d'une tour carrée, l'une parallèle et l'autre perpendiculaire au tableau.

Pour qu'une tour carrée produise un bon effet, on a remarqué qu'il faut que l'espace occupé sur le tableau par la face fuyante perpendiculaire à l'horizon, soit tout au plus le tiers de celui occupé par la face parallèle au tableau; cette condition dépend à la fois du choix de la distance et de celui du point principal, comme on peut s'en convaincre en faisant varier d et P dans le tracé précédent.

Le peintre de marines, Vernet, a pris souvent pour la face fuyante, un cinquième seulement de l'espace occupé par la face parallèle au tableau; il ne faut pas oublier d'ailleurs, que dès qu'on a déterminé ainsi les deux faces d'une tour carrée dans un tableau, la *distance* est irrévocablement fixée pour tout le reste du tableau. La face, N (fig. 54) de la tour carrée MN, déterminée par la verticale cc', est environ le sixième de la face M.

Lignes fuyantes.

NEUVIÈME TRACÉ.

Déterminer le point de fuite d'une ligne donnée.

Pour obtenir sur l'horizon les points de fuite des lignes situées sur un terrain horizontal et qui sont inclinées par rapport au plan du tableau, il faut par le point de vue leur mener des parallèles géométrales dont la rencontre avec l'horizon détermine les points de fuite que l'on cherche (1).

Ainsi, (fig. 55) soient AK la ligne inclinée, et mn un carré géométral dont $m'n'$ est la représentation perspective.

On mène par le point de vue V, VF parallèle géométrale de AK et qui coupe l'horizon en F; F est le point de fuite de AK, et A'f est l'apparence perspective de AK.

On obtient de même le point de fuite F' et l'apparence A'f' de la droite A'K'.

DIXIÈME TRACÉ.

Diviser en deux parties égales la face fuyante d'un bâtiment rectangulaire.

ABCD (fig. 56) est le plan géométral d'une face

(1) Il en doit être ainsi puisque les apparences de toutes les lignes diversement inclinées par rapport au plan du tableau, pourvu qu'elles soient dans des plans horizontaux ou verticaux, vont concourir en des points accidentels de fuite, dont l'inclinaison de ces lignes détermine la position sur la ligne d'horizon du tableau, page 94.

de parallélipipède rectangle, dont $abcd$ est l'apparence perspective, ou face fuyante, qu'il s'agit de diviser en deux parties égales.

On mène les diagonales bc, ad, dont l'intersection détermine le point k, milieu perspectif de la face fuyante ; et menant par k la verticale ke, cette droite divise en deux parties, égales perspectivement, la face fuyante donnée.

Si l'on n'a pas besoin de déterminer le point milieu k, de la face fuyante, l'intersection k' des diagonales $a'd$, $b'c$, ou bien celle k'' des diagonales ab', $a'b$ suffit pour déterminer la verticale ke.

k, k', k'' apparences de K, K', K'' de la construction géométrale, sont sur une même droite verticale eg, apparence de EG, qui reste parallèle aux verticales ac, bd, apparences de AC, BD.

Ce tracé est d'un usage habituel pour déterminer les axes des portes et des fenêtres qui se trouvent au milieu de la face fuyante de la moindre fabrique que l'on place dans un tableau.

ONZIÈME TRACÉ.

Diviser une ligne fuyante en parties égales ou proportionnelles.

Soit donnée, (fig. 57) la ligne fuyante ab, qu'il s'agit d'abord de diviser en sept parties égales par exemple. On mène par a la droite ak parallèle à l'horizon, et sur ak on porte sept parties égales ; on joint les points de division avec un point F' déterminé sur l'horizon, par le prolongement de la droite $7b$, et ces lignes coupent ab en sept parties perspectivement égales.

En portant sur ak des parties proportionnelles et joignant ces nouveaux points de division au point accidentel F', l'intersection de ces droites avec la ligne ab, détermine perspectivement, sur cette ligne, les parties proportionnelles demandées. Les divisions sont indiquées dans la figure, géométralement sur la ligne ak par les fractions 1/6, 1/5, 1/3, 1/2, 5 1/2, 6 2/3, et perspectivement sur la ligne ab par ces mêmes fractions.

Ce tracé sert à déterminer les axes des portes et des fenêtres que l'on veut distribuer dans un certain ordre sur la face fuyante d'un bâtiment.

DOUZIÈME TRACÉ.

Diviser la face fuyante d'un bâtiment rectangulaire en parties égales ou proportionnelles, et continuer ces divisions après l'interruption de cette face par d'autres bâtimens.

Etant donnée (fig. 58), la face fuyante $abcd$ apparence de ABCD, on veut la diviser par exemple en trois parties perspectivement égales.

Sur la verticale ac, on porte trois parties égales quelconques, et l'on joint les points de division avec le point de fuite F de la face donnée. On joint le point k, où la droite 3F coupe la verticale bd, avec le point a, et par les intersections de ak avec 1F et 2F on élève des verticales e, g, qui partagent la face donnée en trois parties perspectivement égales ; une construction entièrement analogue servirait à diviser la face donnée en parties proportionnelles.

Etant donnée la face fuyante mN, (fig. 59) divisée

par le tracé que nous venons d'indiquer en parties égales ou proportionnelles, ou veut après l'interruption de cette face par la tour T et le mur M continuer ces mêmes divisions sur le prolongement de cette face jusqu'en n.

On joint les trois derniers points de division, a, b, a' avec un point quelconque K de l'horizon; et par a, on mène l'horizontale aH coupée en b', et en a'' par Kb, et Ka'; on porte sur aH les divisions ab', $b'a''$ successivement de a'' en H, et par ces nouveaux points de division, on mène des lignes dirigées en K, qui coupent An et servent à déterminer les verticales b'', a'''', b''', etc., qui continuent les divisions de la face mn de b'' en n, de la même manière que de A en n'.

Le mur M se rattache en B au milieu de la face fuyante de la tour T. c, c sont les axes de *percées* faites dans le milieu de chaque face de T.

Ce tracé dont l'application se présente sans cesse pour disposer convenablement de l'architecture dans un tableau, est lui-même une application des deux tracés précédens.

TREIZIÈME TRACÉ.

Sur le prolongement de la face fuyante d'un pavillon, construire un pavillon semblable.

Soit m, (fig. 60 *bis*) la face fuyante donnée du pavillon B, dans une vue de front, et supposons qu'on veuille le reproduire en A' pour obtenir un pavillon B' semblable à B.

On élève la verticale A'E'; on mène les diagonales

a E', c A', et l'on joint leur intersection avec E, ce qui donne la droite Ea' qui coupe AP en a' : élevant une verticale par le point a', m' est la face demandée.

On obtient de même, dans une vue quelconque, (fig. 60), les faces m', m'', m''', égales chacune à la face m, de A' en a', de A'' en a'', ou de A''' en a'''.

Pour déterminer m'', on mène les diagonales A E'', E A'', par leur intersection la droite e a'', et on élève par a'' une verticale.

On détermine m''' par l'intersection des diagonales, a E''', e A''', et en menant la droite Ea'''.

La construction géométrale indique suffisamment le tracé perspectif : β' y est déterminée par la droite d k qui joint δ à l'intersection k des diagonales α δ', $\gamma \alpha$' ; β'' y est déterminée par la droite γ k' qui joint le point γ à l'intersection k' des diagonales β δ'', $\delta \alpha$'. Les intersections k, k', se trouvent sur la droite qui joint le milieu e de $\alpha \gamma$ au milieu e' de α' δ'.

QUATORZIÈME TRACÉ.

Répéter plusieurs fois un carré perspectif, sur le prolongement d'un de ses côtés fuyans.

Soit M, (*fig.* 61) le carré perspectif donné. On divise la base A B en deux parties égales au point o, et prenant sur l'horizon le point F déterminé par l'intersection des prolongemens des lignes fuyantes A a, B b, du carré perspectif donné, on joint o F.

Par le point k, intersection de o F avec $a b$, on mène Ak dont l'intersection avec BF donne b', et une parallèle $a b$ menée par b' détermine le carré m, perspec-

tivement égal au carré donné M. On obtient d'une manière analogue m', m'', etc.

Dans la construction géométrale, M'', M''', etc., sont des carrés égaux à M' à la suite les uns des autres ; la droite O O' divise la base A' B' en deux parties égales, et le tracé perspectif n'est que la traduction de la construction géométrale dans laquelle B'B'' représente A b', M'' représente m, etc.

QUINZIÈME TRACÉ.

Répéter à distances égales, des verticales données sur une ligne fuyante.

Soient, (*fig* 62) A B, la ligne fuyante et $a\,b$ les verticales données ; par l'extrémité A de A B on élève une verticale qui coupe l'horison en H ; l'on porte A H de H en G, $a\,h$ de h en C, et menant la ligne G C, cette droite est une parallèle perspective à A B.

Par le point k où la verticale b coupe l'horizon, on mène $k\,a$, que l'on prolonge jusqu'à son intersection en D avec G C ; ce point D détermine la verticale a', et $a\,b$ est perspectivement égal à $b\,a'$; la verticale b' est donnée de même par l'intersection E de b M avec G C, et ainsi de suite.

Si le point de fuite de la ligne A B se trouve dans le tableau, en F, (*fig.* 62 *bis*) par exemple, on élève à ce point la verticale F F' et la grandeur $b\,k$ étant donnée, on mène F k parallèle perspective à AB : joignant $a\,k$ qui détermine le point F', il suffit alors de joindre b F' pour avoir l'intersection k' qui donne la verticale a' ;

les distances ab, $b'a'$, $a'b'$ sont perspectivement égales entre elles, ainsi que les verticales bk, $a'k'$, etc.

Si l'on voulait sur ces verticales avoir des grandeurs perspectivement égales à aC par exemple, il suffirait de joindre CF qui déterminerait $a'D$, $b'B$, etc. etc.; on peut remarquer, en comparant la différence des deux opérations que nous venons de donner pour le même tracé, qu'en général l'opération se simplifie lorsque les points accidentels sont sur l'horizon que limite le cadre du tableau.

Parallèles perspectives.

SIXIÈME TRACÉ.

Mener une ou plusieurs parallèles perspectives à une ligne fuyante dont le point accidentel est hors du tableau.

Soit ab, (*fig.* 63) la ligne fuyante donnée, et supposons qu'on veuille lui mener par le point Q une parallèle perspective; par ce point donné on élève une verticale Qa jusqu'à son intersection en a avec la droite donnée; prenant ensuite à volonté sur l'horizon un point quelconque h, on mène hQ et ha; prenant à volonté un second point sur l'horizon, à peu de distance du premier, on mène par ce point h' une parallèle géométrale à ab qui coupe ha en b'; on abaisse la verticale $b'm$ qui coupe hQ en m, et l'on joint mh' : la parallèle géométrale à mk' menée par Q est la perspective demandée Qa', et si on prolonge suffisamment ab et Qa', l'intersection de ces deux parallèles perspectives sera sur la ligne d'horizon hh' suffisamment prolongée.

Ce tracé, d'ailleurs applicable à tous les cas, quelle que soit, par rapport à la ligne d'horizon, la position de Q, peut se modifier de la manière suivante, (*fig.* 63 *bis*), lorsque le point donné Q se trouve, ainsi que la ligne fuyante aussi donnée ab, au dessus de l'horizon ; on joint l'un des points a de ab avec Q ; prenant ensuite sur l'horizon h à volonté, on joint ha, hQ ; on choisit h' de manière à pouvoir mener à ab une parallèle géométrale qui coupe ha en b' ; puis par b' on mène une parallèle géométrale à aQ qui coupe hQ en m ; et enfin par Q une parallèle géométrale à mh', et cette droite Qa est parallèle perspective à ab.

Si l'on veut avoir, (*fig.* 64) un certain nombre de parallèles perspectives à AB, on mène par les extrémités de cette ligne deux verticales BH, AH', jusqu'à leur rencontre en H et en H' avec l'horizon ; puis on divise BH en un certain nombre de parties égales entre elles, et AH' en un même nombre de parties aussi égales entre elles, et nécessairement plus petites que les premières (1) : les droites qui joignent les points de division 1.1, 2.2, etc., sont des parallèles perspectives à AB, et prolongées suffisamment elle se couperaient toutes en un même point sur la ligne d'horizon HH'.

Si par un point donné, entre ces divisions, on veut mener encore une parallèle perspective, il suffit de voir comment ce point K subdivise la division 8.9 entre la-

(1) En prolongeant BH et AH' au-dessous de l'horizon, et divisant aussi chacun de ces prolongemens en un même nombre de parties égales, on pourra mener au-dessous de l'horizon, comme on l'a fait au-dessus, des parallèles perspectives à AB.

quelle il est placé, puis de déterminer une subdivision semblable en K', et de tirer la droite KK' qui est la parallèle perspective demandée à AB. On opère d'une manière analogue pour la ligne donnée CD au dessous de l'horizon, et à laquelle on veut mener un certain nombre de parallèles perspectives. En prolongeant C H' et D H" au-dessus de l'horizon, on obtiendrait à C D, des parallèles perspectives au-dessus de l'horizon.

Nous avons pris la ligne donnée A B au-dessus de l'horizon, et la ligne donnée C D au-dessous de l'horizon, pour faire voir que le tracé des parallèles perspectives demandées repose sur le même principe de la division des verticales en parties proportionnelles et qu'il est le même dans les deux cas. Ce tracé sert fréquemment dans la pratique, pour représenter les assises des pierres, les moulures, etc., des murs fuyans d'un bâtiment.

Grandeurs réelles des lignes perspectives.

DIX-SEPTIÈME TRACÉ.

Mener une horizontale, de même longueur perspectivement qu'une horizontale donnée, sur la base du tableau.

Soient, (fig. 65) AB l'horizontale donnée, et a le point par lequel on veut dans le tableau en mener une de même grandeur perspectivement ; en joignant A a et prolongeant cette droite jusqu'à sa rencontre avec l'horizon en K, il suffit de joindre ensuite KB pour déterminer ab, parallèle à l'horizon, de même grandeur

perspective que AB; mais le point K se trouve souvent hors du tableau, et comme nous voulons opérer toujours sans sortir du cadre du tableau, il faut déterminer ab d'une autre manière.

On mène par a une droite aA' parallèle à l'horizon, et l'on joint AP, BP : A'B' se trouve ainsi déterminée; elle est, par rapport à l'horizon, dans la même position que ab, c'est l'apparence d'une ligne de même longueur que AB, et il suffit de porter AB' de a en b pour fixer ab de même grandeur perspective que AB; on a de même $a'b'$ de même longueur perspective que ab et AB.

Cette construction, à laquelle on a sans cesse recours pour différens tracés perspectifs, est surtout très-commode, dans la composition d'un tableau, pour déterminer rapidement la place qu'y doivent occuper les masses, et juger de leur effet.

DIX-HUITIÈME TRACÉ.

Déterminer la grandeur réelle d'une ligne perspective donnée.

1° Soit AB, (fig. 66) *la ligne donnée parallèle à l'horizon* ; soient n, n', deux divisions de la base (nn' représentant par exemple un décimètre) : on joint n'B, qu'on prolonge jusqu'à sa rencontre avec l'horizon en H; et menant Hn, BB' représente sur AB perspectivement un décimètre. En portant BB' de B en A, AB aura réellement autant de décimètres de longueur que BB' sera contenu de fois de B en A.

Si la ligne donnée dont on veut savoir la grandeur réelle est donnée dans un plan parallèle à celui du tableau, par exemple AC, il suffit de mener par A une horizontale sur laquelle on détermine le décimètre BB', et de porter ensuite ce décimètre perspectif BB' de A en C autant de fois qu'il peut y être contenu.

2º Soit AB, (fig. 67) la *ligne donnée perpendiculaire au tableau;* P et d, Pd étant le quart de la distance, sont donnés sur l'horizon: nous allons chercher dans un plan vertical parallèle à celui du tableau, une horizontale de même grandeur que AB, et mesurant cette horizontale parallèle à la ligne d'horizon au moyen du tracé précédent, nous en conclurons la grandeur réelle de la ligne perspective donnée AB.

Si Pd était la totalité de la distance au lieu d'en être le quart, il est aisé de comprendre qu'en joignant l'extrémité A avec le point de distance, on déterminerait sur la parallèle à l'horizon menée par B une grandeur égale à AB; mais nous n'avons que le quart de la distance, et dès-lors la parallèle à l'horizon, BC, terminée par Ad, ne représente plus que le quart de la grandeur de AB. En déterminant, à l'aide de l'opération précédente, sur BC le décimètre BB' perspectivement égal au décimètre nn' donné sur la base du tableau, si l'on trouve que BC a quinze décimètres par exemple, c'est-à-dire qu'elle contient quinze fois BB', on en conclura que AB, qui est d'une longueur quadruple, a réellement soixante décimètres de longueur.

Si d', Pd' étant le huitième de la distance, est donné sur la verticale du tableau, et qu'on veuille mesurer

E F perpendiculaire au tableau, on joint F d', et la verticale E G terminée par F d' représente le huitième de la grandeur de E F. En déterminant sur l'horizontale E K le décimètre perspectif E b, si l'on trouve que E G a dix décimètres par exemple, c'est-à-dire qu'elle contient dix fois E b, on en conclura que EF, qui est d'une longueur octuple, a réellement quatre-vingts décimètres de longueur.

3° Soit A B, (fig. 68) la *ligne donnée inclinée de* 50° par rapport au tableau. Le décimètre perspectif B b déterminé sur l'horizontale B A' servira à mesurer A B ; mais si l'on veut avoir sur le tableau la grandeur réelle de la ligne dont A B est l'apparence, on peut considérer cette droite A B comme l'hypoténuse d'un triangle rectangle déterminé par l'intersection de la verticale élevée à l'une de ses extrémités A et de l'horizontale menée par l'extrémité B ; cela posé on joint A P, on termine en h par A P l'horizontale B A', on élève la verticale h K de même longueur géométrale que A B, et joignant K B, cette hypoténuse représente dans un plan parallèle au tableau, une ligne de même longueur que celle dont A B est l'apparence.

4° Soit A B, (fig. 69) la *ligne fuyante quelconque donnée*, le décimètre perspectif B' b déterminé sur l'horizontale B H servira à mesurer A B. Si l'on veut avoir sur le tableau la grandeur réelle de la ligne fuyante dont A B est l'apparence, il faut, dans le plan vertical parallèle à celui du tableau, construire un triangle géométral représentant la grandeur réelle du triangle perspectif A B B' : pour l'obtenir, d étant donné sur

la verticale du tableau, et P d étant le tiers de la distance, on prolonge AB jusqu'à sa rencontre avec la verticale du tableau en K et l'on joint AP; divisant PK en trois parties égales, menant 2 a parallèle géométrale à AB et joignant ad, l'angle géométral P da est celui dont PAB est l'apparence perspective : maintenant, si l'on élève la verticale B'M terminée par BM parallèle géométrale à ad, BM représente sur le tableau la grandeur réelle de la ligne dont AB est l'apparence perspective.

On peut déterminer le point M d'une manière plus simple en tirant Ad qui coupe B'M en m, et prenant B'M égale à trois fois B'm.

On sent combien les constructions précédentes sont nécessaires pour assurer aux lignes que l'on compare, dans un tableau, la grandeur réelle qu'on veut leur donner : le tracé suivant n'est pas moins utile pour assurer à une ligne fuyante la grandeur relative que l'on désire lui donner par rapport à celle d'une verticale du tableau.

DIX-NEUVIÈME TRACÉ.

Déterminer, sur une ligne perspective fuyante, une longueur relative à celle d'une verticale donnée sur le tableau.

Soient AB, (fig. 70) la ligne fuyante et AM la verticale donnée. Cherchons d'abord sur AB une longueur perspectivement égale à AM : menons à cet

effet par l'extrémité A, une horizontale parallèle à la ligne d'horizon, de même grandeur A H que la verticale donnée, et cherchons à l'aide de la distance la droite perspective qui, en passant par le point H, rapportera perspectivement sur A B cette longueur A H ; il est évident, puisque l'on connaît déjà un point de la droite perspective cherchée, qu'il suffit d'avoir son point de fuite sur la ligne d'horizon pour la déterminer complétement.

d est donné sur la verticale du tableau, P *d* étant le quart de la distance. On divise A P en quatre parties égales, et l'on mène 3 *b* parallèle géométrale à A B ; puis on joint *b d*, on prend *d* K' égale à l'horizontale *d* K, et par *d* on mène *d* F parallèle géométrale à K K' ; P F est le quart de la distance du point principal P au point de fuite cherché de la droite perspective qui reporte perspectivement sur A B la longueur A H ; et après avoir porté P F quatre fois de P en *f* sur la ligne d'horizon, il suffit de joindre *f* H qui coupe A B en *h* pour déterminer A *h* de même longueur perspectivement que A H, et conséquemment que A M.

Il est aisé de comprendre que pour déterminer actuellement sur A B une longueur A *n* perspectivement égale à une longueur donnée sur l'horizontale A H, A N par exemple, il suffit de joindre N *f* : mais cette construction n'est possible qu'autant que la longueur donnée A N est telle, que portée sur A H, le point N se trouve dans le tableau, et l'on y supplée de la manière suivante, lorsque l'on ne peut placer dans le tableau la longueur donnée A N sur l'horizontale A H.

Si l'on veut, par exemple, déterminer sur AB une longueur quadruple de AM, on joint A*f*, et par un point quelconque Q pris sur cette droite, on mène une horizontale qui coupe *fh* en Q'; on porte QQ' quatre fois de Q en G, et l'on joint *f*G que l'on prolonge jusqu'à sa rencontre en B avec AB. Cette construction repose sur la similitude des triangles *f*QQ', *f*AH, et si la longueur de AM ou AH est de quinze mètres, celle de AB est perspectivement de soixante mètres.

Vues d'angle, vues accidentelles.

On dit qu'une *vue est d'angle, sur l'angle* ou *par l'angle*, quand une des diagonales du bâtiment principal est parallèle au plan du tableau, l'autre diagonale lui étant dès-lors perpendiculaire, quand le bâtiment est un carré : ainsi dans ce cas, les apparences perspectives des côtés fuyans de ce carré concourent sur l'horizon à l'un ou à l'autre point de distance; et l'apparence perspective de l'une des diagonales reste parallèle à l'horizon, tandis que celle de l'autre concourt au point principal.

On appelle *vue oblique* ou *accidentelle* toute vue dans laquelle ni les faces ni les diagonales du bâtiment ne sont parallèles ou perpendiculaires au plan du tableau.

VINGTIÈME TRACÉ.

Étant donnée, dans une vue d'angle, la face d'une tour carrée dont une des diagonales est parallèle et l'autre perpendiculaire au tableau, déterminer la face perpendiculaire à celle donnée.

1º Soit M, (fig. 71) la *face extérieure* donnée.

On joint l'extrémité B de AB avec P, et par l'autre extrémité A on mène une horizontale indéfinie qui coupe BP en K ; on porte AK de K en B', et la verticale menée par B' détermine entièrement la face N perpendiculaire à celle donnée M.

ABB' est l'apparence d'un angle droit, par exemple de l'angle droit géométral *m b n* divisé en deux parties égales par la diagonale *b k*, qui divise aussi en deux parties égales l'horizontale *m n*.

2º Soit M, (fig. 72) la face intérieure donnée.

Par A on mène une horizontale indéfinie, et l'on joint PB que l'on prolonge jusqu'à sa rencontre avec l'horizontale AK ; puis on porte AK de K en B' ; et la verticale menée par B' détermine entièrement la face N perpendiculaire à celle donnée M.

L'angle ABB' est un angle droit, et la distance se trouve déterminée par l'intersection du prolongement de AB avec la ligne d'horizon. Cette intersection se trouvant en dehors du tableau, pour obtenir sur l'horizon du tableau un point *d* qui puisse suppléer au point de distance, on divise BP en un certain nombre

de parties égales, et par le point de division le plus près de P, on mène à AB une parallèle géométrale qui coupe l'horizon en d. PB ayant été divisé en cinq parties égales, Pd est le cinquième de la distance.

Pour mener par b au-dessous de l'horizon des parallèles perspectives à AB et BB', il est évident que si l'on avait la totalité de la distance, il suffirait de joindre b avec le point de distance à droite et à gauche de P; mais n'ayant ici que le cinquième de la distance et le point d, on joint bP, on mène par le point de division le plus près de P une verticale qui coupe bP en p, et l'on joint pd : ab parallèle géométrale à pd, est une parallèle perspective à AB, et l'on obtient d'une manière analogue bb' parallèle perspective à BB'.

VINGT-UNIÈME TRACÉ.

Diviser en deux parties égales un angle droit perspectif.

Soit BAC, (fig. 73) l'angle perspectif donné.

On joint AP, que l'on divise en un certain nombre de parties égales, et par le point de division le plus près de P, on mène 3K parallèle géométrale à AB et 3K' parallèle géométrale à AC; sur KK' comme diamètre, on décrit une circonférence et par P on mène une verticale qui la coupe en d : AP ayant été divisée en quatre parties égales, Pd représente le quart de la distance, et KdK' est l'angle droit géométral dont

BAC est l'apparence perspective ; on divise l'angle K *d* K' en deux parties géométralement égales par la droite *d* F, et portant P F quatre fois de P en F', F' est le point de fuite de la droite qui divise perspectivement l'angle BAC en deux parties égales. Le point F' se détermine encore en menant par A une parallèle géométrale à la droite 3 F.

Le tracé perspectif est indiqué par la construction géométrique *b a c... d* qui dispense d'une explication plus détaillée.

VINGT-DEUXIÈME TRACÉ.

Déterminer, dans une vue accidentelle, un angle droit perspectif, en un point donné d'une ligne fuyante donnée.

Soient A B et A, (fig. 74) la ligne fuyante et le point donnés, *d* étant placé au-dessous de l'horizon sur la verticale du tableau, et P *d* étant égale au cinquième de la distance ; on joint A P que l'on divise en cinq parties égales, et l'on mène 4 *b* parallèle géométrale à A B ; puis on joint *b d* à l'extrémité de laquelle on élève une perpendiculaire qui coupe l'horizon en *c* : on mène 4 *c*, et par le point donné A on tire A C parallèle géométrale à 4 *c* ; A C fait avec A B un angle droit perspectif B A C, apparence de l'angle droit géométral *b d c*.

L'élève remarquera qu'à raison de la distance indi-

quée, l'apparence perspective BAC de l'angle droit géométral bdc est un angle obtus dans la fig. 74 : dans la fig. 74 bis où la distance est moindre, Pd n'étant plus que la moitié de cette distance, l'angle BAC, apparence perspective du même angle droit géométral bdc est un angle aigu. On voit, par ces exemples, quelle déformation perspective peut résulter de la variation de la distance, et avec quel soin le peintre doit éviter, dans ses tableaux, toute déformation choquante résultant d'une application mal entendue des règles de la perspective linéaire.

VINGT-TROISIÈME TRACÉ.

Déterminer perspectivement un angle géométral donné.

Soit bac ou bac', (fig. 75) l'angle géométral donné, l'un aigu et l'autre obtus, pour plus de généralité ; on veut par A mener une droite qui fasse avec AB ou avec AB' un angle perspectivement égal à l'angle géométral ; d est placé au-dessous de l'horizon sur la verticale du tableau ; Pd est le quart de la distance.

On joint AP que l'on divise en quatre parties égales (1), l'on mène 3 B" ou 3 B"' parallèle géométrale à

(1) Il est bien entendu que si au lieu de Pd égale au quart de la distance on avait Pd égale au quinzième ou au vingtième de la distance, il faudrait diviser AP en quinze ou en vingt parties égales.

AB ou AB', et l'on joint B" d ou B'" d, puis à l'extrémité de ces lignes on construit un angle géométral, égal à l'angle donné, B" d C" ou B'" d C'", qui détermine sur l'horizon le point C" ou C'", et par A on mène AC ou AC' parallèle géométrale à 3 C" ou à 3 C'" : l'angle BAC est l'apparence perspective de l'angle aigu donné b a c, et B'AC' est l'apparence de l'angle obtus donné b a c'.

<center>VINGT-QUATRIÈME TRACÉ.</center>

Étant donné un angle perspectif et l'angle géométral qu'il représente, déterminer la distance.

Soit b a c, (fig. 75 bis) l'angle géométral donné et BAC son apparence perspective; P est donné, et l'on veut trouver la distance.

On joint AP que l'on divise en un certain nombre de parties égales, et par le point de division le plus près de P on mène 4 B' et 4 C' parallèles géométrales à AB et AC : au point C' on fait sur la ligne d'horizon B'C', divisée en deux parties égales au point M, l'angle B'C'k géométralement égal à l'angle donné b a c, et par C' on mène à C' k une perpendiculaire qui coupe la verticale élevée par M en O. De ce point O comme centre, et avec le rayon OC', on décrit une circonférence qui coupe la verticale du tableau en d; P d est le cinquième de la distance cherchée.

Si l'angle géométral dont BAC est l'apparence per-

spective, n'était pas donné, il est facile de voir qu'en faisant varier la distance sur la verticale du tableau, on ferait varier l'angle géométral dont BAC est l'apparence perspective; par exemple P *d'* devenant le cinquième de la distance, BAC est l'apparence perspective de l'angle droit B'*d'*C'.

VINGT-CINQUIÈME TRACÉ.

Retrouver le point principal d'un tableau, au moyen d'un bâtiment rectangulaire qui s'y trouve.

Soit BAC, (fig. 76 *bis*) le bâtiment rectangulaire donné : on joint le sommet A de l'angle droit perspectif BAC avec un point H pris à volonté sur l'horizon, et l'on divise AH en un certain nombre de parties égales. Par le point de division le plus près de H on mène 3 B', 3 C' paralles géométrales à AB et AC, et sur B'C' comme diamètre, on décrit une circonférence qui coupe en K au-dessus de l'horizon, la verticale élevée par son centre.

Des points B et C menant BE parallèle perspective à AC et CE parallèle perspective à AB, on détermine la diagonale perspective AE à laquelle on mène la parallèle géométrale 3 E'; joignant KE' et prolongeant cette droite jusqu'à sa rencontre en K' au-dessous de l'horizon avec la circonférence KB'K', on élève par K' une verticale qui coupe l'horizon en H' et l'on joint 3 H' à laquelle on mène par le point A une parallèle

géométrale AP qui détermine sur l'horizon le point principal P que l'on cherche ; on peut aussi déterminer P en prenant sur l'horizon à partir de H, quatre fois la longueur de HH'.

VINGT-SIXIÈME TRACÉ.

Retrouver sur un tableau des lignes mises en perspective, sans recommencer les tracés qui ont servi à les déterminer.

Nous venons de donner les moyens de déterminer, soit la distance, soit le point principal, à l'aide des fabriques qui se trouvent dans un tableau, et l'on a souvent aussi besoin dans la pratique de retrouver des contours qui, ayant été tracés, pourraient être effacés ou recouverts de couleur.

Il suffit, pour ne pas perdre ces contours, de prolonger le tracé des lignes qui les déterminent jusqu'aux bords du cadre, et de noter ces prolongemens sur le châssis et les dehors du tableau, par des numéros ou par des lettres de repère qui serviront ensuite à les retracer quand bien même elles seraient tout-à-fait effacées par un accident quelconque.

On doit noter de la même manière, sur le châssis et en dehors de la toile, la ligne d'horizon et aussi la verticale du tableau, afin de pouvoir toujours les retrouver au besoin.

Observations générales. — L'application des tracés

perspectifs à la composition d'un tableau est si facile à saisir qu'il nous semble inutile de nous y arrêter. Mais comme il peut arriver souvent dans la composition, qu'avant de choisir définitivement sa distance, on essaie de la faire varier pour obtenir une disposition plus heureuse des masses principales, il est nécessaire de se rappeler que dès que le tracé perspectif d'une tour carrée est arrêté sur le tableau, la distance se trouve invariablement fixée.

Un angle droit perspectif étant choisi, les faces rectangulaires d'une tour carrée sont déterminées complétement, et l'on ne peut mener arbitrairement les verticales qui les déterminent sans changer cette tour carrée en un bâtiment rectangulaire qui a plus ou moins de profondeur.

Quand dans une vue accidentelle, on représente une tour carrée en perspective, A B C, (fig. 76) l'angle C le plus éloigné du point de vue est au-dessous de l'horizontale menée par l'angle B qui est diagonalement opposé à C. $abdc$ est le plan de cette tour; b et c sont les angles droits dont B et C sont les apparences perspectives.

Saillies et profils d'entablemens, corniches, plates-bandes et appuis de croisées, etc.; porte entr'ouverte, etc.

Quoique ces profils perspectifs soient donnés immédiatement par les règles que nous fixerons plus tard sur la perspective des plans inclinés, il nous a semblé con-

venable de les déterminer spécialement ici, par une simple propriété des pyramides, sans avoir recours à des horizons rationnels, en nous servant uniquement soit des diagonales, soit de l'*axe* d'une tour carrée; et cet axe c'est la verticale passant par le point d'intersection des diagonales du carré.

VINGT-SEPTIÈME TRACÉ.

Déterminer dans une vue de front, les saillies perspectives des entablemens, corniches, cordons, appuis de croisées, etc.

Soit B A C, (fig. 77) le bâtiment rectangulaire perspectif donné; *d* est placé sur l'horizon à droite, *d'* est à gauche de P, et P*d* ou P*d'* est égale au quart de la distance.

On joint A P que l'on divise en quatre parties égales, et l'on mène 3 *d*, puis par A on tire la ligne indéfinie A E parallèle géométrale à 3 *d* : A E est une des diagonales de l'édifice. L'autre diagonale C E, parallèle géométrale à (3) *d'* est déterminée d'une manière analogue, et l'axe de l'édifice serait la verticale menée par le point E; mais ici les diagonales suffisent pour achever le tracé.

On peut d'ailleurs déterminer la diagonale C E d'une autre manière lorsque les diagonales de l'édifice se rencontrent dans le tableau; on mène par le milieu perspectif *m* de A C une horizontale qui par sa rencontre avec K E détermine le point E, et l'on joint C E.

Les diagonales de l'édifice une fois déterminées, et AK étant le profil en saillie; KK" menée au point principal, et les horizontales KK', K"H achèvent de déterminer perspectivement le profil en saillie.

VINGT-HUITIÈME TRACÉ.

Etant donnée, dans une vue accidentelle, une saillie perspective sur une arête d'un bâtiment rectangulaire, répéter perspectivement cette saillie sur les autres arêtes.

Soit Bb (fig. 78) la saillie donnée sur l'arête B d'une tour carrée perspective BAC.

On achève le carré perspectif BACA', et par M, intersection de ses diagonales, on élève la verticale, axe de la tour: on prolonge Bb jusqu'à sa rencontre en E avec cette verticale et l'on joint EA EC; puis par b on mène à BA une parallèle perspective qui coupe EA en a, et la parallèle perspective à AC menée par a coupe EC en c. Aa, Cc, sont la saillie Bb répétée sur les arêtes A et C; on a représenté dans la figure 78 les créneaux inclinés en saillie qui se dirigent en E et qui partagent AB et AC en parties perspectivement égales; ces créneaux y sont couronnés par une plate-bande répétée au sommet de la tour.

Si, au lieu d'une tour carrée, on a un bâtiment rectangulaire quelconque, $m\,m'$, ce bâtiment alors a deux verticales m, m'; et l'on opère pour chacune d'elles comme on l'a

fait pour une seule, ainsi que l'indique la construction géométrale.

VINGT-NEUVIÈME TRACÉ.

Déterminer une porte entr'ouverte quand on connaît sa direction, et l'ouverture qu'elle doit fermer.

Considérons d'abord, (fig. 79) la construction géométrique G que nous aurons à traduire en perspective; *m o* est la direction de la porte entr'ouverte; *m n* est l'ouverture qu'elle doit fermer; et en prenant *m o* égale à *m n*, la longueur *m o* de la porte se trouve déterminée. Pour assurer à *m o* la longueur *m n*, traçons le losange *m n r o* : sa diagonale *m r* divise en deux parties égales l'angle *n m o*; elle est terminée en *r* par la parallèle à *m n* menée par *n*, et la parallèle à *m n* menée par *r* achève le losange. C'est cette construction du losange *m n r o* que nous allons suivre dans le tracé perspectif.

Soient M N, (fig. 79) l'ouverture et M O la direction données; *d* est placé au-dessous de l'horizon sur la verticale du tableau, et P*d* est égale au quart de la distance.

On joint M P que l'on divise en quatre parties égales, on mène 3 M' parallèle géométrale à M O et 3 N' parallèle géométrale à M N, puis on joint M'*d*, N'*d*; on divise géométralement en deux parties égales par la droite *d* K l'angle M'*d* N' et l'on joint 3 K à laquelle on mène une parallèle géométrale indéfinie par le point M;

c'est la direction perspective de la diagonale du losange qu'il s'agit de déterminer.

On joint NP sur laquelle le prolongement de 3 N' détermine le point de division 3' et une parallèle géométrale à 3' M' menée par F est une parallèle perspective à MO ; le point R se trouve ainsi déterminé par l'intersection de MR et de NR, et la parallèle perspective à MN, menée par R, détermine le point O. Pour obtenir cette parallèle perspective, en s'aidant de la construction déjà tracée, on joint RP qui se trouve coupée en x par la droite 3 K ; RO, parallèle géométrale à x N', donne le point O sur la direction MO, et la verticale OO' détermine la porte MOO' destinée à fermer l'ouverture MN.

Si l'ouverture que la porte doit fermer est pratiquée dans un mur perpendiculaire ou parallèle au plan du tableau, le tracé géométrique restant le même, la traduction perspective se simplifie ainsi qu'on le voit fig. 79 *bis*, où MN étant perpendiculaire au plan du tableau, d est la moitié de la distance, et figure 79 *ter*, où MN étant parallèle au plan du tableau, d est le sixième de la distance.

§ VII. Lignes droites tracées dans des plans inclinés.

TRENTIÈME TRACÉ.

Déterminer l'inclinaison des lignes du toit d'une tour carrée.

Soit B A C, (fig. 80), le sommet d'une tour carrée, couronnée d'un entablement en saillie bac, et dont on veut déterminer le toit.

Après avoir obtenu la verticale O S du bâtiment, et réglé l'inclinaison du toit par le choix du point S, on mène S a, S b, S c, et par m, milieu géométral de ab, on mène m S que l'on prolonge jusqu'à sa rencontre en x avec la verticale du tableau ; ce point x est le point de fuite de la ligne m S du plan incliné du toit, et l'horizontale x H menée par x est l'horizon rationnel de ce plan, de sorte que pour achever le toit il suffit de joindre chacun des points de division de ab avec x ; car ce point x est le point de fuite commun à toutes les droites parallèles à m S situées dans le plan incliné du toit ; et tout ce que nous avons dit jusqu'à présent sur *l'horizon réel* ou *fictif* des plans horizontaux et verticaux, s'applique sans aucune restriction aux horizons rationnels des plans inclinés.

Mais il arrive très-souvent que mS ne rencontre la verticale du tableau que hors du tableau, et comme tous nos tracés perspectifs doivent se renfermer dans le cadre du tableau, nous allons donner le moyen de suppléer à ce point x : on prend à cet effet sur la verticale du tableau un point quelconque K, on joint K m, et par un point K' choisi de telle manière qu'une parallèle géométrale à mS, K'x', rencontre la verticale Px' dans le tableau, on mène une horizontale hh' joignant ensuite 1 K, 2 K, etc., ces droites coupent l'horizontale menée par K' en des points h, h', que l'on joint à x' par les droites h'x', h'x', auxquelles on mène des parallèles géométrales par 1, 2, etc., de ab, ici par exemple, 1x est parallèle géométrale à h'x' et 9x est parallèle géométrale à hx'.

Il est d'autant plus essentiel de tracer avec soin ces lignes de pente des toits, que lorsqu'elles ne sont pas en perspective, le toit et par suite l'édifice ne paraissent jamais d'aplomb, quoique leurs arêtes soient verticales.

TRENTE-UNIÈME TRACÉ.

Profil géométral et relations nécessaires à fixer entre la hauteur et la largeur des marches, pour déterminer un escalier en perspective.

Dans les beaux escaliers, la largeur des marches où pose le pied est ordinairement double de leur hauteur; c'est dans ce système qu'est construit géométralement

l'escalier A A' A" A"', (fig. 81) et l'on voit qu'alors la ligne de rampe Va''', qui passe par le sommet de toutes les marches, tend perspectivement à d, Pd étant la moitié de la distance, tandis que A A''' est parallèle géométrale à Va'''.

La détermination de cette ligne de rampe est nécessaire pour mettre l'escalier facilement en perspective; on conçoit un plan incliné, passant par cette ligne, tangent aux arêtes des marches et dont l'horizon rationnel se trouverait ici, par exemple, en portant la moitié de la distance principale sur la verticale du tableau; il suffit alors de marquer les points de fuite des lignes inclinées, parallèles entre elles, tangentes et perpendiculaires aux arêtes de l'escalier.

V α D est une ligne de rampe dans un système de marches dont la hauteur est égale à la largeur; P D est la distance entière; et l'horizon rationnel du plan incliné, passant sur la ligne de rampe et tangent aux arêtes des marches, se déterminerait ici, en portant la distance principale sur la verticale du tableau.

V β d' est une ligne de rampe dans un système de marches dont la hauteur est double de la largeur; P d' est le double de la distance; et l'horizon rationnel du plan incliné tangent aux arêtes des marches et passant par la ligne de rampe, se déterminerait dans ce cas, en portant le double de la distance principale sur la verticale du tableau.

V γ d'' est une ligne de rampe dans un système de marches dont la hauteur est le quart de la largeur; P d'' est le quart de la distance et l'horizon rationnel du plan

incliné tangent aux arêtes des marches et passant par la ligne de rampe, se trouverait encore ici en portant le quart de la distance sur la verticale du tableau.

V δ d''' est une ligne de rampe dans un système de marches dont la hauteur est les 3/4 de la largeur, etc.; Pd''' est les 3/4 de la distance; et portant ces 3/4 de la distance sur la verticale du tableau, on aurait de même ici l'horizon rationnel du plan incliné passant par la ligne de rampe, etc., etc.

TRENTE-DEUXIÈME TRACÉ.

Etant donnée une seule marche et la pente de la rampe, mettre un escalier en perspective.

1° soit A B b, (fig. 82) la marche donnée dans un systyme où la hauteur est moitié de la largeur; la vue est de front, d est placé au-dessus de l'horizon sur la verticale du tableau; et P d est la moitié de la distance.

On prolonge la verticale A B que l'on divise en autant de parties égales à A B, 1, 2, etc., que l'on veut de marches en perspective; on joint A d, B d, et les intersections de ces lignes de rampe avec 1 P, 2 P, etc., déterminent successivement les marches perspectives B', B", etc.

Les largeurs ou *dessus* des marches, qu'on appelle aussi *girons*, ne sont visibles que jusqu'à la ligne d'horizon; ensuite on n'aperçoit plus que les hauteurs des marches nommées *devans* ou *contre-marches*; et même

elles sont en parties cachées par les arêtes des marches, à mesure qu'elles s'élèvent au-dessus de l'horizon, ainsi que l'indique le tracé de la figure 82 *bis*, où les lignes ponctuées marquent les girons et les parties des contre-marches qui sont devenus invisibles.

Si l'escalier, la hauteur des marches restant toujours moitié de leur largeur, change de direction suivant *m o*, (fig. 82), alors on prend *m o* égale au double de *m n*, *o m'* égale à *m n*, et *m m'* est la nouvelle ligne de rampe : ayant déterminé la première marche *n m k* de la longueur voulue, on mène *k m"* parallèle géométrale à *m m'*, puis *k o'* horizontale égale à *o m*, *o' m"* verticale égale à *o m*, et ainsi de suite.

L'horizontale menée par *d* marque ici l'horizon rationnel du plan incliné des rampes.

2° Soient, A B *b* (fig. 83) la marche donnée dans un système quelconque et R K M l'angle géométral que fait la ligne de rampe avec une horizontale ; *d* est placé sur l'horizon, et P *d* est la moitié de la distance. On fait l'angle P *d* K' géométralement égal à l'angle donné K, et l'on porte P K' deux fois de P en P'. Le point P' devient le point de fuite de la ligne de rampe perspective, et l'horizontale menée par P' est l'horizon rationnel de la pente de l'escalier. On prolonge la verticale A B que l'on divise en un certain nombre de parties égales à A B, on mène les lignes de rampe A P', B P', et leurs intersections avec 1 P, 2 P, etc., déterminent successivement les marches perspectives B', B", etc.

Si l'escalier est tournant, ou qu'il change de direction, il suffit toujours de déterminer l'horizon rationnel

des rampes pour obtenir les marches par un tracé analogue à celui que nous venons de donner.

TRENTE-TROISIÈME TRACÉ.

Construire perspectivement une rampe montante ou descendante dont la pente est donnée.

Soit Pd1, (fig. 84) l'angle géométral que fait la rampe avec l'horizon; la rampe montante commençant à partir de A B et la rampe descendante à partir de ab; Pd est le quart de la distance.

On détermine P' ou p en portant quatre fois P 1 de P en P', ou de P en p : par P' ou p on mène une horizontale sur laquelle on porte la longueur 1 d jusqu'en d', ou d''; P'd' est l'horizon rationnel de la rampe montante; $p d''$ est l'horizon rationnel de la rampe descendante, chacune de ces rampes a en longueur, A C ou ac, trois fois la largeur A B ou ab; elles sont pavées de la même manière avec dalles carrées dont quatre font la largeur de la rampe.

TRENTE-QUATRIÈME TRACÉ.

Les pentes également inclinées ont leurs points de fuite sur le même horizon rationnel.

Nous venons de voir dans le tracé précédent comment, étant donné l'angle géométral que fait une rampe avec

l'horizon du tableau, on en déduit l'horizon rationnel du plan incliné de la rampe ; les pentes également inclinées faisant le même angle géométral avec l'horizon du tableau, il résulte évidemment de la construction précédente que les pentes également inclinées ont le même horizon rationnel, et par suite que les points de fuite de toutes les lignes tracées dans les plans également inclinés de ces pentes se trouvent sur ce même horizon rationnel.

A B E a H b K, (fig. 85) est un chemin dans lequel A, a, ont la même pente et conséquemment le même horizon rationnel P'; B, b, ont aussi même pente, mais différente de celle A, et conséquemment un seul horizon rationnel P'' différent de P', etc.

$\alpha \beta \gamma \delta$ est un plan géométral des différens détours d'un chemin d'égale largeur dans toute son étendue ; alors étant donnée la direction $\alpha \gamma$, le point β se détermine par l'intersection des diagonales $\alpha \beta$ ou $\gamma \delta$ qui toutes deux divisent les angles $\delta \alpha \gamma$ ou $\alpha \gamma \beta$ en deux parties égales ; si l'on se sert de $\gamma \delta$, on mène par δ une parallèle à la direction $\alpha \gamma$; si on se sert de $\alpha \beta$, le point β est déterminé directement.

TRENTE-CINQUIÈME TRACÉ.

Déterminer un toit saillant en fronton, sur une face fuyante d'un bâtiment rectangulaire.

Soient M la face fuyante donnée, (fig. 86) et BAC le fronton suivant lequel on veut déterminer un toit, dont la saillie A*a* est donnée.

On prolonge CA jusqu'à sa rencontre en *f* avec la verticale élevée par le point de fuite F de BC, et portant F*f* de F en *f'*, *af'* détermine la direction *ab* parallèle perspective à AB dans le plan incliné du toit saillant.

Si *f'* se trouve hors du tableau, on y supplée en divisant *af* en deux parties égales au point K et menant *ab* parallèle géométrale à KF, O étant le milieu de A*f*, FO est parallèle géométrale à AB et KO est parallèle géométrale a A*a*.

Les frontons qui terminent le sommet des temples antiques sont ordinairement triangulaires; et les temples rectangulaires, grecs ou romains, sont en général ornés de deux frontons plus ou moins élevés. Dans les frontons romains, la hauteur est presque toujours le quart ou au plus le cinquième de la base, tandis que dans les frontons grecs, cette hauteur varie du septième au neuvième : ainsi pour déterminer un fronton, il suffit de connaître le rapport de la base à la hauteur du triangle isocèle dont il est formé : *a b c*, (fig. 86 *bis*) est un fronton romain dont la hauteur C*m* est le quart de la

base ab : Pd est sur la verticale du tableau la moitié de la distance ; Aa, Bb sont les saillies de la corniche, et Mm détermine le point m milieu perspectif de ab; la rencontre de la verticale élevée par m et de la droite qui joint le point a au point d, détermine C et la droite Cb achève le fronton.

§ VIII. Lignes courbes.

TRENTE-SIXIÈME TRACÉ.

Inscrire un cercle perspectif dans un carré perspectif donné dont un des côtés est parallèle à l'horizon.

La perspective des lignes courbes repose presque entièrement sur certaines propriétés du cercle que nous allons donner avant tout, car les tracés perspectifs ne sont en général que la traduction des constructions géométriques.

Soit MGNH, (fig. 87) un cercle inscrit dans un carré ABCE.

1° Si l'on joint AH, et que par α, où cette droite coupe la circonférence, on mène $\alpha\, a$ parallèle à MN, Aa est égale à $\dfrac{AB}{5}$. (1)

(1) En effet, la tangente AG est moyenne propor-

2° Si l'on joint AN, et que par β, où cette droite coupe la circonférence, on mène βb parallèle à MN, on a Ab égale à $\dfrac{AM}{5}$ ou bien à $\dfrac{AB}{10}$. (1)

3° Si par le milieu de AG on mène LH, et que par le point γ, où cette droite coupe la circonférence, on mène γc parallèle à MN, on a dès-lors Ac égale à $\dfrac{AB}{17}$. (2)

tionnelle entre la sécante entière AH et sa partie extérieure $A\alpha$, ce qui donne, en désignant le rayon du cercle qui est égal à AG par R, $\overline{R^2} = AH \times A\alpha$; le triangle rectangle AHB donne d'ailleurs $\overline{AH^2} = 5R^2$; ainsi $\overline{AH^2} = 5 \times AH \times A\alpha$ d'où $A\alpha = \dfrac{AH}{5}$ et comme $A\alpha : AH :: A\alpha : AB$, il s'ensuit $A\alpha = \dfrac{AB}{5}$.

(1) En effet $R^2 = A\beta \times AN$ et $AN^2 = 5R^2$ d'où $A\beta = \dfrac{AN}{5}$ et comme $A\beta : AN :: Ab : AM$, on en conclut $Ab = \dfrac{AM}{5} = \dfrac{AB}{10}$.

(2) En effet $\dfrac{R^2}{4} = L\gamma \times LH$, et $\overline{LH^2} = 17\dfrac{R^2}{4}$ d'où

4° Si l'on joint LN, et que par δ, où cette droite coupe la circonférence, on mène δd parallèle à MN, on a Ad égal à $\dfrac{AM}{13}$ ou bien à $\dfrac{AB}{26}$. (1)

5° Si par Q milieu de LG on mène QM, et que par ϵ, où cette droite coupe la circonférence, on mène ϵe parallèle à MN, on a Ae égale à $\dfrac{AM}{25}$ ou bien à $\dfrac{AB}{50}$. (2)

6° Si après avoir joint G α, on prolonge cette droite jusqu'en m, où elle rencontre AM,

$L\gamma = \dfrac{LH}{17}$ et comme $L\gamma : LA :: Ac : AB$, il s'ensuit $Ac = \dfrac{AB}{17}$.

(1) En effet $\dfrac{R^2}{4} = L\delta \times LN$, et $\overline{LN}^2 = 13 \dfrac{R^2}{4}$ d'où $L\delta = \dfrac{LN}{13}$, et comme $L\delta : LN :: Ad : AM$, on a $Ad = \dfrac{AM}{13} = \dfrac{AB}{26}$.

(2) En effet $\dfrac{R^2}{16} = Q\epsilon \times QM$ et $QM^2 = 25 \times \dfrac{R^2}{16}$

on a Am égale à $\dfrac{AM}{2}$ (1)

7° Si après avoir joint $C\beta$, on prolonge cette droite jusqu'en m', on a, Am' égale à $\dfrac{AM}{4}$, ou bien à $\dfrac{Am}{2}$. (2)

8° Si après avoir joint $G\beta$, on prolonge cette droite jusqu'en n, on a An égale à $\dfrac{AM}{3}$. (3)

d'où $Q\varepsilon = \dfrac{QM}{25}$ et comme $Q\varepsilon : QM :: A\varepsilon : AM$, on en conclut $A\varepsilon = \dfrac{AM}{25} = \dfrac{AB}{50}$.

(1) En effet les triangles semblables $A\alpha m$ et $G\alpha H$ donnent $A\alpha : \alpha H :: Am : GH$; or $\alpha A = \dfrac{\alpha H}{4}$ donc $Am = \dfrac{GH}{4} = \dfrac{AM}{2}$.

(2) En effet les triangles semblables $A\beta m'$ et βCN donnent $A\beta : \beta N :: Am' : NC$; or $A\beta = \dfrac{\beta N}{4}$ donc $Am' = \dfrac{NC}{4} = \dfrac{AM}{4} = \dfrac{Am}{2}$.

(3) En effet les triangles semblables $An'\beta$ et ACN

Si nous nous sommes aussi longuement étendu sur ces propriétés remarquables du cercle, ce n'est pas qu'elles soient toutes indispensables à la perspective des lignes courbes, mais il nous a semblé utile de les faire connaître, afin que si l'une d'elles ne convient pas dans certains cas particuliers, on puisse au besoin recourir aux autres, ou profiter d'une disposition déjà établie, pour achever plus rapidement le tracé perspectif dont on s'occupe.

Nous allons donc déterminer le tracé perspectif du cercle inscrit dans un carré, en nous servant successivement de chacune des propriétés du cercle que nous venons de donner géométralement; et pour obtenir des points séparés et bien distincts de la courbe perspective, nous prendrons une très-petite distance, qu'il faudrait bien se garder d'employer s'il s'agissait d'un tableau.

donnent $An' : AC :: A\beta : AN$ et comme $A\beta = \dfrac{AN}{5}$ on a $An' = \dfrac{AC}{5} = \dfrac{2R}{5}$; d'ailleurs $Gn' = AG - An' = R - \dfrac{2R}{5} = 3 \times \dfrac{R}{5}$ et comme $\beta n' = \dfrac{R}{5}$ il s'ensuit $Gn' = 3\beta n'$; mais les triangles semblables $n'G\beta$ et AGn donnent $Gn' : n'\beta :: AG : An$; donc $AG = 3An$ et conséquemment $An = \dfrac{AG}{3} = \dfrac{AM}{3}$.

Soit BACE, (fig. 88) le carré perspectif donné.

En menant les diagonales AE, BC, et par leur point d'intersection O une horizontale et une droite au point principal, on détermine les diamètres perspectifs GH, MN du cercle demandé. Voyons maintenant à déterminer un certain nombre des points de la courbe qui représente le cercle en perspective.

1° On prend Aa égale à $\dfrac{AB}{5}$; on joint AH, et menant aP parallèle perspective à MN, l'intersection des deux droites AH et aP est un point du cercle perspectif demandé.

2° On prend Ab égale à $\dfrac{AB}{10}$, ou bien à $\dfrac{AM}{5}$; on joint AN, et menant bP parallèle perspective à MN, l'intersection β des deux droites AN et bP est un point du cercle perspectif.

3° Par K, intersection des diagonales AH et BG, on mène une horizontale KL qui détermine L milieu perspectif de AG. On prend Ac égale à $\dfrac{AB}{17}$; on joint LH, et menant cP parallèle perspective à MN, l'intersection γ des deux droites LH et cP est un point du cercle perspectif.

4° On prend Ad égale à $\dfrac{AB}{26}$ ou bien à $\dfrac{AM}{13}$; on joint LN, et menant dP parallèle perspective à MN,

l'intersection δ des deux droites LN et dP est un point du cercle perspectif.

5° Au moyen des diagonales LH, L'G, et de l'horizontale menée par leur intersection K', on détermine Q milieu perspectif de LG; on prend Ae égale à $\dfrac{AB}{50}$ ou bien à $\dfrac{AM}{25}$, ou encore à $\dfrac{A b}{5}$; on joint QM, en menant eP parallèle perspective à MN, l'intersection ε des deux droites KM et eP est encore un point du cercle perspectif.

6° En prenant Am égale à $\dfrac{AM}{2}$ et joignant mG, l'intersection de mG avec AH donne le point α.

7° En prenant An égale à $\dfrac{AM}{3}$, et joignant nG, l'intersection de nG avec AN donne le point β.

8° En prenant Am' égale à $\dfrac{AM}{4}$, et joignant m'C, l'intersection de m'C avec AN donne aussi le point β.

Ainsi on peut avoir six points, M, α, β, γ, δ, ε, du quart de cercle perspectif; six autres points pour le quart GN, six encore pour NA et six enfin pour MH, ce qui est plus que suffisant pour déterminer le cercle perspectif.

Etant donnés les diamètres rectangulaires d'un cercle

perspectif, il est facile de déterminer le carré perspectif dans lequel il est inscrit, et par suite la courbe qui représente la totalité du cercle en perspective.

L'élève fera bien de répéter sur une figure séparée chacun des huit tracés précédens, afin de s'exercer au tracé de la courbe, apparence perspective du cercle : il aura soin d'ailleurs de faire varier la distance, et d'examiner les courbes différentes qui résultent de cette variation. Enfin, quand il aura acquis ainsi le sentiment de cette courbe, quatre points seulement, obtenus par l'un quelconque des tracés que nous venons de donner, lui suffiront pour la déterminer correctement.

TRENTE-SEPTIÈME TRACÉ.

Inscrire un cercle perspectif dans un carré perspectif quelconque.

Etant donné un cercle inscrit dans un carré quelconque A...B, (fig. 89) dont les côtés et les diagonales ne sont ni parallèles ni perpendiculaires à l'horizon, on se sert pour déterminer le cercle perspectif d'un carré *a...b* dont l'un des côtés est parallèle et l'autre perpendiculaire à l'horizon, le cercle C inscrit dans le carré *a..b*, l'étant également dans le carré A...B.

Pour déterminer *a...b* en perspective, il suffit de remarquer que si A...B est lui-même donné perspectivement, ses diagonales AB, KE donnent le point C par leur intersection, et que la longueur de GH est la

même que celle de AE qu'il suffit dès-lors de déterminer par sa grandeur perspective.

TRENTE-HUITIÈME TRACÉ.

Décrire perspectivement un cercle concentrique à un cercle perspectif donné.

Soient MGNH, (fig. 90) le cercle perspectif donné, et gh le diamètre du cercle concentrique qu'on veut tracer perspectivement; on joint PG, PH, PM, et par M et N menant des horizontales, on détermine le carré perspectif ABCE dans lequel se trouve inscrit ainsi le cercle perspectif donné: après avoir joint Pg, Ph, la diagonale CA prolongée donne a et c; la diagonale BE prolongée donne b et e, et $abce$ est le carré perspectif dans lequel doit être inscrit le cercle concentrique cherché, qui dès-lors se trouve entièrement déterminé par le tracé précédent.

Maintenant si xy détermine l'élévation du cercle MGNH au-dessus du sol, et qu'on veuille tracer sur le sol un cercle concentrique et constamment au-dessous du premier, de toute la hauteur xy, il suffit de joindre Px et Py, et par x', où Px coupe MGNH, d'abaisser la verticale $x'y'$, y' est sur le sol, un point du cercle concentrique cherché, et ainsi de suite, etc.; ou détermine par ce moyen dans un bassin circulaire, ou le sol du bassin, ou le niveau de l'eau, ou différentes moulures, etc.

TRENTE-NEUVIÈME TRACÉ.

Déterminer un cercle perspectif en un point donné sur la surface d'une tour ronde en perspective.

Soient AkB H, (fig, 91) et M milieu de Ak, la tour et le point donnés.

Prenant à volonté les points a, b, etc., par lesquels on abaisse des verticales ak', bk'', etc., sur l'horizon, ou divise ak' en deux parties égales, et ce point milieu m est un point du cercle cherché, m' milieu de bk'' en est un autre, et ainsi de suite.

Si l'on choisit les points pris à volonté, au-dessous de l'horizon, a', b', on élève alors les verticales $a'a$, $b'b$, et l'on a de même les points milieux m, m' de ak' et de bk''.

Ainsi en divisant Ak en un certain nombre de parties égales ; ak', bk'', etc., en un même nombre de parties égales, les points de division déterminent des points de cercles perspectifs qui peuvent indiquer sur la tour des assises, des cordons, etc. Si l'on veut des cordons saillans, on détermine un cercle perspectif concentrique à celui donné, ce qui rentre dans le tracé précédent, et l'on obtient ainsi autant de cercles circonscrits qu'on a décrit de cercles primitifs sur la tour.

C'est ainsi qu'on a déterminé la corniche dont la saillie est indiquée par le diamètre A'B' : oS est la verticale de la tour, xy exprime l'élévation du cercle con-

centrique cherché au-dessus du cercle y : le point x' se trouve par la rencontre des droites ox et yS.

QUARANTIÈME TRACÉ.

Diviser une circonférence perspective en un certain nombre de parties perspectivement égales.

Soit AB, (fig. 92) le diamètre de la circonférence perspective donnée AMB; sur ce diamètre on décrit une demi-circonférence géométrale que l'on divise en autant de parties géométralement égales qu'on veut obtenir de parties perspectivement égales, et par les points de division e, e, m, etc., on abaisse des verticales qui coupent AB en K, K', K", etc., et menant par ces points les droites PK, PK', PK", etc., on obtient sur AMB les points E, C, M, etc., qui y sont espacés d'une manière égale en perspective; les mêmes droites PK, PK', PK", etc., donnent par leur intersection avec la demi-circonférence située au-dessous de AB, de nouveaux points de division espacés d'une manière égale, perspectivement.

Ce tracé est d'un fréquent usage pour placer et espacer convenablement en perspective, la clé et les voussoirs d'une voûte dont la courbe perspective est donnée. Il sert encore à déterminer en perspective, un point donné de position sur la circonférence dont la courbe perspective est l'apparence, les créneaux d'une tour ronde, etc., etc.

QUARANTE-UNIÈME TRACÉ.

Tracer perspectivement un hexagone régulier (1).

Le côté de l'hexagone est géométralement égal au rayon du cercle circonscrit; soit donc, (fig. 93) AHCBEG l'hexagone géométral qu'on veut mettre en perspective et dont le côté EG est parallèle à l'horizon. En construisant géométralement sur EG le rectangle EGHC, nous observerons que les deux triangles HKO et HKA étant égaux, KO est égale à KA, et c'est sur cette observation qu'est fondé le tracé perspectif que nous allons donner.

Soit $ecgh$ l'apparence perspective du rectangle géométral ECGH, l'intersection des diagonales cg, eh donne le point o par lequel on mène une horizontale indéfinie qui coupe Pg en k et Pe en k'. On porte sur l'horizontale, ko de k en a, $k'o$ de k' en b, ce qui détermine complétement l'hexagone perspectif $ahcbeg$.

QUARANTE-DEUXIÈME TRACÉ.

Tracer perspectivement un octogone régulier.

Soit ab, (fig. 94) le côté perspectif, donné parallèle à l'horizon, d'un octogone régulier.

(1) Le cercle dans lequel on les inscrit servant à tracer géomé-

Sur l'extrémité b on élève une verticale br géométralement égale à ab, et l'on joint ar que l'on divise en deux parties égales au point q; sur le prolongement de ab on prend ax égale à aq et bx' égale aussi à aq; on achève sur xx' le carré perspectif $xy'yx'$. On joint Pa, Pb, qui coupent la diagonale xy du carré perspectif $x'yy'x$, et par les points d'intersection on mène deux horizontales qui coupent xP en m en et k, et $x'P$ en c et e; $abceghkm$ est l'octogone perspectif demandé.

A...M est un octogone régulier géométral : les côtés AB, CE, prolongés, donnent par leur intersection le point Q; en joignant CH, on a BQ égale à QR, et XY devient un carré dans lequel l'octogone se trouve inscrit : BCR est un triangle rectangle isocèle, et les horizontales MC, KE passent par les intersections de XY avec AH et BG. On voit que le tracé perspectif est la traduction fidèle de cette construction géométrale.

QUARANTE-TROISIÈME TRACÉ.

Tracer perspectivement une demi-circonférence fuyante dont le rayon est donné.

Soit ac, (fig. 95) le rayon donné; d est placé au-dessus de l'horizon sur la verticale du tableau, et Pd est la moitié de la distance.

tralement l'hexagone et l'octogone réguliers, nous avons cru devoir mettre les tracés perspectifs de ces polygones immédiatement après le tracé perspectif du cercle.

On joint Pa, Pc et ad qui, par son intersection avec Pc détermine le point e, et par suite, au moyen de la verticale eb, le rectangle $abec$, dans lequel devra se trouver inscrite la demi-circonférence demandée ; la verticale menée, par l'intersection des diagonales ae, bc, donne le point s, sommet de la courbe fuyante ; divisant ac en cinq parties égales, et joignant P$\frac{ac}{5}$, cette droite donne, par son intersection avec bc et ae, deux nouveaux points de la courbe k, k' ; ainsi l'on a cinq points a, k, s, k', b, pour déterminer la demi-circonférence fuyante ;

b', b'', etc., sont une répétition successive de *pleins cintres* égaux à ab, et l'on voit avec quelle facilité P$\frac{ac}{5}$ les détermine successivement.

On remarquera que la courbe fuyante, que l'on a répétée exprès isolément au-dessus de la construction géométrale, éprouve une espèce de renflement en k, et qu'elle se précipite ensuite presque en ligne droite vers k' ; ce sentiment de la courbe fuyante en facilite singulièrement le tracé et l'on ne peut l'acquérir que par des exercices répétés sur des figures de toutes grandeurs.

L'élève ne doit pas, d'ailleurs, perdre de vue qu'il lui faut obtenir, à force de pratique, assez d'habitude pour exécuter à la main, et par sentiment, les tracés rigoureux que nous indiquons avec le compas, la règle et l'équerre.

La construction géométrale A...E explique suffisam-

ment le tracé perspectif: l'horizontale K K' détermine $\dfrac{AC}{5}$, ainsi que nous l'avons fait voir en parlant des propriétés du cercle.

QUARANTE-QUATRIÈME TRACÉ.

Tracer des demi-circonférences concentriques, perspectivement, à une demi-circonférence fuyante donnée.

Soient cm, (fig. 96) la courbe perspective donnée, et m', m'' les points par lesquels on veut tracer des courbes concentriques, perspectivement.

On joint P m, et l'on inscrit ainsi le cintre cm dans le rectangle $ebag$; puis on mène P m', P m'' et les droites ca, cb qui déterminent $a' b'$, $a'' b''$; on divise $e' b'$ en cinq parties égales, et l'on construit les courbes cm', cm'' concentriques à cm, au moyen de $P\dfrac{eb}{5}$, et des diagonales gb, ea.

La construction géométrale CAMB explique suffisamment le tracé perspectif.

QUARANTE-CINQUIÈME TRACÉ.

Tracer le cintre perspectif qui termine l'épaisseur d'une voûte quelconque donnée.

1°. Soit AB, (fig. 97) l'épaisseur perspective d'une voûte donnée dont le plein cintre est indiqué par KM, dans une vue de face.

C étant le centre du cercle KM, on joint PC ; par B on élève la verticale BK' qui coupe PK en K'; l'horizontale indéfinie menée par K', coupe PC en C'; et le cintre cherché K'M' est un cercle qui se décrit du point C', comme centre, avec K' C' pour rayon. Quelle que soit la disposition de la voûte vue de face, par rapport à P, ce tracé perspectif donne les cintres K', K", K"'... qui en déterminent l'épaisseur plus ou moins grande.

2°. Soient EM, (fig. 98) le plein cintre fuyant donné, et AB l'épaisseur de la voûte.

Par un point K, pris à volonté sur la courbe donnée EMG, on abaisse une verticale qui coupe EG en K', et par les points K, K', on mène deux horizontales indéfinies; on joint PE et P*e* que l'on prolonge jusqu'à sa rencontre en R avec l'horizontale K'R ; par R on élève une verticale dont l'intersection avec K*m* détermine le point *m* de la courbe cherchée, et l'on obtient, en répétant ce tracé, autant de points qu'on veut du cintre perspectif cherché.

3°. Soit M N, (fig. 99) l'épaisseur d'une voûte surbaissée quelconque, dont MCBA est le cintre vu de face.

Sur cette courbe on prend à volonté un point C, que l'on joint avec P, et l'on abaisse la verticale CK qui coupe MA en K'; puis on joint KP qui coupe l'horizontale N*a* en K'; la verticale élevée ensuite par K', détermine par son intersection avec CP un point *c* du cintre cherché, qu'on peut ainsi tracer par autant de points que l'on veut, obtenus d'une manière analogue.

Si la voûte est à plein cintre, la courbe MBA est une circonférence dont O est le centre ; et en joignant OP, on détermine par son intersection avec N *a* le centre *o* de la circonférence N*ba*, qui est le cintre cherché.

AEMGB est un cintre surbaissé, tracé géométralement sur le diamètre AB, et composé d'arcs de cercle.

QUARANTE-SIXIÈME TRACÉ.

Tracer perspectivement les courbes d'une voûte en arc de cloître.

Soient AMB, EM'G, (fig. 100) les cintres qui terminent le carré perspectif d'une voûte en arc de cloître, dont AE fixe l'épaisseur.

En menant par MM', sommets des cintres, deux horizontales, on détermine le parallélipipède de rectangle AEBG *aebg*, dans lequel se trouve inscrite la voûte; la verticale SS', qui joint les milieux des carrés perspectifs AEBG, *abeg*, donne en S le point d'intersection des courbes que l'on cherche; *a*C détermine $\dfrac{AM}{a}$ et

joignant *a*S', *e*S', les intersections de ces droites avec
$\frac{AM}{2}$ — P donnent les points K et K" de chacune des courbes cherchées ; joignant $\frac{BM}{2}$ — P, ses intersections avec les horizontales menées par K et par K", donnent de nouveaux points (K), (K'), dont l'une est A K" S (K') G, et l'autre E K S (K) B; la forme de ces courbes est distinctement indiquée dans la figure 100 *bis*.

x H est l'apparence d'une tangente à la voûte, et conséquemment les deux apparences des courbes doivent rester tangentes à cette horizontale *x* H; *x* se détermine de la manière suivante :

Par S et S' on mène les horizontales S L, S' R, et l'on divise la verticale du tableau en quatre parties égales de L en P; on divise aussi la verticale S S' en quatre parties égales, et du point R comme centre avec R L pour rayon on décrit une circonférence ; on porte le quart de S S' de 1 en N sur la verticale du tableau, et de ce point N comme centre avec le rayon N 1 on décrit une circonférence à laquelle on mène par *d*, P *d* étant le quart de la distance, une tangente *d* T; une parallèle géométrale à cette tangente, T" *x*, menée tangentiellement à la circonférence décrite du point R comme centre, détermine, par son intersection avec la verticale du tableau, le point *x* cherché.

QUARANTE-SEPTIÈME TRACÉ.

Tracer perspectivement une ogive.

Soient AMB, (fig. 101) un cintre ogive vu de front, et ab le diamètre fuyant sur lequel on veut tracer perspectivement la courbe ogive.

On divise AB en un certain nombre de parties égales, suivant le nombre de points que l'on veut pour déterminer la courbe, et l'on divise ab en un même nombre de parties égales perspectivement; on élève la verticale $1k$, et l'on mène l'horizontale kk'; puis on joint k' P qui coupe la verticale élevée par le point 1 de ab en un point k''' qui appartient au cintre fuyant amb.

On remarquera que l'horizontale kk' sert à déterminer à la fois deux points de la courbe, car elle appartient aux verticales élevées par les deux points de division extrêmes de AB, 1 et 7.

Ayant donné les moyens d'obtenir par points les apparences des courbes surbaissées et ogives, il sera facile d'employer une méthode analogue pour obtenir en perspective des courbes quelconques; ainsi nous ne nous y arrêterons pas plus long-temps.

§ IX. OMBRES PORTÉES.

Un corps opaque ne peut jamais être éclairé qu'en

partie par un corps lumineux, et l'espace privé de lumière qui est situé du côté de la partie non éclairée est ce qu'on appelle *ombre*. Ainsi l'ombre proprement dite représente un solide dont la forme dépend à la fois de celle du corps lumineux, de celle du corps opaque et la position de celui-ci à l'égard du corps lumineux ; il suit de là que la séparation d'ombre et de lumière sur un corps opaque, dépend à la fois de la forme et de la position de ce corps par rapport au foyer de lumière, tandis que l'ombre portée, considérée sur un plan situé derrière le corps opaque qui la produit, n'est autre chose que la section faite par ce plan dans le solide qui représente l'ombre.

L'ombre portée d'une droite sur un plan est une ligne droite, et en général les contours des ombres portées sur des surfaces planes accusent la forme des corps qui les produisent.

Le contour de l'ombre étant terminé par les ombres de lignes droites ou courbes, les constructions de perspective linéaire employées dans les tracés précédens, s'appliquent également à la détermination des contours des ombres portées ; mais la couleur de ces ombres et leur intensité sont du ressort de la perspective aérienne.

Nous regarderons comme parallèles entre eux les rayons lumineux dont les centres d'oscillation sont à une très grande distance de la terre, par exemple ceux du soleil ; et ce parallélisme est, ainsi que celui des verticales, sans erreur sensible dans la pratique, en raison de l'immense hauteur du cône lumineux et de la petitesse relative de sa base.

Le soleil étant à l'horizon, les ombres portées sont

infinies; à mesure que le soleil s'élève, les ombres portées sont moins longues, et elles deviennent égales à la hauteur des corps qui les portent, lorsque le soleil est à 50° centigrades.

Lorsque plusieurs lignes droites sont parallèles entre elles, les ombres portées par ces droites sur un plan horizontal sont aussi parallèles entre elles; et les apparences perspectives des ombres vont concourir aux mêmes points accidentels que les apparences perspectives des lignes dont elles sont les ombres.

Si l'ombre portée par un corps opaque se répartit sur plusieurs plans, elle se brise et suit le mouvement de ces plans divers; mais elle est toujours terminée par le rayon qui part de la sommité du corps opaque.

Les rayons d'une lumière factice sont convergens à cette lumière.

Si une verticale est éclairée par plusieurs lumières factices, chaque lumière portera une ombre qui sera dirigée vers le pied de cette lumière.

Il faut examiner attentivement dans la nature la position du soleil et la forme des ombres portées, pour distribuer ensuite ces ombres correctement en perspective, suivant que le jour vient sur le tableau.

Le foyer de la lumière peut être *dans le plan* du tableau, en *arrière* de ce plan, ou en *avant*, par rapport au spectateur qui l'a *devant* ou *derrière* lui; nous traiterons ces différens cas.

QUARANTE-HUITIÈME TRACÉ.

Déterminer les contours des ombres portées par différens corps opaques sur un terrain horizontal.

1º. Le soleil étant *dans le plan du tableau*, et la droite L, (fig. 102) indiquant la direction de ses rayons, que nous considérons comme parallèles entre eux, on veut déterminer les contours des ombres portées par les corps opaques M, N, m, sur un plan horizontal.

A'a, B'b sont parallèles géométrales à la direction donnée L, et coupent en a et b les horizontales Aa, Bb; ab va au point principal, et ABab est le contour perspectif de l'ombre portée par M sur le plan horizontal où il repose suivant AB.

TH, T'H', tE sont parallèles géométrales à la direction L : elles coupent les tangentes horizontales GH, G'H', en H et H'; HH' va au point principal, et tEHH'K est le contour perspectif de l'ombre portée par le corps N sur le plan horizontal où il repose suivant C, C'.

SR, S'R' sont des tangentes parallèles géométrales à L; xR, yR' sont des horizontales; RR' va au point principal, et xyRR' est le contour perspectif de l'ombre portée par le personnage m sur le plan horizontal où il repose suivant xy.

Ainsi, *lorsque le soleil est dans le plan du tableau*, c'est-à-dire lorsque la surface du tableau supposée pro-

longée indéfiniment, passerait par le centre du soleil; *la direction de l'ombre d'une ligne verticale, sur un terrain horizontal, est une ligne parallèle à l'horizon, et le rayon lumineux qui passe par le sommet de cette verticale, détermine la longueur de cette ombre.*

Si la verticale porte ombre sur un terrain incliné F, la direction F' de cette ombre est parallèle à l'inclinaison F du terrain, et le rayon lumineux qui passe par le sommet de la verticale détermine encore la longueur de l'ombre.

2°. Le soleil étant *en arrière du plan du tableau*, devant le spectateur, soient S, (fig. 103) la représentation du soleil dans le tableau, et T le pied de la verticale abaissée de S sur l'horizon; Ti, St se coupent en K, et iK est l'ombre portée par la droite m sur le plan horizontal.

AT, BT, ET prolongées indéfiniment, sont coupées par A'S, B'S, E'S, en a, b, e; eb va au point principal, et ABEeba est le contour perspectif de l'ombre portée par le corps M sur le plan horizontal où il gît.

Ainsi, *lorsque le soleil est en arrière du plan du tableau, la direction de l'ombre portée par une verticale sur un terrain horizontal, a pour point de fuite le pied de la perpendiculaire abaissée du centre de l'astre sur la ligne d'horizon, et le rayon lumineux qui, partant du centre de l'astre passe par le sommet de la verticale, détermine toujours la longueur de l'ombre.*

Si S est hors du tableau, et que T n'y soit pas non plus, on y supplée en prenant une fraction quelconque de PT et la même fraction de TS, par exemple $\dfrac{PT}{2}$,

$\dfrac{TS}{2}$; alors x étant le milieu de AP, x' est le milieu de A'P; et si l'on joint x avec $\dfrac{PT}{2}$, x' avec $\dfrac{ST}{2}$, il suffit de mener par A et A' des parallèles géométrales à $x\,\dfrac{PT}{2}$, $x'\,\dfrac{ST}{2}$ pour obtenir TA et SA' qui se coupent en a, et pour déterminer conséquemment d'une manière analogue à celle donnée quand on a T et S, le contour perspectif $ABEeba$ de l'ombre portée.

A at, (fig. 103 *bis*) est l'ombre portée par le bâtiment AB sur la face fuyante du mur M; la verticale PS' est la ligne de fuite de ce mur; S'A prolongée détermine la direction de l'ombre, SB en fixe la longueur, et la verticale at, qui représente l'ombre de l'arête verticale du bâtiment en saillie, la limite entièrement, S est le centre du soleil, et T le pied de la verticale abaissée de S sur l'horizon.

3°. Le soleil étant en *avant du tableau, derrière le spectateur*, imaginons que le soleil est dans un point du ciel, au-dessous de l'horizon diamétralement opposé à celui où il se trouve réellement, et soient N, (fig. 104) le point où le rayon tangent à la tête du spectateur rencontre le plan horizontal qui passe par ses pieds, et T l'extrémité de la verticale abaissée de N sur la ligne d'horizon: le contour de l'ombre sera déterminé par la construction suivante, entièrement analogue à celle du tracé précédent.

AT, BT, ET, GT, sont coupées par A'T, B'N, E'N, G'N en a, b, e, g, et A$abee'$ est le contour de l'ombre portée par le corps M sur le plan horizontal où il gît. La partie de l'ombre portée GEe' est derrière le corps M, ab va au point principal, be est une horizontale, et ge va au point principal.

Quand une lumière factice, une lampe, par exemple, est dans le tableau, on détermine l'ombre portée par un corps en joignant les sommités de ce corps avec la sommité de la lumière, et les extrémités de ce corps avec la projection du pied de la lumière sur le plan horizontal où gît le corps.

Observations générales sur les ombres portées lorsque le soleil est à l'horizon.

Le soleil S, (fig. 105) étant à l'horizon, les plans horizontaux N au-dessus de l'horizon sont privés de lumière, les plans horizontaux M au-dessous de l'horizon sont éclairés; les plans verticaux K, qui laissent le soleil entre eux et le point principal, sont privés de lumière, et les plans verticaux E, qui laissent le point principal entre eux et le soleil, sont éclairés.

§ X. Reflets.

Disposition générale dans le tableau des objets réfléchis dans l'eau.

Les reflets des corps se font à la surface de l'eau; ils

ne semblent s'y enfoncer perpendiculairement, dans une position renversée, que parce que l'*angle d'incidence* d'un reflet sur la surface de l'eau est égal à l'*angle de réflexion* que forme le rayon visuel du spectateur, dirigé à ce point de reflet avec la surface de l'eau.

Le spectateur S, (fig. 106), qui regarde en R le reflet de T, l'aperçoit en T''; il voit de même en A' le reflet de A sur lequel il dirige en r son rayon visuel : ainsi les corps T et A, dont les reflets sont réellement à la surface de l'eau en R, r, semblent au spectateur S, en T'' et A' s'enfoncer perpendiculairement dans l'eau, dans une position renversée, par rapport à T et A, et ils ne lui semblent disposés de cette manière que parce que l'angle d'incidence T R K est égal à l'angle de réflexion S R N, et que l'angle d'incidence A r K est égal à l'angle de réflexion S r N; on remarquera que par suite l'angle T R K est égal à l'angle K R T'', et que l'angle A r K est égal à l'angle K r A'.

Le niveau de l'eau, N K, étant déterminé dans le tableau, les objets réfléchis dans l'eau doivent y être représentés *renversés*, dans les mêmes dimensions et dans le *même éloignement de la ligne de niveau*.

QUARANTE-NEUVIÈME TRACÉ.

Points de fuite des lignes de reflets.

Dans les plans horizontaux et verticaux, les lignes de reflets ont le même point de fuite sur l'horizon que les lignes dont elles sont l'image renversée.

Dans les plans inclinés, les lignes de reflets ont un horizon rationnel différent de celui des lignes dont elles sont l'image renversée; mais ces deux horizons rationnels sont placés symétriquement, à même distance, en dessus et en dessous de l'horizon principal.

$e\,a\,g$, (fig. 107) est le niveau de l'eau déterminé par l'élévation du pied de l'édifice au-dessus de l'eau; l'édifice M' est le reflet de l'édifice M; ayant pris a B' égale à a B, mené l'horizontale B'E', et la ligne fuyante E'P, on a B'E' reflet, suivant une horizontale, de la droite horizontale B E, E'G' reflet, suivant une droite qui tend au point principal, de la droite fuyante E G qui tend au point principal; et d'ailleurs E'e au-dessus du niveau de l'eau est égale à E'e au-dessous de ce niveau, et de même Gg est égale à G'g; s étant le niveau de l'axe de l'édifice, en prenant sS' égale à sS, S' est le reflet de S, S' B' C' le reflet de S B C, et C' est donné par l'intersection de la verticale CC' avec S'B'; H'K' reflet de HK a le même point de fuite P.

En prenant PR' égale à PR, m'R' est le reflet de mR, et, par suite T'' le reflet de T; les points de fuite des lignes du toit T sont en R, et les points de fuite des reflets de ces lignes sont en R', placé symétriquement au-dessous de l'horizon, et à même distance que R l'est en dessus.

q étant le niveau de l'eau pour la verticale Qq', on voit que Q', reflet de Q, ne paraît pas dans l'eau; les broussailles du pied de la tour n'y paraissent pas non plus.

CINQUANTIÈME TRACÉ.

Réflexion dans l'eau d'un bâton incliné, et des cintres d'une voûte.

Soient AN, (fig. 108) le niveau de l'eau, et AB un bâton incliné dont le point de fuite rationnel serait en F'; on obtient le reflet de AB en joignant l'extrémité A avec un point F de l'horizon déterminé par la verticale FF', menant par l'extrémité B une verticale qui coupe AF en K, prenant KB' égale à KB, et joignant AB' qui est le reflet cherché; FF" est égale à FF', et F" est placée symétriquement au-dessous de F comme F' l'est au-dessus.

Soient N'N" n' le niveau de l'eau et c'n égale à cn, ainsi que o'n' égale à on'; c' et o' étant les reflets des centres c et o des cintres de la voûte M, ces cintres eux-mêmes ont pour reflets des circonférences décrites avec les mêmes rayons et des points c' et o' comme centres.

Observations générales et reflets des astres.

Les corps qui sont très-éloignés de la base du tableau, les astres, les nuages, les montagnes qui se perdent à l'horizon, peuvent, sans erreur sensible, avoir pour ligne de niveau l'horizon lui-même, et c'est ainsi qu'on en détermine les reflets.

Lorsqu'un astre se réfléchit dans l'eau, et que l'agi-

tation de l'eau brise cette image pour former plusieurs reflets, on observe que le reflet le plus près du spectateur est moins décidé, moins vif et moins franc que celui qui en est le plus éloigné, et que la forme de l'astre se distingue toujours dans le reflet principal placé autant au-dessous de l'horizon que l'astre est en dessus.

Les reflets des arbres dans l'eau sont plus vigoureux que les arbres eux-mêmes dans l'air, parce que la teinte de l'eau en voile la couleur, et que les reflets d'ailleurs laissent apercevoir des dessous ombrés, qu'on ne voit pas avec un aussi grand développement sur le tableau.

Quant aux modifications qu'apportent aux contours des reflets la réfraction, l'agitation plus ou moins forte des eaux, leur transparence plus ou moins grande, etc., nous y reviendrons en traitant de la perspective aérienne.

§. XI. Licences perspectives.

Après avoir donné les tracés divers qui servent à établir, d'une manière rigoureuse et géométrique, la projection perspective d'un tableau de petite dimension, il nous reste à parler des licences perspectives permises pour les décorations et en général pour les compositions d'une vaste étendue. La nécessité des convenances a naturellement modifié, pour un tableau de très-grande dimension, qui doit être vu en même temps par de nombreux spectateurs, la précision ma-

thématique qui soumet à un seul point de vue un tableau de peu d'étendue : cette même nécessité des convenances a forcé le peintre de décorations à étendre, surtout pour le théâtre, les licences qui asservissent encore l'ensemble d'un tableau d'histoire à se composer d'objets sans déformation et liés perspectivement entre eux ; ces licences ainsi étendues ont, au reste, besoin d'être approuvées par le bon goût ; et l'œil, ce juge souverain en pareille matière, a décidé que toute perspective doit être tracée de manière que les objets qu'elle représente ne paraissent jamais ridiculement déformés ; anciens et modernes, tous les décorateurs habiles ont eu le soin et l'adresse de conserver cet accord nécessaire pour produire une illusion suffisante dont puissent jouir à la fois les nombreux spectateurs d'un tableau ou d'une décoration de très-grande étendue : le Corrège, dans la coupole de Pavie ; Jules Romain, dans le palais ducal de Mantoue ; le Tintoret, le Dominiquin, le Poussin, et tous les grands peintres ont consacré ces principes généraux de toute bonne décoration ; mais dans un tableau qui ne doit être vu que du seul point choisi par le peintre pour le tracer, les plus légères licences ne peuvent être permises, car elles seraient nuisibles à l'illusion que ce tableau doit produire.

Les licences perspectives, dans les tableaux d'histoire, se bornent ordinairement au dessin particulier des figures, car il est indispensable alors d'éviter toute déformation ridicule ou monstrueuse pour le spectateur le plus éloigné du point de vue ; les fautes de perspective d'ailleurs se manifestent davantage dans la

représentation des édifices et des corps réguliers, et l'ensemble d'un grand tableau ne doit choquer ni le bon goût ni la perspective. Il faut alors abandonner la précision géométrique, et se contenter d'une approximation perspective suffisante pour la peinture : ainsi par exemple, quelle que soit l'étendue d'une colonnade vue de front, les colonnes doivent être représentées égales lors même que l'œil ne peut en embrasser toute l'étendue; il en sera de même des sphères que porteraient des statues rangées sous cette colonnade et qui ne doivent pas paraître déformées non plus que les statues; il en serait de même aussi des assises d'une tour vue de front, quelle que fût la hauteur de cette tour, etc., etc. Il n'est pas nécessaire non plus que le point principal soit placé au milieu de l'horizon du tableau, et si par suite de cet éloignement du point principal, des lignes horizontales vues de front, paraissent s'élever vers le bord du tableau le plus éloigné du point principal, il faut les incliner en sens inverse et jusqu'à ce que l'œil les juge parallèles à l'horizon; on évite de même, en usant de cette licence, que doit toujours limiter le bon goût, les angles trop aigus que forment certaines lignes fuyantes, etc., etc.; mais la perspective de l'ensemble reste toujours soumise à un seul et même horizon.

Dans les décorations de plafonds, la ligne d'horizon ne peut presque jamais être une seule et même ligne droite : c'est une courbe commandée par la forme du plafond et dont la position est déterminée par la grandeur de l'appartement qu'il recouvre. Dans la salle des Géans, peinte par Jules Romain, au palais ducal de

Mantoue, la coupole qui représente l'Olympe a pour horizon une circonférence élevée au-dessus du sol de toute la hauteur de la salle, tandis que les quatre panneaux qui représentent les quatre élémens ont pour ligne d'horizon un carré dont les côtés sont élevés seulement de deux mètres environ au-dessus du sol; et dans cette composition étonnante, les licences perspectives que le peintre a dû prendre tournent toutes au profit de la beauté remarquable de l'ensemble.

C'est au théâtre surtout que les licences perspectives doivent s'étendre à la décoration de manière qu'on puisse jouir de l'illusion, de la presque totalité des places de la salle; la ligne d'horizon de la toile du fond peut n'être pas une ligne droite, mais il faut avoir toujours le soin de la raccorder avec la ligne d'horizon des châssis latéraux, et surtout éviter que les lignes fuyantes qui doivent paraître droites, ne semblent brisées de quelques points de la salle; le peintre décorateur a d'ailleurs, au théâtre, un grand nombre de ressources que n'offrent pas les décorations ordinaires : ce n'est plus sur un seul tableau qu'il établit sa décoration, c'est sur plusieurs tableaux, qu'il peut éloigner l'un de l'autre d'une certaine distance en les plaçant parallèles ou inclinés entre eux, et qu'il éclaire par des lumières factices et colorées suivant l'effet qu'il désire; il a d'ailleurs à sa disposition les châssis saillans, les rampes inclinées, les découpures, les gazes transparentes, pour dissimuler les licences qu'il se permet en perspective linéaire et aérienne.

QUATRIÈME PARTIE.

PERSPECTIVE LINÉAIRE. — ÉTUDE DU DESSIN.

Dans le dessin du corps humain, qui offre peu ou point de lignes régulières et suffisamment définies, la perspective linéaire est toute de sentiment, et c'est principalement par le moyen du clair et des ombres qu'il faut s'attacher à en représenter les formes et les contours. Cependant les règles de perspective que nous avons tracées, serviront à empêcher le dessinateur de s'égarer dans les études nombreuses que nécessite le dessin de la figure; elles lui apprendront à s'occuper de l'ensemble avant tout, à se rendre compte de la beauté des formes et des proportions des modèles qu'il a devant les yeux, et surtout à acquérir cet esprit d'observation qui contribue si puissamment à développer le génie.

Le dessin du paysage sera, dans tout ce qui va suivre, l'objet qui nous occupera spécialement : dans ses études d'après nature, l'élève s'exercera surtout à observer, pour les éviter, les déformations qui résultent d'une application mal entendue des règles de la perspective linéaire.

§ Ier. Choix du site.

Lorsque le dessinateur se sera suffisamment exercé à rendre d'une main sûre et ferme, avec un trait exact et pur, les tracés élémentaires que nous venons de donner; lorsqu'il en aura conçu et exécuté de lui-même les nombreuses applications, et qu'il aura acquis ainsi un sentiment profond de la perspective linéaire, il pourra, sans crainte de s'égarer, copier hardiment la nature, parce qu'il saura l'envisager sous ses différens aspects, et il parviendra bientôt à comprendre tout ce que l'heureux choix de l'horizon, du point de vue et de la distance, peut ajouter de grandeur et de charme à ses beautés simples et naïves.

La nature est si majestueuse dans son ensemble, d'une harmonie et d'un accord si parfait dans tous ses détails, que la vue de l'homme se promène sans cesse avec complaisance sur toute l'étendue qu'elle peut embrasser, sans s'astreindre à l'unité de l'angle optique; la pensée redresse alors toutes les déformations que la position de l'œil du spectateur peut occasioner; le souvenir de la dimension bien connue de certains objets assigne aux autres une valeur relative, souvent même des formes arrêtées et précises à des corps qui n'en ont perspectivement aucune, à cause de leur éloignement et des vapeurs atmosphériques qui, en les baignant de toutes parts, les confondent dans des masses imposantes malgré leur uniformité et leur indécision.

Le dessinateur, après avoir promené sur cette foule

innombrable de richesses que la nature étale avec profusion, un œil attentif et familiarisé avec la perspective, doit le fixer sur le point de vue qui lui offre le moins de déformations dans les lignes et les plus grandes ressources d'imitation.

Il est rare que les vues étendues que l'on découvre d'un lieu très-élevé, et dont l'œil se plaît à parcourir dans tous les sens les détails nombreux et variés, prêtent autant de charmes au dessin que l'on serait tenté de le croire au premier abord ; c'est que l'art, quelque parfait qu'il soit, ne peut cependant prétendre aux ressources inépuisables que la vérité donne à la nature.

Il ne faut pas se mettre à dessiner sur-le-champ, et sans réflexion, le site que l'on trouve agréable au premier coup-d'œil ; il faut l'envisager sous divers points de vue, s'approcher, se reculer, se baisser, se hausser, tourner autour dans tous les sens, et surtout se rendre compte de la variation d'effets qui résulte de tous ces mouvemens. C'est ainsi qu'en étudiant la nature, on conçoit peu à peu la magie de certaines combinaisons de lignes, qu'on s'habitue à en faire un heureux choix, et qu'on devient capable d'apprécier tout le parti qu'en ont tiré les grands maîtres.

Il est des lignes bizarres, heurtées, courtes et rompues, qui ne peuvent jamais trouver place dans un sujet noble et gracieux, et cependant la nature les offre dans certains sites, avec une expression si piquante, dans un désordre si aimable, qu'on s'abandonne volontiers au plaisir de les copier ; ensuite on est étonné de trouver, sur un dessin tourmenté, des lignes trop-

quées, des contours mesquins et désagréables, au lieu d'un effet neuf et piquant que l'on espérait ; c'est que l'on a copié sans réflexion, et que ces lignes si décousues dans le seul point que l'on a dessiné, se rattachaient dans la nature aux lignes étendues des masses vigoureuses qui se trouvent hors du cadre que l'on a choisi, et qui formaient par ce contraste, par cette heureuse opposition, un ensemble pittoresque que l'on a détruit en encadrant gauchement le dessin.

Si le choix du site est important pour l'étude des belles lignes, il ne l'est pas moins pour la disposition de la lumière et des ombres ; il n'est personne qui n'ait remarqué, dans la campagne la plus monotone, les effets vraiment étonnans d'un coup de soleil qui, en perçant des nuages amoncelés dont les ombres couvrent un grand espace de terrain, produit momentanément ces éclaircies vigoureuses qui, par la richesse de leur lumière, semblent créer une végétation nouvelle, et donner la vie à un paysage inanimé.

C'est le ciel qui décide l'effet général d'un site quelconque, qui le fait varier presque à chaque instant, suivant la lumière qu'il y distribue ; aussi le même site ne se ressemble-t-il presque jamais, même par le plus grand calme, le matin, au milieu du jour, et le soir ; et quelle prodigieuse variété un orage y vient apporter! Ces arbres dont la cime majestueuse et tranquille s'élançait dans les cieux, tourmentés par la tempête, brisés par la foudre, inclinent vers la terre leurs têtes chevelues dont la verdure revêtue d'un voile sombre et noirâtre semble prendre part au deuil de la nature ; ces coteaux, tranquilles et couverts d'une riche végétation,

sont dépouillés de leur parure, bouleversés par l'ouragan et profondément sillonnés par la pluie; les ruisseaux sont devenus des torrens, portant au loin et avec fracas leurs flots écumans; le sable, le gravier, les cailloux encombrent les sentiers et les chemins : au milieu du désordre, restent debout, immobiles et inébranlables, ces rochers dont tout à l'heure les masses noirâtres se détachaient en vigueur sur un ciel d'azur, et qui maintenant apparaissent en clair sur la sombre couleur des nuages, rendue plus sombre encore par la lumière scintillante des éclairs. Mais ce n'est pas d'un crayon timide et mal assuré qu'on peut se flatter de saisir et de rendre, avec l'énergie convenable, ces grandes scènes aussi imposantes que fugitives. Il faut d'abord observer et copier le calme de la nature, avant d'essayer d'en crayonner les tourmentes.

Pour s'exercer à dessiner, on doit choisir, parmi les sites les plus simples, ceux dont les masses fortement prononcées accusent d'une manière franche et arrêtée des lignes distinctes et peu compliquées. Si l'on se trouve dans le voisinage de la mer, le site qu'il faut copier avant tout, pour une étude de perspective, est celui dans lequel la séparation du ciel et des eaux marque en entier la ligne d'horizon de la manière la plus visible. En général, quand on copie la nature, la perspective y est si clairement indiquée, si distincte, qu'il serait impossible de l'y méconnaître sans un certain travers d'esprit, sans un aveuglement véritable qui fait qu'on s'obstine à ne pas en croire ses yeux, et à changer l'apparence et les masses relatives des objets éloignés, pour leur restituer la réalité de leurs formes, et

tous les détails de ces dimensions absolues et positives qu'on leur connaît, et dont on veut absolument se rendre compte en les ramenant à sa portée malgré l'évidence de leur éloignement.

Au reste, cette erreur, cette prétention déplacée de ne pas s'en rapporter du tout à ses sens, ce préjugé qui fait qu'un dessinateur ignorant croit voir des choses qu'il ne voit pas, et s'obstine à détailler d'une manière absurde jusqu'aux traits de la figure d'un personnage vu à l'horizon, se dissipent promptement par la connaissance et la démonstration claire et facile, des principes les plus élémentaires de la perspective ; et pour peu qu'on veuille observer l'application de ces principes, on est étonné de la facilité avec laquelle on lit couramment la perspective écrite dans un site quelconque, et de celle non moins grande avec laquelle on la copie bientôt fidèlement.

Plus on s'exerce à dessiner, plus le crayon devient obéissant ; des sites les plus simples, où passe, sans embarras, à ceux qui sont plus composés ; on parvient à faire lestement le croquis d'une scène fugitive, à ne plus charger son dessin d'un seul coup de crayon inutile ; l'esprit d'observation s'accroît, les facultés se développent, s'étendent ; les impressions qu'on en reçoit sont plus rapides et plus durables, et l'on s'habitue enfin à rendre de mémoire ces grands effets que la mobilité des nuages et l'agitation de la nature laissent quelquefois à peine le temps d'apercevoir. Alors seulement on peut se permettre de modifier les sites que l'on copie, de les ajuster, et l'on peut même essayer de composer un paysage, à l'aide de ses souvenirs et des rè-

gles invariables de la nature, dont on a fait une étude trop constante et trop approfondie pour les violer jamais.

§. II. Cadre du dessin, échelle de proportion, horizon, distance, etc.

Cadre du dessin. — Après s'être placé convenablement pour embrasser, sans déformation désagréable et d'un seul coup-d'œil, l'ensemble et les détails du site que l'on veut copier, il faut avoir soin d'arrêter, d'une manière fixe, les limites que l'on s'est imposées, et d'encadrer en quelque sorte le terrain, pour y reporter exclusivement son attention, et ne plus s'occuper des objets qui se trouvent en dehors.

Il est moins facile qu'on ne le pense communément, de bien encadrer un coin de nature : il faut éviter, et le manque de premiers plans, et la symétrie monotone d'un encadrement semblable à celui des coulisses d'un théâtre, et la confusion des fonds, et le vide des plans intermédiaires. Le goût seul peut ici diriger le choix du dessinateur, et dès que ses limites sont fixées, il doit les conserver invariables en prenant pour points de repère les objets immobiles qui sont le plus près de lui. Les difficultés qu'éprouvent à cet égard les commençans disparaîtront au reste bien vite, s'ils s'habituent à resserrer ou à étendre à volonté le cadre du dessin en s'éloignant ou se rapprochant à volonté du châssis invariable d'une vitre à travers laquelle ils regarderont le coin de nature qu'ils veulent copier.

Echelle de proportion. — Le cadre que l'on trace en pensée dans la nature, doit toujours être en harmonie avec la grandeur du dessin que l'on veut avoir. Quoique l'échelle de proportion suivant laquelle on opère dépende tout-à-fait de la volonté du peintre, et ne soit soumise à aucune autre condition qu'à celle de rester fixe et invariable pour le même dessin, il est cependant encore pour le choix des rapports de dimension, entre la copie et l'original, une certaine finesse de tact et un goût exquis des convenances, qu'on retrouve toujours, sans qu'on puisse les définir positivement, dans les œuvres capitales des artistes d'un génie supérieur. Cette observation devient sensible quand on examine avec attention plusieurs copies d'un même tableau, faites sur des échelles différentes; les lignes de l'original semblent plus ou moins altérées, quoique le rapport qui les lie entre elles ait été soigneusement observé dans toutes les copies; et cette altération, rarement choquante dans une copie de moindre dimension que le modèle, devient souvent une véritable déformation dans une copie faite sur une plus grande échelle que celle du tableau original.

L'échelle de proportion donne les moyens de reconnaître si l'on a observé les rapports de grandeur existant entre les divers objets d'un tableau; il est bien rare, d'ailleurs, quand on veut se rendre compte de la grandeur des figures d'un paysage ou d'un intérieur, qu'on ne soit pas étonné de la taille gigantesque que la plupart des peintres ont pris l'habitude de leur donner; et ces défauts peu visibles sur une petite toile, deviennent choquans dans un grand tableau.

Horizon, distance, etc. — Le cadre et l'échelle du dessin une fois arrêtés, on place de suite la ligne d'horizon, et la verticale qui détermine le point principal.

Nous ne reviendrons pas ici sur ce que nous avons dit précédemment du choix de la distance, de l'horizon, etc., etc., et du soin avec lequel on doit éviter toute déformation désagréable, car il est bien entendu que l'étude de la perspective a dû précéder celle du dessin, et celle-ci à son tour n'est qu'un acheminement indispensable à l'étude de la peinture. L'esprit d'observation, la méditation, la théorie enfin doivent constamment diriger la pratique des beaux-arts; et si quelques hommes de génie devinent le vrai, le beau, et l'appliquent par sentiment, sans quelquefois s'en rendre compte, le plus grand nombre, séduit par le mécanisme du dessin et par l'importance du coloris, ne considère l'art divin de la peinture que comme un métier ordinaire, pour lequel il ne faut qu'une espèce d'apprentissage assez court, et que l'on peut exercer avec succès, dès qu'on sait crayonner hardiment quelques traits sans correction, et que l'on s'abandonne sans goût et sans réflexion à un certain libertinage de pinceau que l'habitude d'ailleurs fait acquérir assez vite et sans aucun frais d'imagination. De là ces fabriques de tableaux qui s'élèvent journellement sur les ruines de l'atelier modeste du peintre, et ces productions ignobles de l'ignorance et de la médiocrité qui, prônées par l'intrigue et l'esprit de coterie, découragent le talent, lui font abandonner parfois des études longues et difficiles, sacrifier la véritable gloire à une réputation éphémère, et contribuent puissamment ainsi

à la décadence et au discrédit actuel de notre école, naguère si florissante.

Tous les objets du tableau étant forcément soumis à l'horizon, c'est la ligne d'horizon que l'on doit placer avant tout. Quand on dessine d'après nature, il faut s'assurer que l'horizon que l'on a choisi n'est ni trop haut ni trop bas ; il est, en général, à hauteur convenable quand aucune déformation désagréable ne se manifeste dans la perspective des objets dont le site se compose. Un horizon très-bas donne ordinairement l'idée d'un pays plat et peu accidenté, tandis qu'un horizon élevé indique une contrée montagneuse ; car il est naturel que le peintre reste debout ou assis sur le terrain même où il copie le site qu'il a devant les yeux : ce n'est guère que pour un panorama embrassant une immense étendue, que le spectateur comprend facilement que le peintre a dû s'élever sur le sommet de quelque édifice.

La ligne d'horizon une fois tracée, reste invariable ; et comme c'est le peintre qui l'a déterminée par sa position à lui, il doit conserver le même point de vue et maintenir son œil constamment à la même hauteur, sans détourner son regard à droite ou à gauche, tant qu'il dessine le même site. Quand le dessin est achevé, il doit s'assurer de nouveau que l'ensemble est soumis au même horizon et raccorder les objets qui, par distraction ou inhabileté de crayon, auraient échappé, dans l'esquisse, à l'unité d'horizon.

L'unité d'horizon est une loi de perspective qu'on ne peut violer sans tomber dans des fautes grossières, même en dessinant d'après nature, car l'unité d'effet

du tableau dépend essentiellement de cette loi; et nous ferons observer ici, que la bizarrerie choquante de certains tableaux portraits, d'ailleurs bien peints et fort ressemblans, tient surtout à ce que l'horizon des fonds diffère entièrement de l'horizon de la figure; nous insistons d'autant plus sur cette remarque que malheureusement elle s'applique à quelques œuvres célèbres de nos peintres d'histoire.

Une distance trop grande a moins d'inconvéniens qu'une distance trop petite; on risque seulement dans le premier cas d'embrasser à la fois une étendue trop grande pour un seul tableau, tandis que si la distance est trop petite, il y a déformation désagréable, surtout pour les objets des premiers plans dont les angles droits perspectifs deviennent trop aigus, les côtés fuyans trop profonds ou trop précipités, et les niveaux perspectifs trop brusquement inclinés.

§. III. Ensemble et détails, ébauche, esquisse, croquis, dessin.

Ensemble et détails. — Tous les traits d'un dessin doivent concourir à l'effet général; les détails sont des accessoires, utiles sans doute, mais qu'il faut, au besoin, savoir sacrifier pour donner plus d'harmonie à l'ensemble. A mesure que les objets s'éloignent de la ligne de terre, leurs formes deviennent plus incertaines, et les traits qui en déterminent les contours doivent être conséquemment moins prononcés. Mais tous ces objets doivent être liés entre eux dans le dessin, comme

ils le sont dans la nature, et ne former qu'un tout, sans cesse embrassé par l'œil du dessinateur, lors même qu'il en détaille les différentes parties. Nous insistons d'autant plus sur cette nécessité de s'occuper continuellement de l'effet général, de n'avoir qu'une seule et même pensée pour un même tableau; que trop souvent ce défaut d'unité dépare des ouvrages fort remarquables d'ailleurs et justement admirés. Il suffit d'examiner la nature pour se convaincre que chaque partie concourt à l'effet de l'ensemble, et que, dans un tableau, le moindre détail, dès qu'il est inutile, devient nuisible par cela même, et doit être proscrit sévèrement.

Ebauche, esquisse, croquis, dessin. — C'est par la disposition des masses principales que l'on doit commencer l'éxécution d'un dessin, après avoir invariablement fixé l'horizon et la distance : ces masses qui servent à établir les lignes du plus grand développement, déterminent en même temps la perspective générale et la physionomie caractéristique de la copie, si je puis m'exprimer ainsi.

On choisit, autant que possible, sur la ligne de terre, une masse immobile, invariable, et d'une grandeur bien déterminée, à laquelle on rapporte tous les autres objets, tels que les offre la perspective de la nature; on dessine cette masse sur la base du tableau, et elle y sert également d'échelle de proportion à laquelle on assujettit ensuite, sans effort, tous les traits de la perspective que l'on a sous les yeux, et dont on obtient ainsi une copie aussi fidèle que rapidement exécutée.

Ce sont les lointains qui doivent être reproduits d'abord, et ensuite tous les autres objets viennent se ranger successivement dans l'ordre naturel où ils sont répartis sur le terrain. Un simple trait, fin, délié et très-peu apparent, uniquement destiné à exprimer cette disposition générale et les contours principaux, compose *l'ébauche*, à laquelle on ajoute, pour terminer *l'esquisse*, les séparations d'ombre et de lumière, les détails principaux des masses les plus rapprochées de la ligne de terre, et la forme des nuages.

Cette esquisse bien arrêtée, dont le trait ne renferme que les détails vraiment indispensables à la disposition des masses principales les plus remarquables, assure la conformité de la copie avec le modèle, en dirigeant constamment la main du dessinateur, et devient un *croquis* ou un *dessin*, suivant qu'elle est crayonnée avec plus ou moins de vigueur et de rapidité. Au reste, il faut, dans un croquis comme dans un dessin plus fini, exprimer l'éloignement des objets par l'uniformité de traits indécis, touchés mollement dans le même sens et à peine frottés sur le papier, tandis que les premiers plans doivent être accusés par des traits francs et hardis, largement étalés dans tous les sens, avec la plus grande fermeté; mais sans sécheresse et sans brusquerie, en conservant aux plans intermédiaires la nuance qui les caractérise, sans essayer de faire valoir des fonds trop gris et trop uniformes, par des devans trop noirs et trop heurtés.

Le croquis, plus fougueux, plus concis et moins travaillé que le dessin, n'en a pas le moelleux, les détails et le fini; cependant l'un et l'autre doivent être en

harmonie, chacun dans leur ensemble, et présenter le même effet général, mais obtenu par des moyens un peu différens. Un bon croquis exige plus de talent, de verve et d'habitude qu'un bon dessin : l'un ne peut être que l'œuvre du maître, et le second est souvent celui d'un élève habile, patient et laborieux. Ce mérite particulier aux croquis des grands maîtres, de déceler avec abandon l'esprit dans lequel ils ont été conçus, de retracer la vigueur de la pensée créatrice, les ayant fait rechercher par des artistes capables de l'apprécier et de profiter des lueurs de génie qu'ils y retrouvent, la foule des imitateurs n'a plus voulu que des croquis; et des marchands, profitant de l'ignorance des amateurs, ont dès-lors vendu à tout prix, en les prônant comme des merveilles, des pochades incorrectes, d'ignobles barbouillages, sans perspective, sans harmonie, que des artistes indignes de ce nom ne rougissaient pas de fabriquer à la douzaine.

§. IV. CIEL, LOINTAINS ET EAUX, FEUILLÉ DES ARBRES, PLIS DU TERRAIN, ARCHITECTURE.

Ciel. — Pour que le ciel fasse bien la voûte, il doit être plus faiblement crayonné près de l'horizon que dans sa partie supérieure ; les nuages qui sont plus près de la terre ont en général, surtout le matin et le soir, des masses moins distinctes quoique plus étendues, un relief plus faible et une forme moins tranchée que ceux des régions les plus élevées de l'atmosphère. L'intensité variable de la lumière, les vapeurs naissantes, la mo-

bilité des nuages qui s'amoncèlent, ou se fondent et disparaissent, ne permettent guère de faire sur place le dessin fini d'un ciel ; c'est par une étude contemplative des phénomènes de la lumière, et par une observation constante des effets qu'ils produisent sur les vapeurs de l'atmosphère, qu'on s'habitue à saisir sur-le-champ les ciels qu'il convient surtout d'étudier, et à distinguer la beauté réelle des nuages, de ces formes bizarres et fantastiques qu'ils offrent le plus souvent.

Il est bon pourtant de crayonner d'après nature ou de mémoire les ciels singuliers que l'on remarque ; c'est un exercice nécessaire pour acquérir la facilité de rendre fidèlement ceux qui méritent d'être dessinés avec soin. On observera d'ailleurs que le ciel le mieux choisi pour un site particulier est celui qui convient le moins à tout autre site : c'est que les lignes des nuages ne s'accordent pas toutes également bien avec celles du terrain, et que si dans la nature où tout est harmonie, cette fâcheuse rencontre ne frappe que des yeux exercés, sur le papier et dans un cadre bien autrement resserré, elle devient désagréable et choquante pour tous les yeux.

Les nuages occupent des plans plus ou moins reculés dans l'espace ; mais tous viennent en avant de la voûte azurée du ciel : il faut donc assigner à chaque nuage le plan qui lui convient et en rendre dès-lors les contours avec ce sentiment de perspective qu'il faut posséder avant même de songer à crayonner la moindre esquisse d'après nature.

Dans les temps de pluie ou d'orage, on voit les nua-

ges courir et se heurter en tout sens ; les plus légers passent sur les autres, et leur transparence laisse distinguer les masses sombres et vigoureuses qu'ils recouvrent ; la lumière alors, voilée dans les nuages les plus reculés, brille d'un éclat plus pur sur les autres, et la vivacité des reflets ajoute encore à la beauté de ces masses étincelantes de lumière que le crayon impuissant ne peut que noter comme un souvenir précieux pour la palette du peintre.

Lointains et eaux. — Les lointains en général se détachent en vigueur sur le ciel, à moins que des nuages d'une couleur sombre très-intense ne voilent entièrement l'horizon ; dans ce cas, les sommets des montagnes qu'on aperçoit à peine dans l'ombre, disparaissent dans la vapeur, tandis que l'on voit distinctement se détacher en clair les sommités moins éloignées des coteaux et des forêts que peuvent atteindre la lumière et ses reflets alors bien caractérisés.

Mais quel que soit l'état du ciel, les eaux de la mer se distinguent toujours, indépendamment de la ligne d'horizon, par une teinte vigoureuse et fière qui leur est propre, et qu'on ne retrouve ni dans les flots agités et transparens des fleuves, ni dans les eaux écumantes des torrens, ni dans les ondes tranquilles de ces lacs immenses qui réfléchissent le ciel tout entier.

La planimétrie des eaux tranquilles des lointains s'exprime, dans un dessin, par un léger frottis horizontal limité par la perspective des bords, et dont l'uniformité n'est rompue que par l'image pâle et renversée des objets qui s'y réfléchissent. Lors même que

les flots agités nécessitent sur les devans l'emploi de lignes brisées, plus ou moins distantes et inégales d'intensité, les plans intermédiaires se ressentent moins vivement de cette agitation ondulée dont l'apparence diminue à mesure qu'on s'éloigne des devans, et finit par disparaître entièrement près de l'horizon.

Pour le spectateur qui, placé sur un léger esquif ou sur un rivage peu élevé, considère la mer courroucée, la hauteur des deux ou trois premières vagues qui masquent par intervalles la ligne d'horizon ne lui permet pas toujours d'apercevoir les flots intermédiaires, et laisse son œil passer brusquement de l'agitation terrible des premières vagues, à l'apparente uniformité de l'espace à peine ondulé qui précède la ligne d'horizon, ainsi que nous l'avons dit tout à l'heure.

Si les ombres portées ne paraissent que faibles, indécises, d'un contour mal arrêté, sur les eaux limpides et peu profondes dont la surface est parfaitement unie, ces ombres s'étendent et se tranchent avec une intensité plus caractérisée sur les eaux profondes et peu transparentes : cet effet a lieu principalement sur la mer, dont les eaux ont toujours et par elles-mêmes une teinte particulière qui les distingue de toutes les autres.

Quelquefois un état particulier de l'atmosphère, une certaine disposition des nuages, voilent les eaux des lointains de manière à ce qu'il devient difficile de les distinguer du terrain de leurs rives; mais en général, la lumière qu'elles reçoivent directement et par reflets, les détache en clair sur les objets environnans, autres que le ciel.

Nous avons dit que dans le dessin d'après nature, c'est l'effet général qu'il faut considérer avant tout, et qu'on doit s'interdire en conséquence les détails inutiles, qui deviennent nuisibles par cela seul qu'ils ne contribuent pas à l'ensemble ; nous avons insisté fortement sur ce principe d'unité qui doit diriger l'exécution d'un dessin d'après nature, et nous avons montré qu'en s'occupant des masses et sacrifiant même au besoin les détails accessoires, l'harmonie du dessin et son effet général, loin d'en souffrir, peuvent au contraire y gagner beaucoup. Mais en répétant sans cesse ces vérités trop méconnues dans la pratique habituelle du dessin où l'on force le copiste à ne crayonner fastidieusement que des détails isolés et décousus, avant de songer à l'ensemble auquel ils se rattachent, nous n'avons pas prétendu interdire l'étude spéciale de certains détails nécessaires au dessinateur, et qui nous semble au contraire un exercice convenable à ses crayons ; nous avons voulu seulement qu'il ne s'occupât de ces détails de métier qu'après s'être pénétré des principes essentiels de l'art, qu'après avoir pris l'habitude de considérer la nature, comme elle doit l'être par un artiste, dans la beauté sublime de son ensemble, dans ses effets les plus majestueux, dans toute son harmonie et non dans quelques détails insignifians dès qu'on les isole ; car les détails ne doivent exercer la main du dessinateur que pour ne pas arrêter plus tard l'essor de son imagination.

Après avoir fait un grand nombre d'esquisses d'après nature, le peintre devra s'exercer à copier, toujours sur la nature bien entendue, quelques études de loin-

tains, d'eaux, de feuillé d'arbres, etc., afin d'acquérir la plus grande habitude possible de crayonner rapidement, sans traits inutiles, et surtout avec la plus grande exactitude. C'est par ces études de détails qu'il s'habituera à conserver à tous les objets la physionomie qui leur est propre, et à faire ainsi à volonté sur le papier, des eaux, des pierres, du bois, etc.

Feuillé des arbres. — Le feuillé des arbres, très-distinct et fortement prononcé sur les premiers plans, l'est beaucoup moins dans les plans intermédiaires, et finit par disparaître insensiblement à mesure que les arbres s'éloignent. Chaque arbre, indépendamment de son feuillé particulier, qui ne peut servir à le faire reconnaître que lorsqu'il est voisin de la ligne de terre, a un embranchement, un port, une répartition de masses de feuillage, un ensemble enfin qui le caractérise de fort loin; c'est donc, même pour une étude de détails, à cet ensemble qu'il faut s'attacher d'abord; une fois qu'il est saisi, que les masses sont disposées convenablement, que la cime des branches et leur réunion sur le tronc sont suffisamment indiquées, le feuillé n'offre plus de difficultés réelles, on peut l'exécuter en quelque sorte mécaniquement, par une certaine configuration de traits qu'il ne s'agit plus que de circonscrire avec une heureuse indécision, sans les compter surtout et sans une régularité mathématique dans les contours qu'on a d'abord arrêtés. Il est bien rare qu'on ne découvre pas un peu de ciel à travers le feuillage le plus touffu, et il faut tâcher de rendre cet effet dans les arbres dont on doit distinguer le feuillé; dans les lointains même, les masses d'arbres ne doivent

pas être lourdement découpées ; il faut surtout que les bords en soient légers et transparens, que l'ensemble tourne bien, et ne produise jamais une silhouette sans relief et sans harmonie.

Une observation de perspective qu'il est bon de se rappeler quand on dessine un arbre de souvenir, quelle que soit d'ailleurs sa physionomie particulière, c'est que les masses qui sont plus hautes que la ligne d'horizon étant vues en dessous, peuvent montrer le dessous des feuilles en laissant apercevoir le branchage, tandis que celles moins élevées que la ligne d'horizon, étant vues en dessus, cachent ordinairement, sous les feuilles qu'elles montrent en dessus, et le tronc, et les branches, et la ramification qui soutient le feuillage.

Les arbres mutilés, rabougris, pauvres de forme, tourmentés et défigurés par la main des hommes, au lieu d'ajouter à l'effet d'un paysage, y nuisent le plus souvent. En recommandant d'étudier la nature, de ne copier que la nature, nous avons eu soin d'indiquer avant tout avec quelles précautions il fallait procéder au choix d'un site, et se garder de copier à l'aventure, non seulement des formes ignobles, mais encore celles qui sont dépourvues d'élégance et de beauté, en évitant la moindre déformation désagréable, déformation qui résulte le plus souvent, nous ne saurions trop le répéter, d'une l'application mal entendue des règles de la perspective linéaire. Ce que nous avons dit à cet égard s'étend, sans réserve aucune, aux études de détails, qui ont elles-mêmes, quelque petit que soit le coin de nature sur lequel on s'exerce, un ensemble et une harmonie dont il ne faut jamais s'écarter.

Architecture. — Toutes les lignes de l'architecture étant dessinées avec régularité dans les édifices, rien n'est plus facile que de les crayonner rapidement, en suivant les tracés perspectifs que nous avons donnés. Mais il faut savoir choisir les masses imposantes, les belles lignes bien développées qui ajoutent à l'effet du tableau, et s'interdire sévèrement ces misérables lignes saccadées, tourmentées, ajustées avec effort, qui n'ont ni style ni correction, et qui par leur découpure bizarre et malencontreuse font disparate choquante avec l'élégance et la beauté du reste du paysage. Ce sont les monumens de la Grèce et de l'Italie qu'il faut consulter sans cesse pour se former le goût à cet égard ; et si l'on n'a pas le bonheur de pouvoir parcourir cette terre classique des beaux-arts, si l'on ne peut admirer ces restes de l'antiquité qui rappellent de si grands souvenirs, c'est dans la lecture des bons auteurs, dans la vue des œuvres de Vitruve, de Palladio, dans le parallèle des édifices anciens et modernes, qu'il faut chercher à puiser ce goût du beau et cette grandeur véritable à laquelle les modernes ont atteint si rarement.

La cabane isolée du paysan, les masures d'un village, ont une physionomie particulière toujours en harmonie avec les bois et les champs qui les avoisinent, et font un excellent effet dans un paysage agreste; mais il ne faut pas les transporter sans motif dans un paysage historique du plus grand style; c'est un véritable contresens qui révolte les gens de goût et que ne soupçonne même pas l'ignorante et présomptueuse médiocrité; elle copie bien ou mal la nature pauvre et mutilée des environs de nos grandes villes, telle qu'on l'a sous les

yeux; elle y place au hasard quelque débris antique bien connu d'Athènes ou de Rome, et elle s'imagine avoir fait un paysage historique quand elle a grotesquement affublé de vêtemens grecs et romains quelques figures ignobles de laitières et de charretiers.

§. V. Composition.

Soit qu'on ajuste, d'après nature, différens sites pour en composer un ensemble satisfaisant, soit qu'on exécute sans modèle, et qu'on crée réellement un paysage tout entier d'imagination, il faut lier entre eux, avec tant d'adresse et de soin, toutes les parties du tableau, que l'on ne puisse s'apercevoir du travail de l'artiste, et le meilleur moyen pour y parvenir, c'est de s'attacher à l'unité de pensée qui doit dominer toute espèce de composition. Il n'est pas, il ne peut y avoir d'autres règles pour la composition, cette œuvre du génie, que les règles inaltérables de la nature. Les études copiées sur place ou faites de mémoire d'après nature, la vue des tableaux des grands maîtres, qui font naître l'esprit d'observation, le goût, et le sentiment du beau dans une tête bien organisée, ne servent aux artistes médiocres, et c'est le plus grand nombre; qu'à cheminer obscurément et sans s'égarer tout-à-fait dans une carrière qu'ils ne sont pas appelés à parcourir avec éclat.

Les descriptions pittoresques de sites majestueux, de fêtes pastorales, de scènes rustiques, qui donnent de la couleur et du nombre à une prose facile et harmo-

nieuse, et que la poésie revêt souvent de tout l'éclat de ses richesses, sont loin de fournir au peintre autant de ressources qu'on le croit généralement : c'est avec le plus grand discernement que le paysagiste doit puiser ses inspirations dans les livres, et il doit s'assurer par la contemplation de la nature, de la justesse des sensations que ses lectures ont fait naître en lui. C'est que le poète et le prosateur peuvent employer toutes les images intellectuelles et physiques que l'imagination humaine peut concevoir, et s'adresser ainsi à tous les sens à la fois, tandis que le peintre est obligé de recourir à des images matérielles, à des formes en quelque sorte palpables, et de ne les présenter qu'aux yeux du spectateur pour lui faire éprouver cependant les mêmes sensations morales. Ainsi, pour produire le même effet, le peintre ne doit pas employer les mêmes moyens, et ce sont souvent les moyens les plus puissans du langage écrit, dont il est réduit à ne faire aucun usage.

La vue de la première verdure du printemps où nous entrons, nous cause ordinairement une agréable sensation, par opposition à la tristesse de l'hiver dont nous sortons à peine : mais combien il est difficile, même avec le plus grand talent, de rappeler en nous, par la peinture, une sensation aussi fugitive ! Il faudrait en quelque sorte voir le tableau à la renaissance du printemps, pour qu'il produisît tout son effet.

En général il faut choisir, avec la plus grande réflexion, le sujet de composition que l'on veut traiter, et l'envisager sagement sous toutes les faces avant de l'entreprendre. Le Poussin, à cet égard, est sans contredit le meilleur modèle que l'on puisse se proposer.

CINQUIÈME PARTIE.

PERSPECTIVE AÉRIENNE. — ÉTUDE DE LA PEINTURE.

La perspective linéaire nous a donné les moyens de déterminer rigoureusement les contours apparens des corps, de leurs ombres et de leurs reflets. L'étude du dessin nous a appris à en rendre l'ensemble à l'aide du crayon ; la perspective aérienne et l'étude de la peinture doivent aussi nous aider à en saisir la couleur, et à compléter ainsi l'image exacte de ces objets, à leurs distances respectives, et dans leurs dimensions véritables.

§. Ier. CLAIR-OBSCUR, COLORIS.

Le *clair-obscur* et le *coloris* sont deux choses distinctes dans la perspective aérienne, et dont on doit s'occuper constamment dans l'étude de la peinture.

Le clair-obscur consiste dans la faiblesse ou la vigueur des *teintes*, suivant l'intensité qu'elles reçoivent *indirectement* des modifications de la lumière, des ombres et des reflets.

Lorsque l'ombre d'un corps est projetée sur un plan, elle ne succède point par un passage nettement tranché

à la lumière qui éclaire les parties environnantes ; mais celle-ci éprouve une sorte de dégradation au moyen de laquelle son intensité va toujours en diminuant, depuis les points fortement éclairés jusqu'à l'espace occupé par l'ombre pure ou proprement dite. On a donné le nom de *pénombre* à cette lumière graduellement décroissante qui dépend de l'étendue du corps lumineux et de sa position par rapport au corps éclairé.

Lorsqu'une ombre, sans pénombre, est portée sur un plan, et que ni ce plan ni les surfaces environnantes ne peuvent réfléchir la lumière, le contour de cette ombre est vigoureux et noir, comme toute l'ombre ; mais s'il y a réflexion de la lumière, le contour de l'ombre est plus indécis, la vigueur de l'ombre n'est plus uniforme.

Le pénombre est d'autant plus considérable que le corps lumineux est plus éloigné, et que la lumière frappe plus obliquement le corps qui porte ombre.

Le coloris assigne à chaque objet le ton de couleur qui lui est propre, avec toutes les nuances que déterminent *directement* l'interposition de l'air atmosphérique et les accidens de la lumière.

Réunir l'entente du clair-obscur à la vérité du coloris, faire qu'on distingue à travers l'ombre la couleur qu'aurait un corps s'il était éclairé, voilà ce qui fait de la perspective aérienne une science magique que le génie seul de la peinture peut révéler entièrement à ses adeptes : il est toutefois des observations positives, simples, et en petit nombre, qui peuvent, en guidant les élèves dans l'étude élémentaire de la perspective aérienne, empêcher au moins de s'égarer tout-à-fait ceux que

la nature n'a pas destinés à cette sublime révélation. C'est donc à ces observations intéressantes que nous bornerons forcément ce que nous avons à dire sur la perspective aérienne.

Les couleurs qu'emploie la peinture, malgré leur transparence, leur brillant et leur finesse, ne peuvent jamais atteindre à l'éclat du ciel; aussi les coloristes, en empâtant fortement leur ciel pour lui conserver la plus grande pureté et la plus grande richesse, se gardent-ils bien ensuite de donner aux autres tons de la nature la plus grande valeur que puisse fournir la palette, afin de lutter avec moins de désavantage contre une difficulté réellement insurmontable, l'éclat de la lumière : c'est sur le ciel peint qu'ils règlent avec art toutes les autres teintes du tableau, et c'est ainsi qu'ils réussissent d'autant mieux à saisir l'harmonie de l'ensemble, à copier la nature, à la rendre avec toute l'énergie et la fidélité possibles; qu'ils ne prétendent pas à l'éclat étincelant de la lumière, et à la vigueur de ses tons éblouissans et inimitables.

Si l'on s'efforce de rendre, en y employant toutes les ressources de la palette, les tons véritables de quelques détails des premiers plans, il n'y a pas de doute que l'on ne puisse y arriver; mais on détruit infailliblement par ce contre-sens ridicule, et l'effet et l'harmonie de l'ensemble; le ciel pâlit et se décolore, les lointains deviennent noirs et ternes, les plans intermédiaires n'ont plus de ressort, et rien ne les lie aux premiers plans, qui, durs et tranchés, jurent aigrement avec le reste du tableau.

Quand, après avoir long-temps étudié la nature,

l'homme de génie, pénétré de la grandeur de ce sublime spectacle, en sent le plus vivement les beautés, et qu'il comprend bien toute la difficulté de les faire passer sur la toile, il hésite, il essaie sans succès, il recommence; la vue des tableaux des grands maîtres peut seule le préserver du découragement, il devine enfin à cet aspect toutes les ressources de l'art, et c'est alors que brûlant d'une noble ambition, il s'écrie fièrement dans son enthousiasme : et moi aussi je suis peintre ! *anch' io sono pittore.*

Ce n'est pas en s'occupant à faire des couleurs sur la palette, à les appliquer et à les fondre sur la toile, qu'on apprend à devenir coloriste; c'est en méditant sur les phénomènes de la nature, en se rendant compte de la valeur relative des tons les uns par rapport aux autres, en essayant hardiment d'obtenir les teintes les plus lumineuses possibles, en luttant sans cesse contre les difficultés, et en leur opposant, sans se décourager, toutes les ressources que fournit la nature par l'opposition des lumières et des ombres qui, quoique fortement contrastées, n'en offrent pas moins, au moyen du clair-obscur, l'accord le plus heureux de tons, et la plus grande harmonie.

§ II. Air, Lumière, Astres.

Air. — L'air, considéré sous le rapport de la couleur, est d'une teinte bleuâtre dont l'intensité varie suivant la pureté de l'atmosphère.

L'interposition de l'air modifie les couleurs et leur fait éprouver des altérations apparentes quant à elles, mais réelles quant à nous.

Un objet nous semble plus ou moins voilé, suivant qu'il y a plus ou moins de couches d'air interposées; ainsi plus un corps est proche, plus sa couleur paraît pure; plus il est loin, plus elle semble altérée.

L'azur du ciel est plus faible près de l'horizon, et il devient de plus en plus vigoureux, à mesure qu'il s'élève. Cet effet a lieu assez généralement dans les beaux jours; il est des cas cependant où l'horizon est moins clair que le zénith, dans les temps d'orage ou de brouillard, par exemple, lorsque les vapeurs naissantes qui s'élèvent de la surface de la terre sont grossières et peu transparentes.

L'azur du ciel est d'autant plus décidé en vigueur, que l'atmosphère est plus transparente et moins humide; c'est ce qui rend les ciels du Midi si différens de ceux du Nord, et ce qui prononce plus fortement la voûte des premiers, qui semblent ainsi s'élever davantage.

Les objets dont la couleur pure est plus foncée que celle de l'air, acquièrent une teinte moins franche et plus claire à mesure qu'ils s'éloignent; les objets dont la couleur pure est moins foncée que celle de l'air, prennent une teinte plus louche et plus foncée dans le même cas. Ces deux effets contraires sont produits par la même cause, l'interposition de l'air, dont la teinte bleuâtre se mariant à la couleur pure de chacun de ces objets éclaircit l'une et assombrit l'autre.

Dans l'éloignement, le sommet d'une montagne se détache par un contour plus ferme et une teinte moins indécise que ses flancs et surtout que sa base.

On voit souvent aussi les contours supérieurs des lointains et les lignes prononcées qui les terminent se dé-

couper fièrement et avec une intensité de couleur qui résulte dans la nature de son opposition avec l'éclat éblouissant du ciel ; il faut bien se garder de copier ces lointains avec toute leur âpreté, et c'est alors surtout qu'il faut se souvenir de l'insuffisance de la palette pour rendre les teintes lumineuses du ciel, et calculer savamment les modifications que le ton moins éclatant du ciel peint doit apporter à la vigueur des lointains, afin de conserver sur le tableau l'harmonie et l'ensemble de la nature.

Lumière. — Nous avons parlé de la nature et des propriétés physiques de la lumière ; mais ce mot *lumière* se prend en peinture dans une acception différente, et l'on est convenu d'appeler dans un tableau *lumière* ou *clairs* ce qui est directement éclairé. Dans les clairs, on distingue le point brillant ou les arêtes brillantes.

L'altération des couleurs et l'indécision des formes interdisent sévèrement les détails étudiés pour un objet qui se voit de loin ; il faut réserver ces détails pour le devant du tableau, et ne s'occuper que de la sagesse des masses pour les fonds.

Quand un objet s'éloigne, ce qui s'efface d'abord, c'est le *lustre* de sa couleur, puis les points brillans, les arêtes brillantes, ensuite les clairs, enfin les ombres, et cet objet n'offre plus alors qu'une masse fortement empreinte de la teinte bleuâtre de l'air.

Le matin, lorsque le soleil s'élève au-dessus de l'horizon, la lumière et les ombres, moins tranchées, contrastent moins sensiblement ; elles s'adoucissent par l'interposition des exhalaisons de la terre, dont les teintes aériennes plus ou moins bleuâtres assombrissent la lumière et éclaircissent les ombres.

Les clairs et les ombres décidés par le jour de l'atelier, sont moins prononcés qu'en plein air, et n'ont cependant pas autant d'harmonie.

Le soleil peu élevé au dessus de l'horizon n'éclaire guère que la cime des objets qu'il dore ordinairement et qu'il teinte avec plus de fermeté que tout le reste; les masses d'ombre et de lumière sont également réparties le soir et le matin; cependant le calme du matin se ressent déjà de l'agitation qui va lui succéder, tandis que le calme du soir annonce au contraire la cessation du mouvement, le repos et la tranquillité, précurseurs du sommeil; d'ailleurs la fraîcheur du matin se distingue par sa nuance bleuâtre ou rosée, ou laqueuse, de la teinte sombre, rutilante ou vermillonnée de la chaleur du soir; suivant les belles expressions du poète, c'est le dieu du jour qui sort radieux de la couche de Téthys, ou ce sont ses coursiers haletans qui se précipitent dans le sein des mers.

Il faut prendre garde d'outrer la dégradation de teintes pour un objet qui n'embrasse pas une très-grande étendue : l'édifice le plus vaste occupe rarement assez d'espace pour nécessiter une différence fortement sentie entre la teinte du point le plus voisin du spectateur, et celle du point le plus éloigné, quand ces points d'ailleurs sont éclairés de même.

On exagère presque toujours les points brillans, les arêtes brillantes, qui ne sont à la rigueur que des points et des lignes mathématiques; mais cette exagération est en quelque sorte motivée par l'inexactitude des contours des corps qui, loin d'être des lignes mathématiques, ne sont que de très-petites surfaces fort inégales et sans vive arête.

La nuit, en étendant également son voile, nous fait apparaître les objets d'une taille gigantesque ; c'est une illusion produite par leur couleur nocturne, uniforme, qui nous les fait supposer éloignés, et les grandit dès lors en raison de leur distance présumée, tandis qu'ils sont près de nous et d'une taille réellement ordinaire, malgré leur teinte d'éloignement.

Astres. — Le soleil, quand il est à l'horizon, paraît embrasser en entier dans sa vaste circonférence, des villes, des lacs, des forêts, et ces objets de comparaison nous donnent alors une idée de l'immensité de son orbe, idée qui s'affaiblit à mesure que le soleil s'élève et que ces objets de comparaison nous manquent. C'est pour cette même raison que le disque rougeâtre de la pleine lune quand elle se lève, nous paraît si vaste auprès de l'horizon, et semble ensuite diminuer d'autant plus qu'il est placé plus haut dans la voûte étoilée.

L'éclat des astres, leur scintillement, leur grandeur apparente, sont si difficiles à imiter, qu'il est sage de s'abstenir de les représenter dans un tableau, à moins qu'ils n'y paraissent obscurcis ou cachés en partie.

Cependant la lumière douce et paisible de la lune, les nuances fines et argentées qu'elle répartit vaporeusement sur les objets qu'elle éclaire, le ton mystérieux des masses qu'elle laisse dans l'ombre, l'éclat de ses reflets sur les eaux ont souvent tenté le pinceau des paysagistes. Ils ont eu soin alors de n'embrasser qu'un petit espace de terrain, de n'y pas accumuler un grand nombre d'objets, afin de se réserver un champ plus vaste pour le ciel et les eaux ; ils ont masqué en partie le disque de l'astre des nuits en contrastant sa lumière argentine et

transparente sur les eaux et sur les nuages, par la couleur rougeâtre et les sombres lueurs de l'incendie ou des lumières factices; ils ont sacrifié sagement tous les détails que le voile de la nuit fond dans l'indécision des masses; et malgré tous ces soins, malgré toutes les ressources de l'art, employées avec discernement par des peintres d'un grand talent, le paysage qui représente un clair de lune est toujours plus loin de la nature et laisse plus à désirer sous le rapport de l'imitation, que le paysage qui copie les effets brillans du jour. Ce n'est pas seulement parce qu'on ne peut le peindre absolument que de souvenir, que le clair de lune est si difficile à rendre, c'est que sa lumière empruntée, toute de reflet, est en quelque sorte factice, n'a rien de commun avec celle du jour, et que le spectateur qui regarde de jour un tableau représentant un effet de nuit ne s'isole jamais complétement des autres objets que le soleil éclaire autour de lui et dont le coloris alors est si différent de celui que la lune leur donne.

Il résulte des observations de *Smith*, que la forme du soleil à l'horizon étant elliptique, l'axe horizontal de cette ellipse est à son axe vertical dans le rapport de cinq à quatre;

Que le soleil ou la lune, au-dessus de l'horizon, paraissent sous-tendre dans le ciel un arc de plus d'un demi-degré (de 54 minutes, division centigrade);

Que la ligne d'horizon sur laquelle s'appuie la voûte du ciel, est à la hauteur de cette voûte dans le rapport de dix à trois.

Cette dernière observation fournit un moyen de diviser le ciel d'un tableau en zônes, dont on pourrait

au besoin dégrader les teintes par un procédé mécanique ; on peut de même diviser une plaine en zones, pour en dégrader plus facilement les teintes quand cette plaine est d'une immense étendue ; mais ces sortes de recettes pour le mélange des couleurs doivent être reléguées dans les ateliers de fabrication de décors et de papiers peints.

§ III. Arcs-en-ciel.

Lorsqu'un nuage éclairé par le soleil se résout en pluie, le spectateur qui se trouve entre le soleil et le nuage, aperçoit un arc-en-ciel, le plus souvent simple, quelquefois double et rarement triple.

Cette position du spectateur, indispensable pour motiver un arc-en-ciel dans le tableau, détermine dès-lors forcément la direction des ombres.

Quand il y a double arc-en-ciel, Smith a remarqué que l'arc intérieur dont les couleurs sont plus vives, est plus petit que l'arc extérieur plus pâle qui lui est concentrique, et que les couleurs du premier sont *le violet, l'indigo, le bleu, le vert, le jaune, l'orangé, le rouge*, tandis que celles du second suivent dans l'ordre inverse, *rouge, orangé, jaune, vert, bleu, indigo, violet*; il résulte aussi des observations de Smith que la largeur de l'arc extérieur est double de celle de l'arc intérieur, et que si le rayon de l'arc intérieur est représenté par 10, la distance entre les deux arcs est exprimée par 4 1/3.

Les cascades et les jets-d'eau peuvent offrir, en certaines circonstances, un arc-en-ciel et des reflets irisés,

ou pour mieux dire une décomposition semblable à celle que Newton opéra le premier au moyen du prisme.

Le centre de l'arc-en-ciel se trouve sur une ligne droite déterminée par le centre du soleil et celui de l'œil du spectateur ; il faut donc que les deux spectateurs soient bien près l'un de l'autre pour apercevoir sensiblement le même arc-en-ciel, et presque toujours chacun d'eux voit un arc différent. On voit une partie plus ou moins grande de l'arc-en-ciel, suivant que le soleil est plus ou moins élevé au-dessus de l'horizon ; lorsque cet astre est près du plan même de l'horizon, l'arc-en-ciel paraît sous la figure d'un demi-cercle : à mesure que le soleil s'élève, l'arc va en diminuant, et lorsque le soleil est à 47° centigrades environ au-dessus de l'horizon, le sommet de l'arc-en-ciel touche l'horizon ; d'où il suit que si le soleil s'élève davantage, l'arc intérieur disparaît ; il ne reste plus qu'une portion de l'arc extérieur qui cesse à son tour d'être visible quand la hauteur du soleil est de 60° centigrades.

Si l'on se trouve sur une éminence, lorsque le soleil est à l'horizon, ou même au-dessous, l'arc surpassera un demi-cercle ; et si le lieu étant très-élevé, le nuage est à une petite distance de l'observateur, il pourra arriver que celui-ci voie le cercle entier.

La position du nuage qui contribue à la formation de l'arc-en-ciel peut rendre cet arc elliptique, n'en laisser apercevoir que le sommet ou les extrémités ou un segment quelconque ; l'état de l'atmosphère modifie l'éclat de ses couleurs : elles sont d'autant moins vives et moins fières que l'air est plus humide et moins transparent.

Il peut exister un arc-en-ciel lunaire ; mais ses couleurs

sont plus pâles, peu distinctes, et c'est un phénomène qu'on aurait tort de reproduire dans un tableau.

On voit par toutes ces observations, et nous n'avons fait qu'indiquer les principales, combien il est difficile, dans un paysage composé, de n'omettre aucune des circonstances indispensables pour la présence d'un arc-en-ciel; il est rare, d'ailleurs, que cet effet singulier dure assez long-temps pour qu'on puisse le copier en entier d'après nature; il faut donc le peindre de souvenir, il n'en résulte pas de beautés remarquables, et il est sage de chercher en peinture un tout autre mérite que celui de la difficulté vaincue.

§ IV. Reflets et Couleurs.

La lumière arrivant sur les corps, directement ou par réflexion, est de nouveau réfléchie, transmise ou absorbée par ces corps : s'il n'y avait pas de réflexion, l'ombre exprimerait la privation absolue de la lumière et serait tout-à-fait noire.

Ce sont les reflets, indépendemment des pénombres, qui modifient les ombres, et les rendent d'autant moins épaisses et moins tranchées, qu'ils sont plus éclatans et plus nombreux.

Les parties éclairées d'un tableau demandent à être fortement empâtées, afin de donner aux lumières toute leur valeur; après avoir accusé franchement les ombres, par une large teinte un peu lâchée, on doit y revenir au moyen de glacis légèrement frottés, afin de conserver leur indécision et leur transparence; c'est même par des glacis qu'on arrive plus facilement à l'harmonie de l'ensemble.

Le blanc est de toutes les couleurs celle qui réfléchit le mieux la lumière; le noir l'absorbe en entier et ne la réfléchit pas.

La lumière se transmet à travers les corps transparens; elle est absorbée ou réfléchie par les corps opaques, en tout ou en partie.

La densité des vapeurs qui s'exhalent de la terre, leur donne, quand elles sont peu élevées au-dessus de l'horizon, une opacité suffisante pour qu'elles soient aptes à réfléchir la lumière.

Si l'on introduit un rayon solaire par une ouverture de 8 à 9 millimètres de diamètre pratiquée au volet d'une chambre obscure, et que l'on place un prisme de verre auprès de cette ouverture, on obtient sur le mur opposé à la fenêtre une image colorée connue sous le nom de *spectre solaire*, et qui offre distinctement les vives couleurs de l'arc-en-ciel. Cette belle expérience de la décomposition de la lumière solaire, due au génie de Newton, sert à expliquer la diversité des couleurs des corps, diversité qui provient en général de la disposition particulière de chaque corps pour réfléchir la lumière.

La *lumière directe* est blanche, c'est la réunion de toutes les couleurs du spectre solaire.

La *lumière réfléchie* participe de la couleur du corps qui la réfléchit; les métaux polis, les eaux limpides, les étoffes glacées et toutes les surfaces lisses, s'affectent davantage et presque uniquement de cette couleur de reflets, tandis que les corps mats ou dépolis s'y refusent presque entièrement.

La verdure des prés et celle des feuilles se teignent

volontiers de la pourpre des nuages, de l'or du soleil ; les gouttes de la rosée se brillantent souvent aussi des vives couleurs de l'arc-en-ciel.

Pour donner à un clair tout son brillant, toute sa valeur, il faut, à moins qu'il ne se trouve sur un corps blanc, le teinter avec de petites touches vierges, éclatantes des couleurs de l'iris; c'est ainsi qu'on parvient à rendre le feu du diamant et celui des autres pierres précieuses.

Les parties éclairées et ombrées d'un même corps doivent participer à la couleur pure de ce corps et en tenir quelque chose.

Le reflet est d'autant plus vif et plus net qu'il est plus près du corps dont il jaillit ; sa touche doit être empreinte de la couleur du corps qui l'envoie et de celle du corps où il arrive.

La couleur pure d'un corps se manifeste à nos yeux par celle du rayon du spectre qu'il réfléchit : un corps rouge ne réfléchit que les rayons rouges, il absorbe tous les autres; un corps blanc réfléchit toutes les couleurs du spectre, et c'est leur réunion qui nous paraît blanche; un corps noir absorbe toutes les couleurs du spectre et n'en réfléchit aucune.

On a remarqué que les rayons verts et bleus excitaient moins énergiquement l'organe de la vue que les autres, et l'on a profité de cette observation pour reposer des yeux fatigués, par des lunettes vertes et bleues.

La décomposition d'un rayon solaire fournit dans le spectre sept couleurs distinctes, qui sont : *le violet, l'indigo, le bleu, le vert, le jaune, l'orangé, le rouge,*

et on les appelle généralement couleurs primitives : on peut dire cependant en peinture, qu'il n'y a que trois couleurs primitives, *le bleu, le jaune, le rouge*, car elles suffisent pour reproduire toutes les autres. Le *blanc* est la réunion des sept couleurs, ou la lumière du rayon solaire; le *noir* est l'absolue privation de cette lumière.

Les blancs employés dans la peinture ne sont point l'assemblage de toutes les couleurs; ce sont des préparations naturelles ou chimiques dont les fonctions se bornent à réfléchir la lumière, sans lui faire subir aucune modification de l'espèce de celle qui offre des couleurs; tandis que les noirs absorbent et éteignent l'intensité lumineuse des autres couleurs.

Rompre une teinte sur la palette, c'est la composer du mélange de plusieurs couleurs : plus le nombre des couleurs qu'on y emploie est considérable, moins la teinte est vive, plus elle est rompue et éloignée de la crudité de ton. Les glacis que l'on frotte sur diverses parties d'un tableau, servent à en rompre les teintes et à lui donner un aspect harmonieux.

Il existe des couleurs qui forment un doux contraste quand on les met en présence, et qui se fondent volontiers; il en est d'autres qui se heurtent âprement et dont la discordance appelle et étonne l'œil; ces dernières ne se trouvent près les unes des autres que dans les ouvrages de la main des hommes; mais dans la nature tout est harmonie, les nuances les plus tranchées contrastent sans dureté et s'unissent sans disparate.

On a remarqué que si l'on dispose aux sommets d'un hexagone régulier, les couleurs dans l'ordre suivant :

violet, bleu, vert, jaune, orangé, rouge; celles qui sont aux sommets opposés de deux triangles équilatéraux inscrits dans l'hexagone, par exemple violet et jaune, bleu et orangé, vert et rouge, se heurtent durement, tandis que celles qui sont voisines les unes des autres se fondent d'autant plus facilement qu'elles sont plus près; par exemple le rouge et l'orangé, le rouge et le violet, se marient également bien et beaucoup mieux que le rouge et le bleu ou le rouge et le jaune.

Il n'y a pas, il ne peut y avoir en bonne peinture, de *coloris de convention*; coloris historique n'est qu'un mot d'atelier ; le vrai coloris est celui de la nature, qu'il faut apprendre à étudier, à saisir et à comprendre jusque dans l'idéal de sa perfection.

Mais il y a, dit-on, de bons peintres dont le coloris n'est infidèle que parce que leurs yeux les servent mal; s'ils donnent dans le gris, dans le jaune, dans le violet, c'est qu'ils voient ainsi; cela tient à la conformation des organes de leur vue: dites qu'ils ne savent pas se servir de leurs yeux pour voir juste, à la bonne heure; mais qu'ils ne peuvent pas voir juste, c'est une erreur, erreur très-accréditée, il faut en convenir, et qui sert à merveille la paresse des artistes, qui n'ont garde de la combattre, parce qu'elle leur évite des frais d'observation; mais il faut le dire hautement, ce n'est qu'une erreur. Comment prétendre, en effet, que l'ouvrage d'un peintre puisse se ressentir de la manière dont il perçoit les couleurs? N'emploiera-t-il pas, par exemple, la couleur rouge qu'il voit brune, pour représenter l'objet rouge qu'il voit brun ?

et de plus comment pourra-t-il faire reconnaître une semblable bizarrerie, puisqu'il se servira forcément du même mot pour exprimer une couleur qu'il voit différemment? il prendra un objet qu'on lui a appris être rouge, et, quoiqu'il le voie brun, il dira voilà du rouge....

Il faut donc sans cesse le répéter aux artistes, qui semblent l'oublier trop souvent : ce n'est pas la manière, le coloris de tel ou tel maître, c'est la nature que vous devez imiter.

NOTE SUR LES COULEURS

QUE L'ON EMPLOIE ACTUELLEMENT POUR LES TABLEAUX A L'HUILE ET EN MINIATURE.

Nous avons, à dessein, omis dans cette note quelques couleurs dont on se sert rarement, à cause de leur peu de fixité ; telles sont les *bistre, cendre verte, chrôme, massicot, minium, orpin*, etc., etc. Nous n'entrerons pas non plus dans le détail des *huiles, essences, gommes*, etc., avec lesquelles on broie la couleur, suivant qu'elle doit être employée pour peindre un tableau à l'huile ou en miniature (1). Nous nous contenterons d'indiquer, pour chaque couleur,

(1) On trouvera tous ces détails et les procédés complets de la fabrication des couleurs dans le *Manuel du Peintre en Bâtimens, fabricant de couleurs*, etc., publié par M. RORET, rue Hautefeuille, n° 10 bis.

ses principaux composans, le degré de sa solidité, et le moyen de reconnaître la pureté de certaines couleurs qui, en raison de leur cherté, se trouvent quelquefois frauduleusement altérées.

Bitume. — C'est le plus transparent des bruns; et depuis qu'on est parvenu à l'obtenir à l'état de pureté, à le rendre siccatif et facile à broyer, on se sert beaucoup moins de la *momie* et du brun de Van-Dick, préparations bitumineuses altérées par d'autres matières colorantes, et que l'on employait presque exclusivement autrefois. Le bitume conserve une assez grande fixité à l'action de la lumière; mais il varie de nuance, de solidité et de transparence, suivant les bitumes naturels dont on se sert et le mode qu'on emploie pour l'en extraire. Les bitumes qu'on rencontre le plus souvent dans le commerce sont ceux de Judée, de Grenoble et de Strasbourg. Dans leur état de pureté, ils brûlent, en laissant très-peu ou même point de cendre.

Blanc-plomb. — C'est un sous-carbonate de plomb que l'on forme artificiellement. Le meilleur est celui qui se fabrique à Clichy près Paris, par le procédé de MM. Roard et Brechoz. Il se broie beaucoup mieux et plus promptement que celui de Hollande; il est d'un plus beau blanc, et il conserve mieux cette blancheur en séchant : c'est une conquête précieuse faite par l'industrie française sur les Hollandais. Si le blanc de plomb est mêlé avec du carbonate de chaux, on reconnaîtra la fraude en essayant de revivifier le métal au moyen du chalumeau. On pla-

cera, à cet effet, le blanc de plomb dans le creux d'un charbon qu'on allumera, et dont on animera le feu avec le chalumeau ; s'il est pur, il jaunira d'abord ; et le plomb, en se revivifiant, formera des globules métalliques et brillans ; s'il est mêlé de craie, cette craie restera blanche et inaltérable au feu.

Blanc-argent. — C'est un blanc de plomb épuré que l'on prépare avec le plus grand soin ; il ne s'altère que faiblement et lentement par son exposition à la lumière ; cependant il finit par noircir à la longue, quand on n'a pas le soin de le soutenir par un peu d'ocre ou de cobalt.

Blanc-léger. — C'est encore un blanc de plomb que l'on rend plus léger et plus pur, par une préparation particulière. On ne l'emploie que pour la gouache et la miniature.

Bleu-cobalt. — Cette couleur très-fine, et qui n'acquiert toute son intensité que par son exposition à l'air, se forme artificiellement par une combinaison de sous-phosphate de cobalt et d'alumine ; elle remplace avantageusement l'outremer, qui est d'un prix infiniment plus élevé, et elle n'a d'autre inconvénient que d'offrir le soir à la lumière une nuance tirant sur le violet. On obtient le sous-phosphate de cobalt par la décomposition du nitrate de cobalt, au moyen du phosphate de soude. La couleur du cobalt est inaltérable par l'acide nitrique.

Bleu-outremer. — C'est la plus durable et la plus belle de toutes les couleurs ; on la trouve naturellement

formée dans le *lapis lazuli*, substance minérale appelée aujourd'hui *lazulite*, bien reconnaissable par sa belle couleur bleue d'azur qu'elle conserve à un feu très-violent ; c'est sur cette propriété d'être inaltérable au feu qu'est fondé le procédé au moyen duquel on parvient à pulvériser le lazulite et à préparer l'*outremer*.

Si le bleu d'outremer est mêlé avec du cobalt, il sera facile de s'en assurer, en en mettant une pincée en digestion pendant quelques instans avec de l'acide nitrique ; l'outremer est entièrement décoloré par l'acide, et le bleu de cobalt conserve sa couleur.

Si le bleu d'outremer ou de cobalt est mêlé avec du bleu de Prusse, on reconnaîtra la fraude en essayant de décolorer le bleu de Prusse par l'eau de chaux qui n'a aucune action sur l'outremer et le cobalt. A cet effet on mettra en digestion, pendant une heure environ, une pincée d'outremer ou de bleu de cobalt dans un peu d'eau de chaux clarifiée, et si d'une part l'eau de chaux prend une couleur citron, que de l'autre il se produise un précipité de couleur d'ocre, c'est un signe certain de la présence du bleu de Prusse.

Outremer fabriqué avec les élémens de la lazulite.

— La lazulite ayant été analysée par divers chimistes, on avait souvent tenté, sans succès, de recomposer de toutes pièces le bel outremer, que l'on savait cependant être composé de

Silice. 34 parties.
Alumine. 33
Soude. 22
Soufre. 3

92

Lorsque la *Société d'encouragement pour l'industrie nationale* proposa, en 1824, un prix de 6,000 francs pour la fabrication d'un outremer réunissant toutes les qualités de celui qu'on retire du lapis lazuli : ce prix a été décerné, le mercredi 3 décembre 1828, à M. Guimet, ancien élève de l'école polytechnique.

Nous croyons faire plaisir au lecteur en citant ici textuellement l'extrait du rapport fait par M. Mérimée, au nom du Comité des arts chimiques :

« Messieurs, en 1824, vous proposâtes un prix de
« 6,000 francs pour la fabrication d'un *outremer* réu-
« nissant toutes les qualités de celui qu'on retire du
« *lapis lazuli* ; ce problème, auquel vous attachiez une
« haute importance, est complétement résolu, et quatre
« années ont suffi pour procurer aux arts cet heureux
« résultat.

« Si votre confiance eût été moins fondée, elle eût
« pu être ébranlée par les essais qui vous furent adres-
« sés les années précédentes. Aucun des concurrens ne
« paraissait avoir compris votre programme. Cette an-
« née, M. Guimet, ancien élève de l'école Polytech-
« nique, est le seul concurrent qui se soit présenté.

« Dès l'année dernière, il avait obtenu des résultats
« auxquels vous auriez sans doute applaudi ; mais il ju-

« gea que sa tâche n'était pas remplie tant qu'il pour-
« rait espérer de nouveaux perfectionnemens.

« A cette époque, plusieurs artistes firent l'essai de
« son *outremer*, et assurèrent qu'ils le trouvaient égal
« à celui qu'ils tiraient d'Italie. On peut en voir un
« essai très en grand dans le plafond représentant l'*A-
« pothéose d'Homère*, peint par M. Ingres, dans une
« des salles du Musée Charles X. La draperie d'une
« des principales figures est peinte avec l'*outremer* de
« M. Guimet, et dans aucun tableau on ne voit un
« bleu plus éclatant.

« De son côté, votre Comité des arts chimiques n'a
« pas négligé les expériences par lesquelles il pouvait
« constater l'identité de qualité de la nouvelle couleur,
« avec celle extraite du *lazulite*. Il a vérifié qu'elle
« offrait tous les caractères auxquels on reconnaît la
« pureté de l'*outremer*.

« Cette découverte, messieurs, fera époque dans
« l'histoire de la peinture ; elle est une de celles dont
« les arts chimiques peuvent se glorifier à plus juste
« titre. Telle est l'opinion unanime de votre Comité ;
« il estime que le prix est bien mérité.

« En conséquence, j'ai l'honneur de vous proposer
« de décerner ce prix à M. Guimet, dans la séance de
« ce jour. »

M. le comte Chaptal, pair de France, président de
la Société, en remettant le prix à M. Guimet, ajoute
que M. Horace Vernet, dans un tableau de très-grande
dimension, la *Bataille de Fontenoi*, a fait exclusive-
ment usage de l'*outremer* de M. Guimet, auquel il re-
connaît une qualité supérieure à celui préparé avec le

lazulite. M. le comte Chaptal observe, en outre, que le nouvel *outremer* ne se vend que 25 francs l'once, quoique bien supérieur par sa richesse en principes colorans, tandis que le prix de *l'outremer* ordinaire, de belle qualité, est au moins de 80 à 100 fr. l'once. (1) M. Guimet a, depuis, réduit encore le prix de son outremer.

Bleu-Prusse. — Cette préparation artificielle est une combinaison d'acide hydrocyanique, de potasse et de fer ; c'est, après les bleus d'outremer et de cobalt, la substance qui offre les nuances de bleu les plus pures ; mais elle est attaquable par tous les alcalis ce qui l'expose à disparaître ou à changer en peu de temps.

Brun-mars. — Cette espèce de brun-rouge, très-beau et très-fixe, se forme artificiellement par une combinaison de tritoxide de fer et d'alumine.

Brun-rouge. — Cette ocre naturelle, dont les nuances varient suivant les terres dont on l'extrait et la calcination qu'on lui fait subir, est moins solide que le brun de mars ; son principe colorant est cependant le même, c'est-à-dire le tritoxide de fer ; mais il est en général altéré par les terres autres que l'alumine qui s'y trouvent accidentellement mêlées.

Carmin-cochenille. — C'est une poudre d'un très-beau rouge foncé et velouté, que l'on extrait de la coche-

(1) Le dépôt de l'outremer-Guimet est établi à Paris, chez MM. Tardy at Blanchet, rue du Cimetière-Saint-Nicolas, n° 7, près la rue Saint-Martin.

nille. Cette couleur n'offre qu'une faible solidité à l'action de la lumière; elle varie de nuance et de fixité, suivant les procédés qu'on emploie pour sa préparation.

Carmin-garance. — Cette couleur unit à une grande richesse de principes colorans, une pureté remarquable et une très-grande fixité à l'action de la lumière. Il paraît, d'après le mode de préparation de cette couleur, que l'on doit considérer la garance comme composée de deux substances colorantes, dont l'une est fauve et l'autre est rouge. Si l'on soupçonne, dans le rouge de garance, un mélange de carmin ou de laque carminée, il suffit de jeter une pincée de ces rouges dans une petite quantité d'ammoniaque liquide ou de potasse caustique, auxquels cas le principe colorant de la cochenille reste en dissolution dans ces alcalis.

Indigo. — Cette couleur, qu'on extrait des différentes plantes du genre *indigofera*, et aussi du pastel ou *isatis tinctoria*, n'est que d'une solidité moyenne à l'action de la lumière. M. Chevreul indique le procédé suivant, pour obtenir de l'indigo du commerce la matière colorante exempte de toutes substances étrangères : on met cinq décigrammes d'indigo ordinaire réduit en poudre dans un creuset de platine ou d'argent que l'on ferme hermétiquement, et que l'on place sur quelques charbons incandescens. L'indigo pur se sublime et s'attache en cristaux à la partie moyenne du creuset.

Le caractère distinctif de l'indigo est qu'en le frot-

tant avec l'ongle il prend une couleur brillante de cuivre rouge.

Jaune-mars. — Cette couleur, très-belle et très-fixe, se forme artificiellement par une combinaison d'alumine et d'oxide de fer ; elle est la nuance intermédiaire de l'ocre jaune et de l'ocre de rue.

Jaune-minéral. — Cette couleur, peu solide, d'un jaune citron brillant, se prépare artificiellement avec de la litharge (protoxide jaune de plomb, un peu vitrifié), au moyen de sel ammoniac. Cette couleur, comme toutes celles qui se préparent avec le plomb, et qui ne sont pas soutenues par leur mélange avec d'autres couleurs, finit par noircir à l'air ; l'hydrogène sulfuré la noircit sur-le-champ.

Jaune-Naples. — Ce jaune, que fournissent naturellement les laves du mont Vésuve, se forme artificiellement par une combinaison particulière de plomb, d'antimoine et de chaux ; il est d'une assez grande solidité à l'action de la lumière, et se marie volontiers avec presque toutes les autres couleurs ; sa nuance, son éclat et sa solidité varient suivant les divers modes de préparation au moyen desquels on l'obtient : on doit le broyer sur le porphyre ou sur le marbre, et le ramasser avec un couteau de corne ou d'ivoire, car la pierre et l'acier le font verdir.

Laque carminée. — Cette laque, que l'on extrait de la cochenille, est peu solide, malgré les diverses préparations d'alun, d'ammoniaque, etc., au moyen desquelles on a cherché à la fixer.

Laque jaune. — C'est le plus solide et le plus trans-

parent des jaunes; on l'extrait de la gaude *resedea luteola*, plante qui croît en France et dans presque toutes les contrées de l'Europe; sa nuance varie suivant la gaude que l'on emploie, et le mode de sa préparation. Il faut avoir le plus grand soin d'éviter le contact du fer avec cette matière colorante, pendant qu'on la prépare, car le principe astringent qu'elle contient en abondance dissoudrait à l'instant ce métal, et souillerait sans retour la pureté de la couleur.

Laque-garance. — Cette laque, que l'on extrait de la garance, et que l'on prépare de diverses nuances, reste fixe à l'action de la lumière; si elle est mêlée de laque carminée, on peut s'en assurer au moyen de quelques gouttes d'ammoniaque, dans lesquelles le principe colorant de la cochenille reste en dissolution, tandis que la garance ne se dissout pas.

Noir-bougie. — Ce noir, très-fin et très-fixe, s'obtient artificiellement par la combustion de la cire.

Noir-ivoire. — Ce noir, qu'on obtient artificiellement de la calcination de l'ivoire à vase clos, est d'une belle nuance veloutée, et résiste très-bien à l'action de la lumière.

Noir-pêche. — Il provient de la calcination des noyaux de pêches pilés; sa teinte est légèrement roussâtre, et résiste mal à l'action de la lumière.

Noir-vigne. — Ce noir, assez éclatant, qu'on obtient des sarmens brûlés, manque de solidité; il assombrit les teintes où il entre, et en général les mélanges de couleur dans lesquels on combine du

noir, même en petite quantité, ont bien rarement de la transparence et de l'éclat.

Ocre-jaune. — Cette ocre, qu'on trouve toute formée dans la nature, et qui provient d'une espèce de fer limoneuse, ne manque pas de solidité; mais les diverses substances qui se trouvent accidentellement mêlées à son principe colorant, en altèrent la richesse et la pureté, et nuisent à son éclat et à sa transparence. On ajoute quelquefois un peu de jaune de Naples à l'ocre jaune pour en aviver la teinte; mais alors cette couleur perd sa solidité, et noircit sur-le-champ avec l'hydrogène sulfuré.

Ocre-rue. — Cette couleur, d'une nuance plus foncée que l'ocre jaune, a le même principe colorant, se trouve de même dans la nature, et reste également solide à l'action de la lumière. A l'état de pureté, elle paraîtrait être l'hydrate de fer de M. Proust; sa nuance, qui varie suivant les diverses substances qui s'y trouvent accidentellement mêlées, est ordinairement chaude et passablement transparente.

Orangé-mars. — Cette couleur, inaltérable à l'action de la lumière, se forme artificiellement par une combinaison particulière d'alumine et d'oxide de fer, à l'aide d'une calcination et d'un procédé particulier.

Terre-Cassel. — C'est une espèce d'ocre friable, d'un brun roussâtre, et qui n'a pas une bien grande solidité; on la trouve toute formée dans la nature, et l'on ajoute artificiellement, par la calcination,

à l'intensité et peut-être aussi un peu à la solidité de sa nuance.

Terre-Cologne. — Elle est plus solide et plus transparente que la terre de Cassel, avec laquelle elle a d'ailleurs assez de ressemblance. Depuis qu'on se sert de bitume, on emploie beaucoup moins toutes ces ocres brunes.

Terre-Italie. — Cette ocre, dont la nuance se rapproche de celle de l'ocre de rue, a plus d'éclat et de vivacité. On la trouve toute formée dans la nature; elle happe à la langue, et paraît être une combinaison de chaux, d'alumine et d'oxide de fer. Elle résiste très-bien à l'action de la lumière.

Terre-Sienne naturelle. — Moins riche et moins solide que les ocres, son principe (*oxide de fer*) colorant altéré par un grand nombre de substances étrangères, a moins d'énergie et d'éclat; on la trouve toute formée dans la nature.

Terre-Sienne brûlée. — Soit qu'on la trouve toute formée dans la nature, soit qu'on l'obtienne artificiellement par la calcination de la terre de Sienne naturelle, le principe colorant y est plus développé; elle résiste beaucoup mieux à l'action de la lumière, et ne manque ni d'éclat ni de transparence.

Vermillon-Chine. — Cette belle couleur rouge se produit artificiellement par la sublimation du cinabre naturel (combinaison de mercure et de soufre), dans un appareil en fonte de fer; elle résiste assez bien à l'action de la lumière.

Vert-cobalt. — Cette couleur, inaltérable à l'action de la lumière, se produit artificiellement par la combinaison particulière d'un sel de cobalt mêlé d'un peu de fer et d'alumine.

Vert-Schéèle. — Ce vert âpre et éclatant, que l'on forme artificiellement par la combinaison de l'arsénic et du cuivre, est d'un emploi très-difficile ; il ne s'unit pas volontiers aux autres couleurs qu'il altère presque toutes par son mélange avec elles.

Violet-mars. — C'est à l'aide d'une forte calcination, réitérée plusieurs fois dans un four à porcelaine, que l'on produit cette combinaison d'alumine et d'oxide de fer peu énergique, mais inaltérable à l'action de la lumière.

TABLEAU INDICATIF

DES DEGRÉS DIVERS DE FIXITÉ DES COULEURS.

PREMIÈRE CLASSE. *Couleurs qui ne varient pas, soit par l'action de la lumière, soit par le mélange avec d'autres couleurs.*

BLANCS.

Aucuns. (*Finissent toujours par noircir, même ceux tirés du plomb, qui s'altèrent plus encore dans les lieux privés d'air que dans ceux qui*

Jaune indien.
Laque jaune de gaude.
Ocre jaune.

NOIRS ET BRUNS.

Noir d'ivoire.
Noir de bougie.
Brun de Mars.

reçoivent de l'air et de la lumière.)

BLEUS.

Outremer. (*Extrait de la lazulite.*)
Outremer. (*Fabriqué avec les élémens de la lazulite.*)
Cobalt. (*Moins de corps que l'outremer, et sa nuance, d'un bleu moins pur, acquiert de l'intensité.*)

JAUNES.

Jaune de Mars.

ROUGES, ORANGÉS ET VIOLETS.

Rouge de Mars.
Carmin garance.
Laque de garance.
Terre de Sienne calcinée.
Terre d'Italie calcinée.
Orangé de Mars.
Pourpre de Cassius.
Violet de Mars.

VERTS.

Vert de chrôme.
Vert de cobalt.

DEUXIÈME CLASSE. *Couleurs d'une fixité moins invariable que les précédentes, mais d'une assez grande solidité pour pouvoir être habituellement employées.*

BLANCS.

Blanc d'argent.
Blanc de plomb.

BLEUS.

Bleu de Prusse.
Bleu minéral.
Indigo.

JAUNES.

Ocre de rue.
Terre d'Italie naturelle.
Terre de Sienne naturelle.
Jaune de Naples.

NOIRS ET BRUNS.

Noir d'Allemagne.

Noir de fumée.
Noir d'os.
Noir de pêches.
Noir de vigne.
Terre de Cologne calcinée.
Terre de Cassel calcinée.
Bitume.

ROUGES, ORANGÉS ET VIOLETS.

Brun rouge.
Rouges d'Angleterre et de Prusse.
Cinabre.
Vermillon de la Chine.

Noir de charbon.
Noir de composition.

VERTS.

Terre verte (*de Vérone*).

TROISIÈME CLASSE. *Couleurs peu solides, et variables par l'action de la lumière et par leur mélange avec d'autres couleurs.*

BLANCS.
Céruse.
Blancs de craie.

JAUNES.
Jaune minéral.
Jaune de chrôme.
Jaune d'antimoine.
Orpiment.
Massicot.
Terra-merita.
Jaune safran.
Stil de grain.
Graine d'Avignon.

NOIRS ET BRUNS.
Terre d'ombre.
Stil de grain brun.
Brun de Van-Dick.

BLEUS.
Cendre bleue.
Azur.
Bistre.
Hydrocyanate de cuivre.

ROUGES, ORANGÉS ET VIOLETS.
Carmin cochenille.
Minium.

VERTS.
Vert-de-gris.
Verdet.
Vert de Hongrie.
Vert de Schéèle.
Vert de vessie.
Vert d'iris.

OUVRAGES

FRANÇAIS ET ÉTRANGERS

RELATIFS AU DESSIN, A LA PEINTURE ET A LA PERSPECTIVE.

Principes du Dessin, par Gérard de Lairesse. Amst. 1719, in-fol.

Principes et Études du Dessin, par Bloemaert. Amst. 1740, in-4.

Nouvelle Méthode pour apprendre à dessiner sans maître. Paris, 1740, in-4.

Théorie de la Figure humaine, par Rubens. Paris, 1773, in-4.

Les Règles du Dessin et du Lavis, par Buchotte, Paris, 1754, in-8; fig.

Arte de la Pintura su antiguedad y grandeza, par Fr. Pacheco. Sevilla, 1649, in-4.

El Museo pictorico y escala optica, par Ant. Palomino. Madrid, 1715, 2 vol. in-fol.

Sandrart, Academia artis pictoriæ. Norimbergæ, 1683, in-fol.

Trattato della Pittura, da Leon. de Vinci. Paris, 1650, in-fol.

Traité de la Peinture, de Léonard de Vinci, commenté par P. M. Gault de Saint-Germain. Paris, 1803, in-8.

Le grand Livre des Peintres, par G. de Lairesse. Paris, 1787, 2 vol. in-4.

Élémens de Peinture pratique, par R. de Piles. Paris, 1766, in-12.

Cours de Peinture, par R. de Piles, Amsterdam. 1766, in-12.

Traité de la Peinture et de la Sculpture, par Richardson. Amst. 1728.

Traité de Peinture, par Dandré Bardon. Paris, 1765, 2 vol. in-12.

Essai sur la Peinture, par Algarotti; trad. de l'italien par Pingeron. Paris, 1769, in-12.

Sentimens sur la Destruction de diverses manières de peintures, par Abr. Bosse. Paris, 1549.

Théorie du Paysage, ou Considérations générales sur les beautés de la peinture que l'art peut imiter et sur les moyens qu'il doit employer pour réussir dans cette imitation; par J.-B. Deperthes. Paris, 1818, in-8.

Histoire de l'art du Paysage, depuis la renaissance des beaux-arts jusqu'au dix-huitième siècle, ou Recherches sur l'origine et les progrès de ce genre de peinture, et sur la vie, les ouvrages et le talent distinctif des principaux paysagistes des différentes écoles; par J. B. Deperthes, auteur de la *Théorie du Paysage*. Paris, 1822, in-8.

La Perspective curieuse de Nicéron, avec l'Optique et la Catoptrique du P. Mersenne. Paris, 1652, in-fol.

Newton's Optics. Lond. 1740, in-4.

R. Smith's compleat System of optics. Cambridge, 1738, in-4.

Traité d'Optique, trad. de l'anglais de M. Smith. Brest, 1767, in-4.

Traité d'Optique sur la gradiation de la lumière, par Bouguer; publié par Lacaille. Paris, 1760, in-4.

Viator, De artificiali Perspectiva. Tulli, 1521, in-fol.

La Pratica di Perspettiva, da L. L. Sirigatti. Venet. 1596, in-fol.

La Perspective pratique (par le P. J. du Beuil.) Paris, 1642, in-4. 3 vol.

Manière universelle de Desargues pour pratiquer la perspective, par Petitpied, comme le géométral, par Abr. Bosse. Paris, 1648.

Putei, Perspectiva pictorum et architect. Romæ, 1693. 2 vol. in-fol.

Perspective théorique et pratique d'Ozanam. Paris, 1720, in-8.

Traité de la Perspective-pratique, par Courtonne. Paris, 1725, in-fol.

Stereographie or a general Treatise of Perspective, by Hamilton. Lond. 1748, 2 vol. in-fol.

Kirby's Perspective of architecture. Lond. 1761, 2 vol. in-fol.

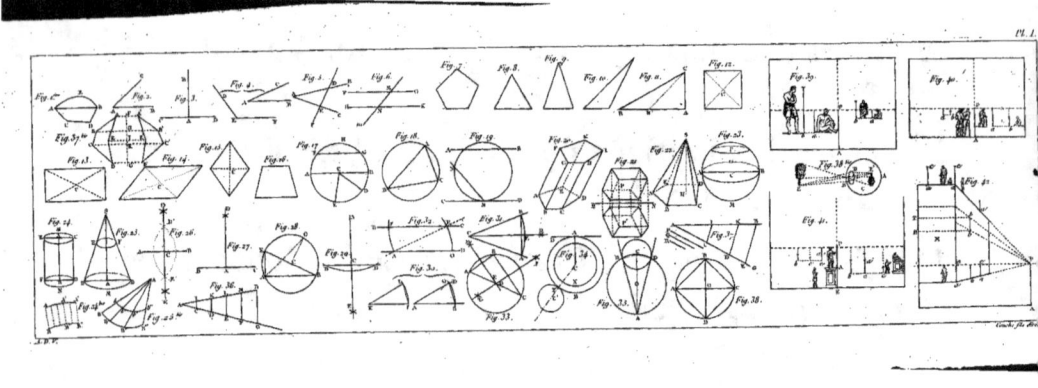

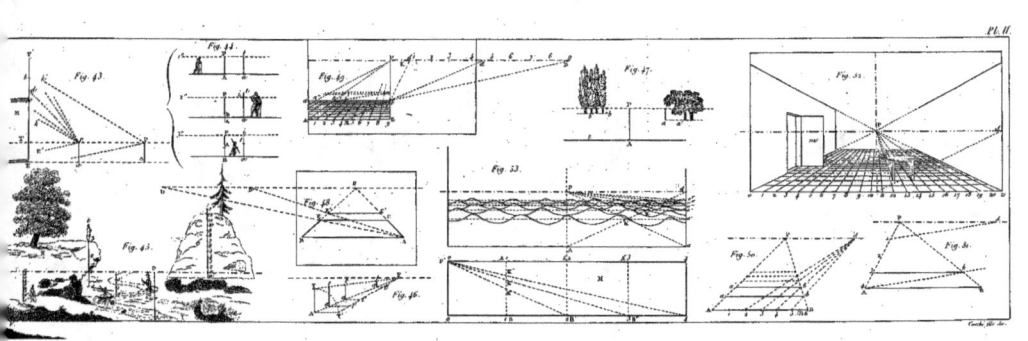

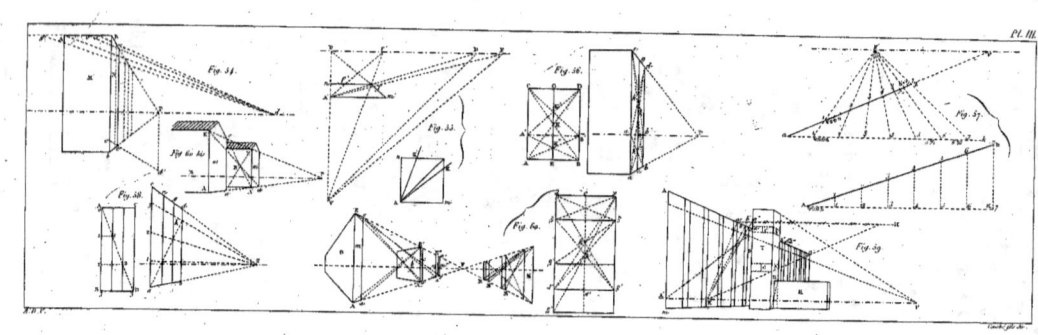

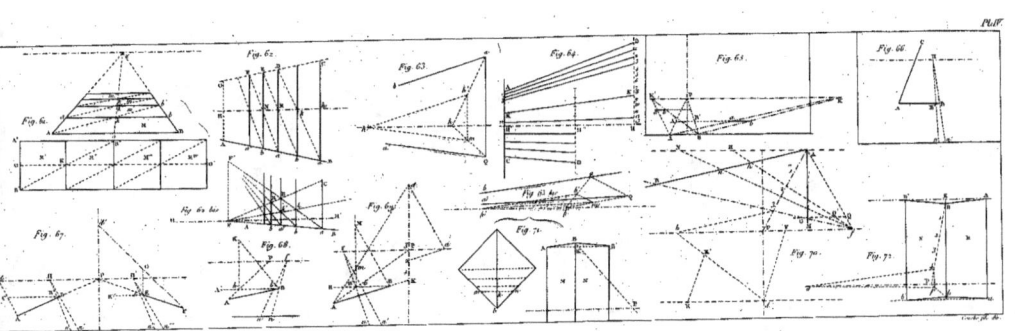

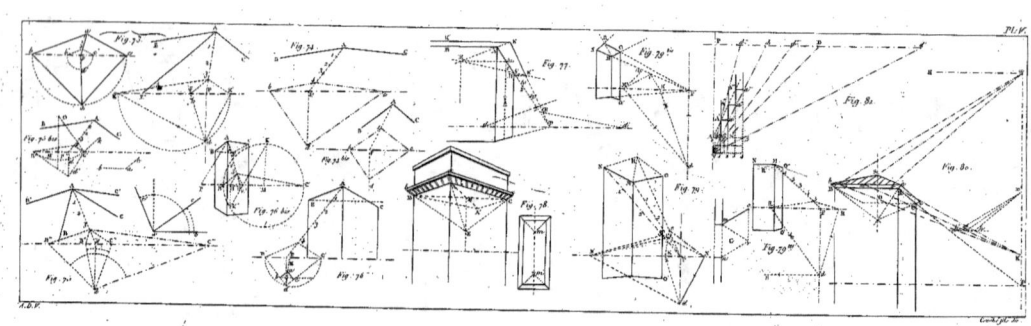

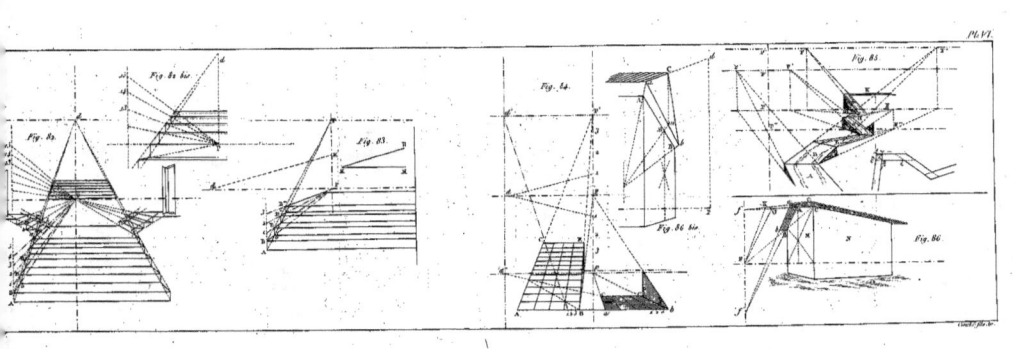

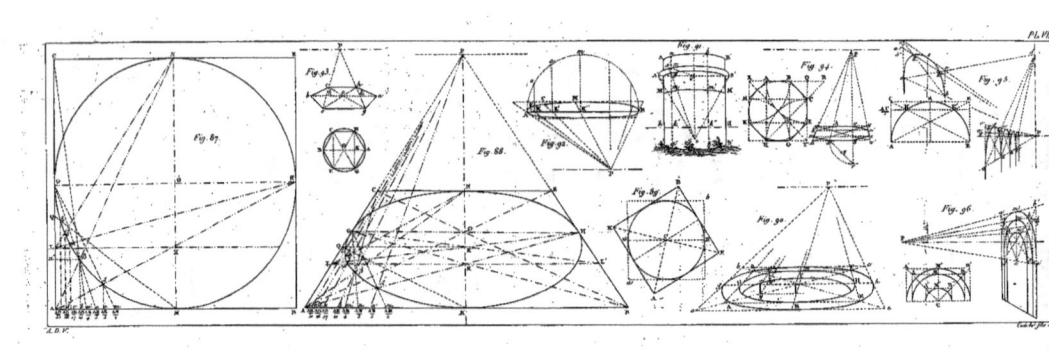

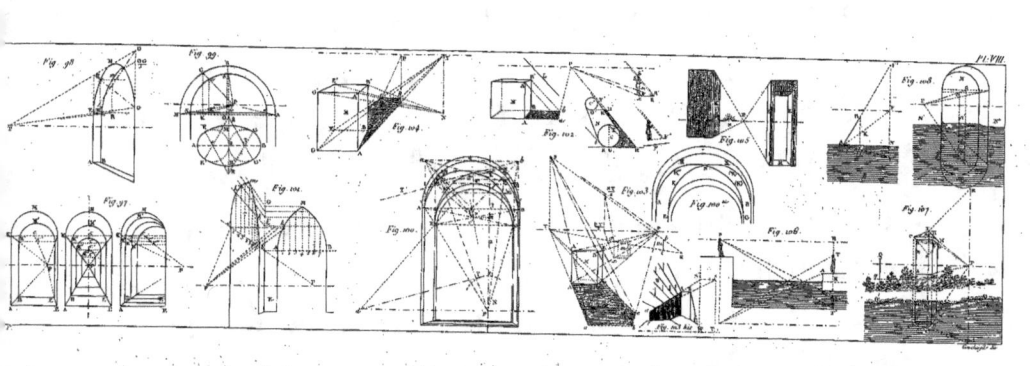

Nouveaux principes de la Perspective linéaire, trad. de l'anglais de B. Taylor, et du latin de P. Murdoch, par le P. Rivoire. Amst. 1759, in-8.

Traité de Perspective, par Jeaurat. Paris. 1750. in-4.

Élémens de Perspective-pratique, par Valenciennes. Paris, 1800.

Ib. suivis de réflexions et de conseils à un élève sur la peinture, et principalement sur le genre du paysage, Paris, 1820.

Traité de Perspective, par Lavit. Paris, 1804.

Essai sur le Dessin et la Peinture, relativement à l'enseignement, et nouveau Précis de Perspective; par C. Farcy. Paris, 1819; br. in-8.

Nouveau Traité élémentaire de Perspective, à l'usage des artistes et des personnes qui s'occupent du dessin, précédé des premières notions de la géométrie élémentaire, de la géométrie descriptive, de l'optique et de la projection des ombres, par J. B. Choquet. Paris; 1823, 1 vol. in-4, et un atlas.

Cours de Perspective-pratique, pour rectifier les compositions et dessins d'après nature, par Thénot. — 1 vol. grand in-4°. 3ᵉ édition, 1834. Paris.

FIN.

TABLE DES MATIÈRES.

Avertissement sur cette quatrième édition. . *Page*

PREMIÈRE PARTIE.

INTRODUCTION. — Vie du Poussin. — Ses observations sur la peinture. — Vie de Claude le Lorrain. *Page*	j 1
§ I^{er}. Introduction.	ib.
§ II. Vie du Poussin.	4
M. de Noyers à M. Poussin.	10
Le Roi à M. Poussin.	11
§ III. Observations de Nicolas Poussin sur la peinture.	17
De l'exemple des bons maîtres.	ib.
Définition de la peinture et de l'imitation. . .	18
De l'art et de la nature.	ib.
Comment l'impossible forme quelquefois la perfection de la poésie et de la peinture. . . .	16
Des termes du dessin et de la couleur.	ib.
De l'action.	ib.
De quelques formes, de la magnificence du sujet, de la pensée, de l'exécution et du style.	20
De l'idée de la beauté.	21
Ce que le sujet que l'on veut traiter ne peut apprendre, et la manière d'y suppléer.	22
De la forme des choses.	ib.
De la magie des couleurs.	23
§ IV. Vie de Claude le Lorrain.	ib.

SECONDE PARTIE.

Quelques définitions et principes les plus élémentaires de la géométrie. *Page*	29
§ I^{er}. Figures rectilignes tracées dans un même même plan.	ib

§ II. Cercle. 39
§ III. Solides ou corps; surfaces courbes. 42
§ IV. Solutions de problèmes géométriques indispensables au tracés de la perspective. . . 50
Diviser une ligne droite en deux parties égales. ib.
Par un point donné sur une droite, élever une perpendiculaire à cette droite. ib.
D'un point donné hors d'une droite, abaisser une perpendiculaire à cette droite. 51
Faire un angle égal à un angle donné. 52
Diviser un angle ou un arc donné en deux parties égales. 53
Par un point donné mener une parallèle à une droite donnée. ib.
Trouver le centre d'un cercle ou d'un arc donné; faire passer une circonférence par trois points donnés; inscrire un triangle dans un cercle. 54
Par un point donné mener une tangente à un point donné. 55
Diviser une ligne droite donnée en tant de parties égales que l'on veut, ou en parties proportionnelles à des lignes données. . . 56
Trouver le rapport numérique de deux lignes droites données, si toutefois ces deux lignes ont entre elles une commune mesure. *Pag.* 57
Construire une figure qui soit égale par symétrie à une figure donnée. 58
Inscrire un carré dans une circonférence donnée. ib.
Construire un polygone semblable à un polygone donné. 59

TROISIÈME PARTIE.

Perspective linéaire. — Théorie et pratique des tracés perspectifs. 60

§ Ier. Lumière, œil, vision, angle optique ; estimation de la grandeur, et illusions d'optique. ... ib.

§ II. Définition, tableau, panorama, diorama, choix de l'angle optique. ... 74

§ III. Plan perspectif, ligne d'horizon réelle, fictive, choix de l'horizon, point de vue, point principal, ligne de terre, point de distance, œil du spectateur. ... 77

§ IV. Grandeur des personnage que le peintre veut placer dans un tableau. ... 84

§ V. Principes généraux et vérités fondamentales. ... 93

§ VI. Lignes droites tracées sur des plans horizontaux ou verticaux. ... 96

Premier tracé. — Sur une droite donnée parallèle à la base du tableau, tracer un carré perspectif. ... 97

Second tracé. — Sur une droite donnée, parallèle à la base du tableau, établir perspectivement un pavé de dalles carrées, en se servant d'abord du point de distance placé hors du tableau, et en y suppléant ensuite par un point pris sur l'horizon du tableau. ... *Page* 98

Troisième tracé. — Sur une droite donnée, parallèle à la base du tableau, tracer perspectivement un carré et des rectangles proportionnels. ... 100

Quatrième tracé. — Tracer un carré perspectif sans opérer sur la base parallèle à l'horizon. ... 101

Cinquième tracé. — Tracer en perspective, au moyen d'une échelle de front, différens objets parallèles au plan du tableau. ... 102

Sixième tracé. — Espace occupé par chacun

des flots d'une mer agitée. 103

Septième tracé. — Etant donnée, une face d'un bâtiment rectangulaire, parallèle au tableau, déterminer son autre face. 104

Huitième tracé. — Relation entre les deux faces d'une tour carrée, l'une parallèle et l'autre perpendiculaire au tableau. 106

LIGNES FUYANTES.

Neuvième tracé. — Déterminer le point de fuite d'une ligne donnée. 107

Dixième tracé. — Diviser en deux parties égales la face fuyante d'un bâtiment rectangulaire. *Page* 107

Onzième tracé. — Diviser une ligne fuyante en parties égales ou proportionnelles. 108

Douzième tracé. — Diviser la face fuyante d'un bâtiment rectangulaire en parties égales ou proportionnelles, et continuer ces divisions après l'interruption de cette face par d'autres bâtimens. 109

Treizième tracé. — Sur le prolongement de la face fuyante d'un pavillon, construire un pavillon semblable. 110

Quatorzième tracé. — Répéter plusieurs fois un carré perspectif sur le prolongement d'un de ses côtés fuyans. 111

Quinzième tracé. — Répéter à distances égales des verticales données sur une ligne fuyante. 112

PARALLÈLES PERSPECTIVES.

Seizième tracé. — Mener une ou plusieurs parallèles perspectives à une ligne fuyante dont le point accidentel est hors du tableau. 113

GRANDEURS RÉELLES DES LIGNES PERSPECTIVES.

Dix-septième tracé. — Mener une horizontale de même longueur perspectivement qu'une horizontale donnée sur la base du tableau. *Page* 115

Dix-huitième tracé. — Déterminer la grandeur réelle d'une ligne perspective donnée. . . . 116

Dix-neuvième tracé. — Déterminer sur une ligne perspective fuyante une longueur relative à celle d'une verticale donnée sur le tableau. 119

VUES D'ANGLE, VUES ACCIDENTELLES.

Vingtième tracé. — Etant donnée, dans une vue d'angle, la face d'une tour carrée dont une des diagonales est parallèle et l'autre perpendiculaire au tableau, déterminer la face perpendiculaire à celle donnée. 122

Vingt-unième tracé. — Diviser en deux parties égales un angle droit perspectif. 123

Vingt-deuxième tracé. — Déterminer, dans une vue accidentelle, un angle droit perspectif, en un point donné d'une ligne fuyante donnée. 124

Vingt-troisième tracé. — Déterminer perspectivement un angle géométral donné. 125

Vingt-quatrième tracé. — Etant donné, un angle perspectif et l'angle géométral qu'il représente, déterminer la distance. 126

Vingt-cinquième tracé. — Retrouver le point principal d'un tableau, au moyen d'un bâtiment rectangulaire qui s'y trouve. 127

Vingt-sixième tracé. — Retrouver sur un tableau des lignes mises en perspective, sans

recommencer les tracés qui ont servi à les
déterminer. *Page* 128
Observations générales. ib.

SAILLIES ET PROFILS D'ENTABLEMENS, CORNICHES, PLA-
TES-BANDES, ET APPUIS DE CROISÉES, ETC.; PORTE
ENTR'OUVERTE, ETC.

Vingt-septième tracé. — Déterminer dans une
vue de front les saillies perspectives des en-
tablemens, corniches, cordons, appuis de
croisées, etc. 130
Vingt-huitième tracé. — Etant donné, dans
vue accidentelle, une saillie perspective sur
une arête d'un bâtiment rectangulaire, ré-
péter perspectivement cette saillie sur les
autres arêtes. 131
Vingt-neuvième tracé. — Déterminer une
porte entr'ouverte quand on connaît sa di-
rection, et l'ouverture qu'elle doit former. 132
§ VII. Lignes droites tracées dans des plans in-
clinés. 134
Trentième tracé. — Déterminer l'inclinaison
des lignes du toit d'une tour carrée. ib.
Trente-unième tracé. — Profil géométral et
relations nécessaires à fixer entre la hauteur
et la largeur des marches, pour déterminer
un escalier en perspective. 135
Trente-deuxième tracé. — Etant donnée une
seule marche et la pente de la rampe, mettre
un escalier en perspective. *Page* 137
Trente-troisième tracé. — Construire perspec-
tivement une rampe montante ou descen-
dante dont la pente est donnée. 139
Trente-quatrième tracé. — Les pentes égale-
ment inclinées ont leurs points de fuite sur
le même horizon rationnel. ib.

Trente-cinquième tracé. — Déterminer un toit saillant en fronton, sur une face fuyante d'un bâtiment rectangulaire. 141

§ VIII. Lignes courbes. 142

Trente-sixième tracé. — Inscrire un cercle perspectif dans un carré perspectif donné dont un des côtés est parallèle à l'horizon ib.

Trente-septième tracé. — Inscrire un cercle perspectif dans un carré perspectif quelconque. 149

Trente-huitième tracé. — Décrire perspectivement un cercle concentrique à un cercle perspectif donné. 154

Trente-neuvième tracé. — Déterminer un cercle perspectif en un point donné sur la surface d'une tour ronde en perspective. 151

Quarantième tracé. — Diviser une circonférence perspective en un certain nombre de parties perspectivement égales. 152

Quarante et unième tracé. — Tracer perspectivement un hexagone régulier. 153

Quarante-deuxième tracé. — Tracer perspectivement un hexagone régulier. . . . *Page* 153

Quarante-troisième tracé. — Tracer perspectivement une demi-circonférence fuyante dont le rayon est donné. 154

Quarante-quatrième tracé. — Tracer des demi-circonférences concentriques, perspectivement à une demi-circonférence fuyante donnée. 156

Quarante-cinquième tracé. — Tracer le cintre perspectif qui termine l'épaisseur d'une voûte quelconque donnée. 157

Quarante-sixième tracé. — Tracer perspectivement les courbes d'une voûte en arc de cloître. 158

Quarante-septième tracé. — Tracer perspectivement une ogive. 160
§ IX. Ombres portées. ib.
Quarante-huitième tracé. — Déterminer les contours des ombres portées par différens corps opaques sur un terrain horizontal. . . 163
Observations générales sur les ombres portées lorsque le soleil est à l'horizon. 166
§ X. Reflets. ib.
Disposition générale dans le tableau des objets réfléchis dans l'eau. ib.
Quarante-neuvième tracé. — Point de fuite des lignes de reflets. 167
Cinquantième tracé. — Réflexion dans l'eau d'un bâton incliné et des cintres d'une voûte. 169
Observations générales et reflets des astres. . . ib.
§ XI. Licences perspectives. 170

QUATRIÈME PARTIE.

Perspective linéaire. — Etude du dessin. . *Page* 174
§ Ier. Choix du site. 175
§ II. Cadre du dessin, échelle de proportion, horizon, distance, etc. 180
§ III. Ensemble et détails, ébauche, esquisse, croquis, dessin. 184
§ IV. Ciel, lointains et eaux, feuillé des arbres, plis du terrain, architecture. 187
§ V. Composition. 195

CINQUIÈME PARTIE.

Perspective aérienne. — Etude de la peinture. . . 197
§ Ier. Clair-obscur, coloris. ib.
§ II. Air, lumière, astres. 200
§ III. Arc-en-ciel. 206

§ IV. Reflets et couleurs. 208
Note sur les couleurs que l'on emploie actuellement
 pour les tableaux à l'huile et en miniature. . . . 215
Tableau indicatif des degrés divers de fixité des
 couleurs. 228
Ouvrages français et étrangers relatifs au dessin, à
 la peinture et à la perspective. 231

FIN DE LA TABLE.

TROYES. — IMPRIM. DE CARDON.